U0064697

戰雲

──── 常任俠日記集（1943-1945）

紀事 （下）

常任俠·著／郭淑芬·整理／沈寧·編注

總序

常任俠先生（一九四〇——一九九六），安徽省潁上人，譜名家選，字季青。明代開平王鄂國公民族英雄常遇春之後裔。我國著名東方藝術史與藝術考古學家、詩人，長期從事學術研究和教育事業。先生性格正直耿介，溫和樸質，淡泊名利，筆耕不輟，學識廣博，著作宏富，尤以東方藝術史研究，在國內外學術界享有極高聲譽。他在古典文學與詩詞上造詣極高，畢生以詩紀事抒懷，歌頌光明，鞭撻黑暗。一九八五年所作的七律《生日述懷》：「著述豈為升斗計，育才翻忘鬢毛蒼。無功報國空伏櫪，欲藉魯戈揮夕陽。」真可謂忘身報國，志在千里，獎掖後學，壯心不已。

常先生去世後，我們遵照他的遺願，對先生的著述及遺稿進行了搜集、整理和編輯工作，先後出版有《常任俠文集》（安徽教育出版社）、《常任俠書信集》（大象出版社）、《冰廬藏箚：常任俠珍藏友朋書信選》（國家圖書館出版社）、《鐵骨冰心傲歲華：常任俠百年紀念集》（贊助出版）以及日記選《戰雲紀事》（海天出版社）、《春城紀事》（大象出版社）等，涵蓋了先生大部分學術研究成果及部分書信日記等內容。這些著述出版後，在國內外學術界產生了較大影響。

此次編輯出版的常先生日記三種，其中《兩京紀事》是首次公開出版，記錄了作者一九三二——一九三六年間主要在國都南京和日本東京的生活。《戰雲紀事》為一九三七——一九四五年抗戰期間作者輾轉遷徙大後方的生活寫照。從時間跨度上看，記錄了作者前半生對於理想和事業的期待與追求。《春城紀事》則是作者一九四九——一九五三年間自印度返國參加建設的經歷。鑒於本書具有年代關聯的特點，以及社會進步帶來的對這一歷史時期諸方面的重新審視，部分內容較之初版本作了相應的增訂和調整。《戰雲紀事》因增訂文字較多，現分為上中下冊；部分注釋說明文字，按首次出現加注原則，前移至《兩京紀事》內；《春城紀事》則增加了一九五三年部分；重新選擇插入了部分作者照片、手跡等圖片。這樣的考慮基於：一方面通過對這些圖文資料的揭示，使研究者獲得更多正史之外的重要文獻，可能對補充甚至修正對某一時段史實及人物事件的認識有所裨益；另一方面，也能使讀者在深入瞭解作者的內心世界和他廣識博學之外，同時欣賞到其富有詩意的文筆和珍貴的歷史圖片。

「故園懷念抒文藻，跨海來集鼓瑟琴。」這是先生一九八〇年代後期吟詠的詩句，寄託了對海峽兩岸從事學術交流、友朋歡聚的殷切期望。同時先生也曾表示過在臺灣地區出版著作之願望。此次承蒙蔡登山先生引介，秀威資訊科技股份有限公司欣然接納出版先生遺作，誠為海峽兩岸學術、出版界值得慶幸之事。我們也為能夠秉承先生的遺願，將這批日記重新編輯出版，公之學界，以饗讀者而略盡微薄感到榮幸。相信這件旨在繼承文化遺產的工作，能夠得到研究者的認

同和海內外廣大讀者的喜愛。由於整理者學殖淺陋，此書雖經大家多方努力，各類紕繆，想難盡免。尚祈讀者諸君不吝賜正。

郭淑芬　沈　寧　辛卯清明於常任俠先生謝世十五週年祭奠時節

常任俠傳略

常任俠（一九〇四～一九九六），原名家選，字季青，安徽省潁上縣人。著名詩人、東方藝術史與藝術考古學家。

幼讀私塾。一九二二年秋，考入南京美術專門學校。一九二八年入國立中央大學文學院學習古典文學及日本、印度文學。一九三五年春赴日本，入東京帝國大學文學部大學院進修，研習東方藝術史，一九三六年底回國。一九三八年在國民政府軍事委員會政治部第三廳第六處從事抗日宣傳工作。一九三九年任中英庚款董事會協助藝術考古研究員。一九四五年底赴印度任國際大學中國學院教授。一九四九年三月歸國，任中央美術學院教授兼圖書館主任、中國民主同盟中央委員、中華全國華僑事務委員會委員、國務院古籍整理出版規劃小組顧問，國家文物鑒定委員會委員。主要著作有《民俗藝術考古論集》、《中國古典藝術》、《東方藝術叢談》、《絲綢之路與西域文化藝術》、《常任俠藝術考古論文選集》、《常任俠文集》（六卷本）等，另有合作譯著《東方的文明》、《日本繪畫史》、《中國服飾史研究》等。

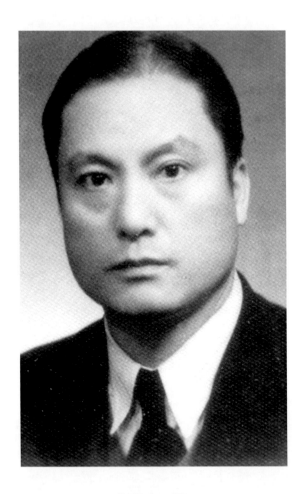

常任俠（1945年）

目次

一九四四年

一九四三年

一月

一日　金曜　日麗風和，空氣宜人。

下山入市，張燈懸旗，家家慶祝勝利年，遂忘戰爭之苦矣。將關上課業結束，行李遷至中國文藝社。午與穎上同鄉會餐，下午與芝岡往觀蘇聯建設二十五周年照片展覽。晚間至石君處，邀同飲啖，不覺醉飽。

二日　土曜

晨，秦宣夫邀同早點。即參觀美展一週。遇胡小石師云，向達新自敦煌回，發表一文於《大公報》，言千佛洞壁畫為張大千毀壞甚重，令當局急制止之，否則國寶蕩然矣。午訪繆、宋兩君約午餐。下午入城，買《望舒草》一冊，十五元。《太平天國革命史》一冊，十元。《木皮子鼓

詞》一冊，五元。《中國金銀鎳幣圖說》一冊，二十元。晚間訪劉海妮、畢相暉。買得《我是勞動人民的兒子》一冊，遺在彼處，忘記攜回。夜宿中國文藝社，因華林對余罵綏英，余謂辱英者即等於辱余，幾起衝突，曉南調解而罷。

三日　日曜　溦雨。

由城乘車至沙坪壩，幾於嘔吐。在之佛處休息午餐。下午渡江返校。買豬肝，二十元。燈下讀周作人《夜讀抄》數則。周氏文章，樸素圓潤，與乃兄樹人，可稱雙絕，不料竟爾甘心附逆也。讀十二月廿七、廿八、卅日《大公報》所載向達〈論敦煌千佛洞的管理研究以及其他連帶的幾個問題〉一文，向氏深研中西交通史，譯斯坦因《西域考古記》諸書，對敦煌學為一專門家，此作如能引起國人注意，其功不少。

四日　月曜　天寒。

傷風咳嗽。下午講課一小時。晚間讀《夜讀抄》。舊藏明刊本《袁中郎解脫集》一部，寫刻極精。又明刊《狀元圖譜》一部，木刻插圖近百幅亦精絕。又馮猶龍編《情史》十六冊，芥子園

刻，均不易得。因為綏英還債二萬餘元，取出售去，聞為周君所得，有警報惟攜此入防空洞，書籍得所托，余亦慰矣。

五日　火曜　陰寒。

上午作書寄臧雲遠，詢余所著《漢唐之間西域樂舞百戲東漸史稿》究竟付印否。下午霞光來，談及綏英，苦思不置，急欲入城視之。夜閱《夜讀抄》一節，即就寢。中夜早醒，為晨雞所擾，苦不成寐。

六日　水曜　陰寒。

改文卷數十本。頭昏昏然，苦思綏英不已，英豈念我乎。買豬肉一斤十五元。

七日　木曜

晨，渡江赴中大，與潘淑商談編輯內容。因苦念綏英，即匆匆入城，甫下車，急赴文運會，詢英知其臥病，趨其臥室，急欲一見，英拒不欲面，再懇得入室，甫一語，即面壁不一言，性情

一九四三年

之壞，至於如此，誠非好相識矣。晚間再訪之，仍拒不納，余為其病，苦心慰問，乃遭如此無情，心痛之至。返中國文藝社，幾昏倒路上。余之精神痛苦極矣。

八日　金曜

下午再赴文運會訪綏英，仍臥病，叩門拒不見，以函交之即出。夜與華林等談至夜深。

九日　土曜

晨，赴文運會，買花一束，送與綏英。所謂未能忘情，聊復爾爾也。午至文工會訪洪深不遇。與翦伯贊等閒話。下午三時觀《鳳羽飛馬》電影，題材係一民間故事，頗為可愛。晚間赴銀行公會，聽戴粹倫小提琴演奏會。散後送王華芸、柴翊群兩女孩歸家。至國泰觀莫札特《安魂曲》，為之淚下。夜下二時始歸寢。

十日　日曜

晨，匯家中二百元，呈母親照片一張。人到痛苦時就想起母親，母愛是永遠偉大的。為了英

的原故，這幾天痛苦極了，「苦心焦思」、「痛心疾首」這些形容語，我至今才懂得它的意味。

憂能傷人，余將何以解憂乎。

午往全國美展觀覽。下午遇芝岡、伯奇、一虹等。至小樑子，晤寄梅夫婦於途，同其遊故貨拍賣行多處，內多摩登服裝。摩登女人，亦將如過時的衣服，丟棄在拍賣行裏了。至石少雲處託其尋房子。訪王烈，同晚餐。歸中國文藝社，早寢。

十一日　月曜　晨霧。

由牛角沱渡江，步行返黑院牆，滿山亂走，自覺情緒如狂。下午講課兩小時。夜錄寫《蒙古調》詩集。皆為綏英而作，將來印為一集，以永紀念。

十二日　火曜

下午講課兩小時，神經紛亂，搖搖欲倒，為英故，痛苦如此，真非所始料，即作一書寄英。

十三日　水曜　寒陰。

為學生講述蔣海澄新詩三首。蔣亦本校畢業，後留法習雕塑，對新詩貢獻甚多。夜屢次失眠，神經痛苦之至。吾豈病乎。咳嗽鼻塞。

十四日　木曜　寒陰。

為學生景仁傑改詩一首云：

輕舸泛泛水悠悠，劃到斜陽天盡頭。
浪跡風波朝復暮，一聲款乃入清秋。

十五日　金曜　寒陰。

鼻塞頭痛。作詩六首，附一箋寄綏英。

下午，此書未發，而綏英之書至，多怨苦之辭，始知其兩月以來，常在病中，吾錯加責怪，不禁內疚，即作書慰之。

十六日　土曜　晨霧。

渡江，至沙坪壩，寄綏英書快郵寄去。買《文學譯報》一冊，《詩刊》一冊，《吉訶德先生傳》二冊，希臘戲劇《依斐格納亞》一冊，共一百零七元六角。至中大訪潘菽，並取來商錫永等函數件。理髮。下午返藝專，收校薪一千九百一十三元六角八分。晚間將《蒙古調》詩集錄畢訂為一冊。

十七日　日曜　晨，陰霧零雨。

上午作書寄綏英，欲其來鄉休養病體。每日苦憶綏英，神經紛亂，如能得英在一起，則欣慰矣。下午睡起，赴松樹橋散步，陽光甚好，落日尤美，為近來所僅見。晚間散步月下，苦思綏英，頭昏昏然，如今方知相思之苦。讀《馬雅可夫斯基的被捕》及詩數篇。

十八日　月曜　晨霧甚濃，寒冷。

在馬路上散步取暖，至磐溪，往觀漢闕，仍屹立田中，剝落更多。其一缺闕，旁已建屋，幸

尚未毀。由廟溪嘴下江岸，尋以前所見崖墓，延光四年光和元年兩題識，但更模糊矣。如不加以保護，則日久將必毀去。歸校午餐。陽光初出，溫暖照人，為近來所少有，余亦精神健旺。

十九日　火曜

昨寄綏英一函，約明日入城一視其病。下午講課兩小時。夜將〈第三次全國美展參觀記〉寫畢。

二十日　水曜　晨霧濛濛。

步行由香國寺渡江入城，即赴巴中參加中國教育學會，到常道之、潘菽等三十餘人。午餐由朱家驊、馬超俊宴請。下午打電話與綏英，約其晚餐。英帶病來，久不得傾胸臆，相見倍親。本日用錢六百四十六元九角，收稿費七十三元。今晚為余生日，在舊曆為十二月十五日也。

二十一日　木曜

上午赴商錫永處，錫永近患痔，求假醫資，送與千元。下午至帽店買一帽，價四百元，戰前

不過一二元耳。余所御黑絲絨帽，戴已十二年，雖破敝，仍愛戴之，今價如此者，需五千元。英

囑易一新者，故購此。

晚間入浴。夜觀莫札特《安魂曲》一劇。在封建社會中，壓迫天才，終至貧餓而死，使人淚

下，與蘇聯片《音樂小史》，恰成一對照，蓋新社會制度，扶助天才，使其發展成功也。

二十二日　金曜

午約綏英邀陳女士為王烈介紹，進餐於法比瑞餐廳，英仍咳不已，席散歸去。與王烈品茗，

過舊書攤買得《茶花女》劇本一冊，林琴南譯《吟邊燕語》一冊，《畏廬瑣記》一冊，屠介涅夫

《初戀》一冊，舒暢《現代戲劇書目》一冊。又《唐詩三百首》兩冊，一贈綏英，英病中愛讀舊

詩，得此良喜。昨日赴以群處，取回舊藏書目一冊，其中多半，為英清償債務售去，今又稍稍購

新書矣。

今日用去二百九十八元五角，四人一席之費，計二百三十元。收稿費一百六十元。

夜牙痛早睡。

一九四三年

二十三日　土曜

晨赴寬仁醫院診牙，用去十五元。往視綏英，病臥未起。過中國文藝社，即取物還鄉。過上清寺舊書店，又買得《鳥與文學》一冊，《嘉爾曼》一冊，共六十五元。此次入城，買書十餘冊，共價一百三十八元，負之渡江，步行返藝專。夜間早寢，疲敝立解，惟念綏英不止。此次入城四日，共用二千五百三十二元，內五百元贈綏英療病，一千元借與錫永療病者，買書買帽共五百六十餘元，宴客二百三十元。新書惟買《戴花冠的姑娘》一冊，《我的伴侶》一冊，其他不省記。

二十四日　日曜　晨陰霾。

學生以所作詩壁報送閱，並借去《寶馬》一冊，《他死在第二次》一冊，《譯文》「普希金號」一冊，《奧尼金》一冊。下午，渡江，遇宗白華先生歸柏溪，即送之上船。訪潘尗。至沙坪壩買毛筆一支，十五元。約行素、徐愈品茗。在之佛家晚餐，約豐子愷撰文，為《學術雜誌》第一期用。夜約抱石赴中訓團音幹班演奏會。十時散會，渡江歸藝專。夜月獨行，寒霧襲衣，默念綏英，為之神往。寢中久不成寐也。

二十五日　月曜

上午作書寄綏英，囑其靜養，並望能來我處休息兩三月，俟體健再工作。下午令學生作文，題目〈路〉、〈橋〉。

燈下整理書籍，並續錄書目。今日買肉二斤四兩，三十五元。

二十六日　火曜　陰雨。

上午作書寄盧鴻基、劉杜谷，並覆王進三，因其來書云，我之《民俗藝術考古論集》將付印，惟其中尚有疑點，須一解釋云。下午寄抱石函，贈與虎溪三笑墨一錠，並索還舊藏石濤花卉冊。燈下讀敦煌出土寫經。讀賈祖璋著《鳥與文學》鶻鵃一段。收潘菽函，討論《學術雜誌》分任編輯事。

二十七日　水曜

寢中回念自大學畢業後，曾交女友數人，性格各殊。最早愛綏英，至今仍愛綏英也。

以前年發掘相國寺培善橋官山漢墓所得延光四年磚，製為一硯，實粗不堪用，惟頗足資紀

念耳。

天雨，院中梅花開。念綏英不已，成一絕云：

隔江遠望雨絲絲，病裏情懷那得知。

幾度思君空悵觸，紅梅花下立多時。

二十八日　木曜　陰雨天寒。

上午作詩一首。

寒霧繞孤村，山月隨人走。疏星綴天末，微燈透林藪。

思君不能寐，顧影寂無偶。何時能與君，月下同攜手。

下午為學生講音韻平側。夜寒，坐寢中讀《鳥與文學》中之鶺鴒、黃鳥、伯勞、畫眉、戴勝、翡翠、杜鵑各段，鶺鴒，吾鄉謂之乍（早）呼郎，雲南謂之榨油郎，叫聲「乍本乍本」，益鳥也。

作書寄綏英，並以詩寄之。

下午，王放勳來，述其任景聖中學校長，種種困難，因辭職不再往矣。買肉一斤，十五元。買雞蛋七個，十一元二角。買廣柑兩個，二元。收米貼五百元。晚間接綏英長函，述一美國電影故事。窺其意，蓋欲離婚他適。此女愛情既不固定，只好聽之。終夜轉側，頗為痛苦。

二十九日　金曜　晴。

上午作書寄綏英。下午，痛苦無聊，赴中大訪潘淑，略談即歸。買麵五元，橘二元，補襪二元。

三十日　土曜　晴。

下午由校步行入城。往看綏英，未晤，留一函與之。夜赴國泰聽國立音樂院演奏會，惟鋼琴彈奏較佳，奏者為宓永新女士。予所製〈戰士頌〉歌詞，由陳田鶴作曲，亦演出。

三十一日　日曜

晨，往訪綏英，視其咳嗽稍愈，購花一束贈之。下午遊舊書肆，買《獨異志》一冊。晚間入浴。赴美倫照相館，將綏英贈我照片，放大一張。買《西洋音樂史教程》一冊，二十一元。在陳超漢家午餐。

二月

一日　月曜　微雨。

出城，過舊書肆買《匈奴奇士錄》一冊，周作人譯；《毀滅》一冊，魯迅譯，彭秀倫校，蘇聯國家聯合出版部遠東分部伯力版。兩書出價四十元。渡江由相國寺乘轎返校，價三十六元。

二日　火曜　陰。

頭昏昏然。上午作書寄綏英，並附詩十二絕句。燈下不能靜心讀書，即就寢。轉側終夜。夢寐難安。

一九四三年

三日　水曜　晴。

頭目昏昏然，半病狀態。上午作書寄翟力奮，覆平涼李一航，商討譯葉賢寧詩事。下午陶建基來談，云在巴縣女中任教，精神頗好，因學生身信仰也。送之至馬路，見屠豬者今日凡屠三豬，明日過舊曆年矣。買豬血五元。

四日　木曜　晴。

上午赴重慶，過舊書肆買《性之生理》一冊，十元。《糧食》一冊，五元。至中央社打電話問綏英，左希建云，已返青木關度歲去矣。今日為舊曆除日，徘徊歡場，彌覺寥落。下午訪翟力奮，談話一小時，即步行返校。夜讀《性之生理》八十頁，即就寢。醒聞爆竹聲，鄉間過舊曆年者至為熱鬧，默念千里故鄉，不知何似也。

五日　金曜　晨，微雨。

舊曆新歲元日。

午，丁雲樵邀往過年午餐。其妻美而賢，一人奔走廚中，別無用人，尚須哺乳幼兒，而治饌

甚豐，誠不易得也。飲酒少量已醉。四時渡江觀敦煌美術展覽。六時返校。微雨。燈下讀《性之生理》完畢。此書為一有益之書，讀之益智不少。余以綏英變化莫測，陷於性苦悶中，讀此頗有助也。寢中讀《鳥與文學》光棍好過、鳩、鷗各段。夜氣生寒，心清夢安，晨起大雪紛飛矣。思念綏英，又為煩苦不已。

六日　土曜　大雪，甚寒。

連日食豬血，似於身體頗有助。下午冒雪赴沙坪壩，欲入城至中國文藝社參加集會，既行數里，泥濘不堪，因折回。稍運動遂得溫暖，如此亦佳。途中忽念及二十六年秋率中大附中學生遷校過鄱陽湖，舟中夢得一詩云：

獨出湘城望錦城，楊花如雪逐春風。
只今春色濃於酒，又逐楊花作斷蓬。

當時莫解，至今一一皆驗。

夜讀《鳥與文學》鶴、秧雉、孔雀、鷓鴣、雁、梟、鴛鴦、鷺各段，將此書讀畢，遂就寢。

大雪終夜，晨起屋瓦皆白。

一九四三年

七日　日曜　雪止，眺望遠山，白雪皚皚，為此間少見之景。

下午，《社會科學概論》讀畢。天晴，陰雲盡退。晚餐散步後，開始讀《多桑蒙古史》，坐寢中讀六十五頁，就寢。

八日　月曜　晴。

燈下讀《多桑蒙古史》，坐寢中讀至一一八頁，就寢。

午夜夢回，得詩一首云：

　　流鶯來去無消息，飛燕營巢過別家。

　　度盡殘春心事在，東風惘惘看楊花。

甚寒，為今冬所無。初結冰，但已交春令，寒亦無幾日矣。枯坐無溫，即出步行七八里，和暖適於身。日出霧散，為近來最佳之一日。下午與高蕙英同事散步，歸來晚餐。收良伍、法廉函。良伍函一月十一日寄出，法廉函一月十八日寄出，俱於今晚收到，郵程不過二十日，尚稱便利。俱言人口平安，豐年溫飽，心為大慰。

念及綏英，無情實甚，余苦未能忘情耳。

九日　火曜　晨霧甚濃，天寒，旋晴和。

過江醫牙齒。至大學取信件數通，遇李長之、徐愈，即同午餐。下午至沙坪壩買《中國美術小史》一冊，《敦煌寫經題記》與《敦煌雜錄》二冊，共五十八元六角五分。醫牙後至徐愈家晚餐，餐後至陳之佛家談至八時餘。黑夜渡江返校。夜讀《【多桑】蒙古史》至一五四頁。寄綏英一函，交白巨川轉。

十日　水曜　陰，微雨，午漸晴。

收盧鴻基函及所還佛理采《藝術社會學》。燈下讀《多桑蒙古史》至三三六頁。

十一日　木曜　晴朗。

上午入城，至中國文藝社，聞綏英工作被取消，亦其浪漫成性，有以招之也。下午赴社會局辦雜誌登記，並訪黃伯度。

十二日　金曜

上午赴中央文運會訪綏英，約其品茗午餐，英離余而去之心已決，恐不可挽矣。晚間住正誼書店。

十三日　土曜

與綏英早餐談話，其聰明誤用，誠為可惜，必有不良結果，躡其後也。晚間小雨泥濘。託人以百元帶交牟生。買《蘇俄的文藝論戰》一冊，《目擊記》一冊，《列寧城的故事》一冊，《新副》兩冊。將綏英照片放大一張，用九十二元。

十四日　日曜

上午訪倪健飛不遇。下午遇孫洵侯於途。訪力奮不遇。連夜失眠，想及綏英負心，氣苦之至。寄一電與郁風。

一九四三年

十五日　月曜

晨作書寄綏英，責其負心。上午返校。夜寢較好，仍失眠，轉側不能寐。念及綏英，猶如梅里美所撰卡門，狡獪多端，娶之為妻，毫無所助，亦必不幸，不如早日分離為愈也。

十六日　火曜

上午作書寄綏英，勸其來校工作。午渡江至沙坪壩醫牙。

十七日　水曜

下午與霞光同入城。訪綏英不遇，俟至暮始見其回。談數語，即別。

十八日　木曜

晨約綏英早餐，談頗暢。英既變心，余亦何苦乃爾。惟未能忘情耳。下午買揮發油一磅，一百一十元。訪商錫永。買《希臘文學》一冊。

十九日　金曜

晚間與綏英及西康嚴蘭英女士餐與【於】法比瑞餐廳，並送之歸。

二十日　土曜

晨約綏英品茗，垂涕泣道之，冀其反省。英無動於中【衷】，遂送之歸。懇其早日結婚，以免余病苦也。下午渡江返校。天氣晴朗溫和，行步甚健，惟心事惘惘，毫無樂趣耳。

二十一日　日曜　有雲。

晨起惘惘不樂，作書寄綏英，求其早嫁，以絕我念。下午入城訪力奮。晚間看電影《民族萬歲》一片，記錄邊地風光，頗開國產片新境。買《魯迅批判》一冊。

二十二日　月曜

上午由城至沙坪壩醫牙，付費一零五元。下午訪蔣碧微，談至暮，返沙坪壩。在之佛家午餐，取回憚冰畫一張。夜返藝專。

二十三日　火曜

晨寄綏英一函，示與之絕。惟仍願助其事業成功，惜綏英以享樂為目的，不足以語此也。午作寄郁風書。下午讀《希臘文學》。天氣溫和晴朗，聞有警報。檢視存金，三日尚存一千八百三十六元，今甫二十日，僅餘五百〇三元矣。用去一千三百餘元，可云浪費之至。內買書一百八十八元，送牟生百元，買油一百一十元，請客一九八元。除去約六百元，又醫牙一百二十元，零用約六百元。下午有警報。

二十四日　水曜　晴暖。

上午渡江醫牙，買《湘西》一冊，修大衣一件。工資六百元。寄郁風、綏英各一函。下午有警報。

二十五日　木曜　晴暖。

上午為雕塑系學生作範人。《湘西》一書讀畢，沈從文寫得頗好。薄暮，丁雲樵云：昨日下午曾於通源門防空洞中見綏英與一男子談笑。心為不懌，余苦未能忘情也。

二十六日　金曜

上午為雕塑系作範人。將沈從文著《湘西》讀畢。此書充滿地方傳說，頗有趣味。下午入城，訪綏英，遇於文運會門前，欲與略談數語，彼竟匆匆而去，誠無情之至也。晚間向各西餐店尋之，不見，最後至金龍餐廳進餐，悵惘若失。

二十七日　土曜　雨。

下午至南方書店將《中國現代詩選》一書，交與出版。得稿費千元。訪綏英不遇，赴電影院看影片，遇之於途，即同至文運會，取回《冰島漁夫》一冊。晚間買《國際文學》一冊，《菊子夫人》一冊。

二十八日　日曜　晴。

頭昏昏若病。過中國文藝社取信三件。羅文光約晤胡女士，未遇。為葉偉珍鑒別字畫。晚間返正誼書店，買《趣味的天空》一冊。至綏英一函。

此冊日記，自去年十一月至今，為時四閱月，為愛情受盡從來未有之痛苦，幾於瘋狂自殺。人生得此經驗，後此將不再嘗受此味矣。

三月

一日　月曜

任國立藝術專科學校文學教授，居重慶嘉陵江北果家花園藝專校內。

夜寓正誼書店樓上。晨未起，葉偉珍排門入，即起漱洗畢，同至兩路口車站，視英不見。余苦未能忘情，人已忘我矣。與偉珍進晨餐，即視其所藏書畫。步行由相國寺返校。過上清寺舊書店，買雪峰譯普列漢諾夫《藝術與社會生活》一冊。

下午，渡江至沙坪壩。寄英一函。訪潘菽，與協商《學術雜誌》編輯事，向社會局登記，已批復矣。在江邊小餐。與學生司徒傑、許澤徵等渡江，疏星滿天，且談且行，殊不覺倦。學生嚴承恒來，借去艾青《大堰河》一冊。燈下作日記數頁。夜讀《趣味的星空》。本日係藝專校慶，放假一天。

二日　火曜　晴。

上午塑像。下午渡江取大衣，製未成，即返。藝專同事李超士教授，好蓄古玩，觀其所藏玉器數件，餘杭窯兩件，象牙雕石榴盤一件，皆精好。象牙雕工之美，誠見所未見也。校閱王烈譯《中世紀亞剌伯哲學》，傅振倫著《五代之瓷器》，傅抱石著《中國篆刻史略》各篇。今年初見燕子飛，江上相逐，差池如畫。

三日　水曜

上午渡江取大衣，即由沙坪壩乘汽車入城，參加全國美術會年會，當選為本屆理事。由張道藩宴請，肴饌甚豐。下午赴文運會取《文化先鋒》兩冊，中刊《全國美展參觀記》一短文。聞綏英尚住會內，訪之不晤。聞其自甘墮落，終日以打牌為樂，真不可救藥矣。晚間訪鍾憲民，請其為負《學術雜誌》編排技術責任，並約其譯述世界語稿。

一九四三年

四日　木曜

晨訪王烈校正譯稿。午赴中央社訪陳君婉詢綏英近況，並訪芝岡、寄梅，在芝岡處取來文稿一篇。由上青寺乘車至化龍橋，渡江步行返校。收潘菽留條，約異日更談雜誌出版事。

五日　金曜　寒陰。

上午作書寄綏英。覆陳志忠。

為許敦谷題《達摩》云：達摩不語，寂然千年。禪機妙契，松聲流泉。

俞家錫同事來談，出所藏昌化石「學然後知不足」印章，古舊可愛。下午渡江赴中大，訪潘菽未晤。理髮，返校。夜讀《多桑蒙古史》下卷。

六日　土曜　陰雨，驟寒。

上下午俱塑像。下午讀屠格涅甫著《初戀》，徐冰鉉譯。配召維支戀濟娜達，濟娜的態度，綏英頗近似之。我這四個月來的心情歷盡種種痛苦，也頗與配召維支相似，所以讀來頗有實感。

晚間收到劉杜谷自成都來信。寢中翻閱周作人《夜讀抄》，周氏文章，與乃兄魯迅，可稱雙絕，因走入閒適一途，遂無積極奮鬥精神，伏居北平，為敵所馭，亦可哀矣。

七日 日曜 陰寒。

晨，學生嚴伯頎求為三八婦女特刊作文。上午晴和。造像。餐後與高蕙英同事散步兩里許。

晚間疲倦早寢。

八日 月曜 曇天。

上午作書覆法徽、法嶽、張秋岩、方舟、黃文山、劉杜谷等，並通知中蘇文協及蘇聯大使館更改通訊處。為國立西北師範學院牛維鼎改詩稿，並覆一函。又覆林夢奇、盧鴻基各一函。積函俱清，頗暢快。

下午，司徒傑、傅天仇來室塑像。晚間劉敦愿來論考古學，借去《考古學小史》、《東亞文化之黎明》兩書。詩歌晚會李文貴來請演講。為講「蘇聯詩人葉賢寧與馬耶可夫斯基」，約兩小時散會。到徐彬、徐堅白、蔣繁學、孫洛等二三十人。

九日　火曜　陰，微雨。

寄蔣篆予《文化先鋒》一冊。雕塑系三年級陳禾衣來談。上午與俞介禧赴磐溪觀漢墓。在中央工業試驗所內共掘出四墓，內陶俑人及雞豚馬之屬頗夥。有五銖錢多枚。一墓作⌂形，一墓之平面如[圖]。林君均有測量。明器分藏林君陳君及高笏之家。陳君家一樂人俑抱器如[圖]形，不知何名，蓋吹角也。俞君謂之為笛，不知何據。林君家藏一陶器，如[圖]係容器，高君謂之為卣，或近似之。與俞赴小店飲酒食麵。返校。下午塑像。讀《人類征服自然》。晚餐後散步。夜讀《人類征服自然》，對伊林所著書，甚感興味，然非蘇聯社會新制度，亦不能著成此類書也。

十日　水曜　霧。

上午造像。讀《人類征服自然》。潘菽來談關於《學術雜誌》出版事。下午校改舊作〈中國原始的音樂舞蹈與戲劇〉一稿。晚餐後散步。燈下為劉敦愿寫介紹信。收鍾憲民函，閱黃芝岡、孫本文等來稿。

十一日　木曜

上午與學生七八人赴磐溪觀察漢墓及出土明器，並觀廟溪嘴崖墓。下午赴重慶，將《學術雜誌》稿送鍾憲民交審查。夜寓正誼書店。

十二日　金曜

上午赴朱、繆兩人約，談一小時，擬辦一出版社。夜雨。買《武士道》、《震旦人與周口店文化》、《中國之命運》、《莎士比亞新論》、《莫札特》、《創作的準備》各書。徐霞村贈我《法國文學的故事》一冊。

十三日　土曜　雨。

上午赴文協訪以群等。下午赴中蘇文協看蘇聯送來的木刻畫，內多彩色套印大幅。法服爾斯基作《沙遜的大尉》插圖尤可愛。他如康斯坦丁諾夫、波列柯夫、葉契斯多夫、格羅節甫斯基、畢珂夫、多莫加茨基、斯塔洛諾索夫、巴甫洛夫、克拉甫兼珂、授闊洛夫等，各具異彩，其中不

少新作家，亦足覘蘇聯近年木刻藝術之進步。克拉甫兼珂死於一九四〇年，中國木刻作者，受其影響最大。死後曾囑以全部作品，贈送中國，亦足見其愛中國作家之深矣。

晚間與潘菽等討論《學術雜誌》出版事。十時始寢。

十四日　日曜　雨。

買《物理世界的漫遊》一冊，《但底與歌德》一冊，《日本鑄工史稿》一冊。訪王烈。下午入浴。

十五日　月曜　晴。

上午訪商錫永，在衛聚賢處午餐。下午返沙坪壩，過中大訪胡煥庸。取來稿一包。晚餐後渡江歸校。通夜失眠。

十六日　火曜　晴。

下午有警報。借徐琳《地理雜誌》一冊，中有原色鳥類攝影甚美。晚間參加國立藝專文藝研究會，定刊物名為《文藝墾地》。收法徽函。

十七日　水曜　晴

有警報。上午作書寄朱、繆、綏英、玉清、杜衡。徐琳來借去《表》、《寶馬》兩書，《地理雜誌》還之。下午飲少量之酒，頭眩。晚間明月皎然，蛙聲如沸。高蕙英來借去畫報九冊。

十八日　木曜　晴暖，微霧。

晨起成一絕云：

春睡由來未易醒，階前好鳥兩三聲。
紅梅落盡春未盡，滿眼桃花又放晴。

一九四三年

上午塑像。徐琳來談。下午宗白華先生來講中國畫的寫實傳神與造境。院中辛夷盛開，天氣和暖。將書籍整理一過。燈下為青年習作指導會修改詩稿數篇。為徐琳改詩一篇。

十九日　金曜　晴。

上午入城，赴兩浮支路，開中國教育學會。下午，觀徐悲鴻畫展。薄暮觀秦威畫展。晚間與鍾憲民計議辦印刷出版事。將《學術雜誌》二批稿送審。《學術雜誌》編輯部圖章刻成。

二十日　土曜　晴。

上午赴繆培基處，未晤。下午訪朱先生，以計劃出版事。晤歐陽鐵翥、蔣蔚堂等人。觀蘇聯版畫展，極美，愛之不忍去。再觀秦威畫展。

二十一日　日曜

上午十時，參加蔣梅笙先生公祭。到邵力子等一二百人。梅翁學術，並無獨到，但為人極和熙。執教大學四十年，年七十餘，死前一周猶上課。弟子顯貴者多，老無所養，吾輩教書人，不

能不致慨矣。

下午由化龍橋渡江返藝專。明月在天，中心如醉，行荒村小徑中，麥壟菜畦較城市清潔多矣。

中午張西曼邀小餐，云將譯《成吉思汗》小說。成吉思汗兇暴殘賊，不圖世人多尊之。

二十二日　月曜　晴。

上午，作書寄司徒德君。下午一時渡江，途遇任致遠君，持王叔惠兄介紹函來訪，即與談數分鐘。赴磁器口教育學院參加賞花會，到作人、長之等七八十人。晚餐於蔣碧微處。返中大與潘菽商談雜誌事，即宿其室。

二十三日　火曜　陰，春寒，不似昨日燠熱。

上午訪之佛。午歸校。下午入城，參加文藝討論會。夜宿正誼書店。

二十四日　水曜

上午赴文藝社，將文稿交憲民送審。下午參加中國史學會成立會。到史學界二百餘人。晚間

至化龍橋，未能過江，復返重慶。車中遇老舍、蓬子。過舊書肆，買《屠格涅甫傳》一冊，《塞上行》一冊，共三十六元。

二十五日　木曜

晨，乘車出重慶，在化龍橋早餐。渡江返校。下午擬寫〈中國木刻藝術與蘇聯版畫〉一文。晚餐後與高蕙英散步。收綏英函。蔣葮棣、阮恩慈、徐琳來談，借去《戰爭與和平》一冊，《巴爾扎克小說集》一冊，《毋忘草》一冊。

二十六日　金曜　曇天。

上午司徒傑、傅天仇來塑像。下午塑像。木刻研究會劉鐵華君來，陪同參觀。晚間阮恩慈、蔣葮棣、徐琳來談。作書覆綏英、志忠、叔惠、錫永。

二十七日　土曜　微雨，寒。

作書覆法徽，並為玉清、廖靜文轉信。上午赴重慶，泥濘不堪。由化龍橋乘車入城，即至文

運會參加中華全國文藝界抗敵協會第五周年大會，到百餘人。胡風、曹聚仁亦由桂林新來。散會已五時。買卓別林《一個丑角所見的世界》，價三十五元。此君文亦可觀。余愛《鄧肯自傳》，並喜此書。晚間至文藝社聽徐蔚南報告上海文藝界情況，並觀鄭譯生女士畫。

二十八日　日曜

赴中蘇文協觀葉淺予畫展。聞郁風將來重慶，中心躍躍。買《明天》（雪萊詩，徐遲譯）一冊，十六元。《托爾斯泰傳》一冊，二十元。《文藝戰地》兩冊，十三元。夜為郁文哉撰〈《復活》在南京〉一稿。十二時始寢。

二十九日　月曜

晨，撰〈學術雜誌發刊詞〉一篇。今日黃花崗紀念節。天放晴。下午與憲民編排《學術雜誌》第一期稿。晤芝岡，與同散步。乘車至沙坪壩。在之佛家晚餐。夜渡江，返校。

一九四三年

三十日　火曜　晴。

下午，遷入新建教員宿舍。整理書物，煩忙半日。晚間作日記。

三十一日　水曜　晴。

以初移新居，黎明便醒，即起散步。晨餐後整理書籍。雪萊詩集《明天》一冊，不知遺失何處。

四月

一日 木曜 微陰。

上午赴磐溪中國美術學院。為廖靜文女士轉信一封，與悲鴻相談二小時。即渡江訪潘菽，商談《學術雜誌》第一期付排事。入城赴正誼書店。晚間將文稿交與鍾憲民。買林惠祥編《民俗學》一冊。夜雨。

二日 金曜 雨止。

作書寄綏英，願其勿再浮華浪漫、出入舞場，作人玩物，當認清婦女責任，努力上進。至五十年代書店買《近代蒙古史研究》一冊，日本矢野仁一著。《中俄邊境之新關係》一冊，德國克拉諾著。共二百零八元。由香國寺返藝專。晚間徐琳、蔣葖棣來談。夜讀《托爾斯泰傳》，即早寢。

三日　土曜　陰雨。

上午讀《近代蒙古史研究》。下午徐琳、蔣萸棣、徐堅白、阮恩慈來，蔣攜所畫仕女人物來觀，頗可造就。覆董琴之，寄陶建基、郭尼迪各一函。薄暮與高蕙英散步，小飲。

四日　日曜　雨止。

上午赴磐溪石家花園中國美術院，徐悲鴻邀午餐，到四五十人，多中大藝術系學生。餐後與華采真、尤玉英、梅健英、吳作人等作遊戲，五時始返校。借與廖靜文《死敵》一冊，《奧古洛夫鎮》一冊。收方舟函。晚間徐堅白等來談。

五日　月曜　晴。

上午以黃牙木雕扇柄一個，贈與李超士。超士愛吾漢墓所出石硯，以餘杭窰鳳紋花帶蓋水洗交換。下午率徐堅白等赴中國美術學院參觀。遊磐溪。收金震函，云《學術雜誌》經費已有著。

《明天》詩集，不知何時遺落字紙簍中，為工人傾出，超士拾得還我，甚喜。寄胡季武君，函索還東方美術號。賀昌群[1]來談。

六日　火曜

上午作書寄周明嘉，並附一小照。下午入城，將信發出。晚間大雨，寓中國文藝社。

七日　水曜

上午，赴正誼書店，收綏英函，約往談。王烈、華實來，談至午，始去。訪綏英，略談，彼即託為作研究論文，能利用即利用，真聰明之人也。送之赴國際勞工局，即返。晚間約其赴中蘇文協晚餐，彼誤以為法比瑞同學會。晚間訪之不見歸。夜失眠。買《藝術史的問題》一冊十元。

1 賀昌群（一九〇三──一九七三），字藏云。四川馬邊人。歷史學家。一九三〇年後開始研究中西交通史和敦煌學，後任北京圖書館編纂委員會委員、中央大學教授兼歷史系主任。

一
九
四
三
年

八日　木曜

晨訪綏英，赴大三元進早點。下午觀西北物質展覽會，買《新疆書目》一冊十元。

九日　金曜

晨訪綏英。下午取得《學術雜誌》稿費三千元，即送與芝岡五百元。晚間訪英，候至十時始歸。

訪伯度、培基。

十日　土曜

晨約英早餐，英云經濟不裕，即贈與二百元。下午與英約渡江遊南山，至西街候其十二時同出。英遇一人，竟騙余患癆不適，中途別去。復遇其人與途，英旋赴文運會，換著豔裝赴其人之約，說誑如此，真無恥也。在小茶肆品茗，氣惱之至。遇王平陵、汪子美，略談即去。訪王烈，王勸余自寬，約明日同往南山遊覽云。夜小雨。晨送錫永四百元。

十一日　日曜　早陰。

晨與王烈、黃洛峰、張蓋渡江，同遊南山，登臨極峰文風塔畔。下午一時返重慶。至正誼午睡。綏英旋來，以代撰之文交之。詢以昨日之事，又復說誑，極其坦然，真患所謂說誑症矣。晚赴憲民處，交與編費四百元。囑其將稿明日付排。

十二日　月曜

晨赴車站，返沙坪壩。訪潘菽，商談第一期《學術雜誌》應為特大號。午渡江返校。收信多件，內綏英函一件，晚間擬作書覆之。新月在天，蛙聲如沸，倦極遂寢。

十三日　火曜　晴。

上午寄綏英函及憲民稿。下午講課一小時。之佛借去二百元，並為浙災捐去二十元。下午收閱杜鵑啼，蜀中春又盡矣。潘菽函。晚間寫家書，對故鄉早婚之風，頗為反對，因以誡弟。讀《安娜‧卡列尼娜之死》。夜

十四日　水曜　雨。

家信發出。下午講課兩小時。潘菽來談，決定將《學術雜誌》創刊號改為特大號，容十八萬字。晚間不想做事，即早寢。中夜念綏英。

十五日　木曜

上午頭眩，作書寄綏英。下午未上課。收周明嘉函及照片，明嘉入華西大學，已長成少女矣。渡江赴沙坪壩，寄綏英函快郵發出。買《回教學術思想史》一冊，《一九三五年的世界文學》一冊，《文藝論文集》一冊，《民俗》「妙峰山進香調查專號」一冊，共六十一元五角。為廖靜文轉信，過悲鴻處，即暢談晚餐。歸校，燈下作日記。常秀峰來，給與五十元，又買蛋十二元。

十六日　金曜

上午步行入城，至正誼稍息，即赴陝西街國際勞工局訪綏英，冷然相遇，毫無親昵之感。訪錫永，並補送稿費一百元。錫永邀午餐。返正誼，聞綏英約明日十二時來。下午，赴中蘇文協參

觀香港受難畫展，郁風出品油畫四張，水彩一張，色彩爽朗，如見其人。這女孩永久使人繫念，不知何日能來。晚間至文藝社，將《學術雜誌》稿第一期最後一批，交與憲民，即在文藝社晚餐。返正誼早寢。夜雨。

十七日　土曜

八時赴文運會參加中國音樂學會年會，晤盧鴻基、吳伯超、戴粹倫等，與司徒德談有人冒騙余名，向外行詐事。十一時一刻，因守綏英之約，即返正誼候之。候至下午一時半，竟不來，始出午餐。綏英竟不守約，令人不快之至。午餐後，為香港受難畫展撰文一篇。晚間寄交蓬子。至中蘇文協晚餐。

十八日　日曜

晨訪綏英，已外出。即赴銀行公會聽中華交響樂團演奏休伯德、莫札特、悲多芬各名曲。午赴中蘇文協與王烈、劉世超共餐，聞郁風即來渝，中心喜躍之至。動身返校，途遇翟純品茗，談一小時，即渡江返藝專。買《新時代的曙光》一冊，《告全世界的婦女》一冊。夜早寢。

十九日　月曜

夜常醒，晨起頭眩，不思做事。改學生文卷數冊。下午講課兩小時。晚間李超士出示古玩多件，其中兩核桃極可愛。一核桃雕十八羅漢，降龍伏虎，各具姿態；一核桃較小，形略扁，一面雕西廂記酬簡，張生憑牆上，鶯鶯在牆下，手持執扇，長松兩樹，虯結掩護，即「隔牆兒酬和到天明」情景也。一面雕葡萄架下，一女裸坐花墩上，背倚小几，一男子裸身擁之交接，情態正醉，疑是「潘金蓮醉臥葡萄架」情景。兩核桃雕工皆極精細，見所未見。又一核桃雕花籃，亦美好。此種工巧，時人能為之者，殆甚少矣。核桃古為辟邪之物，佩之者如佩剛卯，自漢代至今，民俗已歷兩千年。雕核桃為佩，猶是此意也。

二十日　火曜

上午頭眩，早晨未起前，亂蒙如雲，故醒後精神甚不佳。近日惟下午晚間精神佳耳。修改文卷數十本，下午講課時，發給學生。董一蕙、周彬來借小說三冊。學生摘取金絲雀巢，中有一雛，母雀隨來哺育，情甚可憫。林夢璋君來，借去《漢代婚喪禮俗考》一冊。

二十一日　水曜

上午，修改文卷。下午講課一小時。參加安徽同鄉會。晚間作書寄綏英。早寢。

二十二日　木曜　晴暖。

寄綏英函快郵發出。下午，整理友人書簡。余篤於友誼，友朋書翰可愛者，輒留存之，久亦積得兩行篋矣。陳之佛贈一照片。李長之來談，薄暮始去。為青年習作指導會文卷改畢，其中詩作，亦有佳者。

二十三日　金曜

上午由校步行至香國寺入重慶。下午訪綏英，彼毫無愛感而仍要為之撰文，專門以利用為心，誠聰明矣。晚間以《學術雜誌》封面交憲民。夜失眠。

二十四日　土曜

晨訪丁聰詢郁風消息，仍未來渝。至兩路口，補送芝岡一百元，送傅振倫稿費六百元。買《戀愛的歷史觀》一冊，《波慈尼雪夫的愛》一冊，呂振羽《中國原始社會史》一冊，《家的拾摭》一冊，《詩墾地》一冊，共八十二元。與王烈赴中蘇文協晚餐，送與稿費六百元。連日天氣大熱。作書寄綏英、郁風。

二十五日　日曜

中午與王烈赴中美【蘇】文協參加中大同學聚餐會，並與陸君商談發起辦印刷所事。買《文學時代》一冊。

二十六日　月曜

晨寄一書與綏英，即乘車返沙坪壩。車中晤鄭玉芬女士殊可愛，約往遊，以花贈之。昨晚買《盧騷懺悔錄》一冊，張競生譯筆不佳。下午講課兩小時。與陳倚石等晚間品茗小飲。

二十七日 火曜

上午渡江，赴中央衛生院牙病防治所拔牙齒。過沙坪壩午餐。買《鄧肯女士自傳》一冊，《葛萊拉齊》一冊，《大孔雀經藥義名錄輿地考》一冊，《帖木兒帝國》一冊，《西番譯語》一冊，《中國外蒙與蘇聯》一冊，《史董》一冊，共一百一十三元。又《時與潮文藝》一冊，編者孫晉三贈。晚間與陳倚石等小飲。

二十八日 水曜

晨，頭昏。倚石畫《楊妃醉舞圖》，為題一絕句：

美人曼舞醉顏酡，尚有仙山入夢麼。
我已尊前饒百感，不堪七夕望銀河。

劉開渠由成都帶來漢棺石刻拓片四張，有文曰「故上計史王暉伯昭以建安拾六歲在辛卯九月

寫《永恆的愛》。

報載蘇聯戲劇藝術家夫拉第米爾‧納密羅維奇─丹青科，於廿六日逝世。撰一虎一龜一，頗生動有力。

下旬卒其拾七年六月甲戌蔡鳴乎哀哉」凡三十五字，墓門刻一女子，雙丫髻，作啟門狀，又刻龍，天翼窮病湘西。撰

二十九日　木曜　晨雨，氣候轉寒。

上午，《永恆的愛》撰畢。下午過江往看史文瑞，以《葛萊齊拉》（拉馬爾丁）、《我的旅伴》（高爾基）二書送與之。晚間返校，燈下將《永恆的愛》抄畢。

上午林夢彰君來，借去《華西邊疆學會會報》一冊，中載漢墓，可與磐溪漢墓參證也。

三十日　金曜　晨雨，氣候轉涼。

上午由香國寺步行入城，至正誼，云綏英已來訪。下午，以文稿交之。赴中蘇文協參觀癸未書畫金石展覽會，陳銘樞作漢隸，頗有進步。喬大壯、沈尹默、胡小石諸先生出品，均可觀。衡三作書畫亦秀潤入古。晚間觀《復活》一劇。散後小雨，與梅麗莎、謝小雲兩女進餐。

五月

一九四三年

一日　土曜

晨，綏英來。英贈余名「醒元」，云係幼時其義父贈之者，今轉以贈余云。臨別索書讀，即以《死魂靈》一部贈之，上題小詞云：

銀漢興波會許填，翻成決絕更情牽。疏簾雕玉魂搖押，密字真珠淚滿箋。

人寂寂，雨綿綿。有花枝處有秋千。羅衫不耐春陰薄，開盡酴醿似去年。

此十年前舊作也，情思猶如今日，故為錄之。午邀郭尼迪在中蘇文化午餐。下午買《翻譯問題》一冊，《楚辭校補》一冊，二十元。買玉扣帶一枚，湯匙一根，四十四元。《生活藝術》一冊，三十一元。

二日　日曜　晴熱。

上午訪綏英不遇，至大三元早餐見之。英偽若不相識云。下午赴青年會參加潁州同鄉會，討論潁災救濟方法，到百人左右。余被選為監事。近來各會，常被推為監事，蓋被目為清高之流矣。晚間早寢。寄方舟《致初學者及其他》一冊。

三日　月曜

上午九時，英來，購點心兩盒，贈高蕙英先生。蓋以近兩三月來，高君常慰寂寞，英故感之也。英告余其原名「彩珠」，蒙文書作 *（蒙文）*，讀音為 (Sabodon Chimoko)（サポダン チモコ），撰寶丹妻毛可云。下午返校，鄉間空氣，新鮮清爽，如野鳥歸巢，得一好睡。睡起園鳥亂鳴，身心俱覺快樂。夜間雷雨大作。

四日　火曜　雨止。

下午教課一小時。燈下作長函寄綏英。李正欽來借去《董美人墓誌》一冊，此最精本。正欽

喜刻圖章，將余自用圖章三十一方，拓印一紙而去。孫洛還《冰島漁夫》一冊，徐文熙還《巴爾扎克小說集》一冊。力奮五月二日曾來訪，惜未獲一晤。

五日　水曜

晨，同事俞介禧君，因生活困難，持來《六朝人寫經》一部，擬售去。因借與百元，囑其不必售去，人有緩急，當濟其艱難。文人售書為活，余深知其苦也。寄綏英、力奮各一函。贈玉清《收穫期》一冊。為立達學園書頌辭一條。同事陳倚石，善辨文石化石及各種奇石，有米顛之癖。晚間談讌甚歡，以雞血小石贈之。夜雨寂寥，作一小詩云：

一度思量一惘然，十年如夢夢如煙。
今宵夜雨鵑聲急，又剔殘燈憶十年。

六日　木曜　上午陰，下午晴。

神思昏昏，頗念綏英，無可自遣。收薏冰函，內《山林》詩一章。將所藏舊印四方又自用印三十四方，拓為一紙，以當簿記。下午講考古學一小時。晚間與李超士等在山腳下品茗。麥已黃

一九四三年

熟，新月在天，彎彎如眉，水田蛙聲如沸，流螢亂飛，此景不易得也。

學生周楚青贈我珊瑚化石印材一方，云出中江縣，又其所購印色盒，亦珊瑚化石所製。舊藏王文治刻「六十三郎」印一方，於行篋中尋出。

七日　金曜　晴。

上午由化龍橋赴重慶，至正誼書店，正修房屋。下午，將綏英之物雪花膏一瓶送去。一瓶二百元，奢侈如此，不知何人所贈。赴生活書店買高植譯托爾斯泰《復活》一冊，擬讀後贈與綏英，彼若讀《死魂靈》《復活》兩書，或可知所懺悔乎。

下午赴監察院求沈尹默寫學術雜誌社掛牌，並拜訪汪旭初師，三年不見，白髮又添幾莖矣。在書店買四庫叢刊本《楚辭》一部，《顏氏家訓》一部，共二百二十元。買書之癖，終不可改。

訪翟力奮，彼請我晚餐。餐後至求精中學散步，歸正誼。晚間至國泰後臺尋辛漢文。

八日　土曜　晴熱。

上午理髮，換夏裝。下午參加沈碩甫追悼會。參加全國美術會理監事會。晚間觀電影《左拉傳》，保羅茂尼飾左拉，演技甚好。此片未可多得，為近來所看第一佳片。

九日 日曜 昨夜雨，上午復晴。

將舊衣一套，送往修改，工價五百元。下午遊鼎新街古董肆，品茗晤衛聚賢，在升聚和見一黑色小石斧，即同往觀，以索價昂，未購。午遇綏英，約明晨來。

十日 月曜

晨候綏英來談。又隨意說誑而去。赴大三元早點，見其來，過余前若不相識。真狡詐之至矣。午由化龍橋返校。入城四天，共用去五百零八元五角，內買書二百六十八元。夜大雷雨。

十一日 火曜 陰。

晨起，頭昏。收傅振倫〈宋代甘肅瓷器考〉一篇，即寄交憲民抽出《五代之瓷器》，將此篇加入。托爾斯泰《復活》第一部讀畢。聞衛聚賢言歌樂山金剛坡曾發現桃與栗化石，異日擬約陳倚石前往採集云。下午頭昏痛，約陳倚石各飲酒一杯。講課一小時。蔣茀棣來借去《戰爭與和平》一冊。晚間與倚石在道旁茅店前品茗。新月在天，蛙聲如沸，流螢亂飛，此景良不易得。歸室，倚石贈我貝類化石一個，云得自萬縣云。潘蘊英還《葛萊拉齊》一冊。

十二日　水曜　晴熱。

讀《屠介涅夫傳》，吳且剛譯。下午講課兩小時。晚間小飲。讀《左拉傳》五段，就寢。

十三日　木曜　晴熱。

讀《屠介涅夫傳》，下午讀畢。天氣燠熱，夜大風雨。下午四時講「考古學與社會學之關係」。

十四日　金曜　上午陰，小雨。

補破襪一雙，破鞋一雙。下午與陳倚石入城，至正誼小息。赴書店買《復活》小說一本，《復活》劇本一本。晚間赴龍霽光宅訪陳倚石閒話，歸寢。

十五日　土曜

晨赴大三元早點，即共品茗閒話。晤高方，與余有同感。高亦新近仳離，其妻背棄而去，並勸余不必再理綏英云。惜余為情所迷，不能急返也。餐後以《復活》一書，送與綏英，冀其覺悟。赴上清寺求精中學訪力奮。過巴中訪朱先生。至文藝社小息。買短線襪一雙，竟價五十元，重慶物品之昂，殊非所料。晚間訪倚石同散步。

十六日　日曜

晨邀倚石早點，用六十元。同遊古董肆。午至中蘇文協進餐。收《中蘇文化》稿費六十元。晤趙康，談蘇聯文藝活動，因趙新從蘇聯歸來也。下午參加說文社成立會。晚間至衛聚賢家進餐。餐後與商錫永赴茶肆品茗，詳述近來心境，痛苦之至，與英關係不斷，終非好結果也。歸正誼寢。借來聚賢《瓷器與浙江》一冊，又承其贈《說文》二卷合訂本一冊，《西北文化》一冊，《古錢》一冊。

十七日　月曜

赴大三元早點。由七星崗乘車至沙坪壩。至中大，交潘菽稿費一千元。過江返校。入城四日，共用去三百二十五元，內買書物一百元。下午枵腹講課兩時，頭昏欲倒，因未得午餐，且奔走跋涉，甚為疲勞也。收李一航信及所譯《葉賢寧集》一冊。晚間王餘來，談話足以破悶，留之同榻。夜間又念綏英，轉側甚久，思以函寄之，方始入睡。

十八日　火曜

與王餘食麵點，陳鴻、李錦雯來旋走。下午講課一小時。作寄綏英函。薄暮，蕭珏來求改詩。錦雯來談一小時。

晚間明月皎然，天氣良好，惜孤客寂寥，難圓好夢耳。夜又夢見在監獄中探視綏英，如《復活》中涅黑流道夫探視馬思洛娃，惟涅黑流道夫對於馬思洛娃，既誘惑而復遺棄，故其良心痛苦之至，力求懺悔。余則對於綏英，始終愛之，毫無歉憾耳。

十九日 水曜 晴明。

上午將綏英函寫就發出，並勞工局書二冊。午為回教協會發起魯豫賑災書畫展覽會作字三條，一寫《百喻經》兩則，一寫「銀漢興波」鷓鴣天小詞一首，一寫「山居小詩」一首，寫成頗自愛之。將來擬練習書法。近見癸未書畫展，書藝亦復為人所重。晚間與陳倚石等小飲，人各用錢三十二元。野塘蛙聲如沸，繁星在天，倦極始歸寢。

二十日 木曜

晨有警報，旋解除。晤周松子女士。

上午覆李一航、張秋岩各一函，並寄一航《收穫期》一冊。下午入城，至中國文藝社。晚間與徐仲年、鍾憲民、林風眠等談文藝問題。夜宿文藝社。

二十一日 金曜

上午赴正誼書店，買《夜店》一冊，《夢的畫像》一冊，《龍與巨怪》一冊，共三十五元。

取回修改西服一套，工價五百元。此衣前八年製於南京，價二十八元。如今破敝翻新，工價之昂如此，若製新者，需價五六千元矣。天雨。

二十二日 土曜 上午雨。

赴中國文藝社，途中望見綏英，張傘而過。下午至巴中訪袁其炯、繆培基、繆談及陳銓，謂其為一反覆無常之小人云。晚間赴銀行公會看《家》，晤導演章泯。

二十三日 日曜 天晴。

連日在大三元早點四次，用去九十七元。余亦習於奢侈矣。天晴，將衣服送往修改。下午赴中蘇文協，與廖冰兄、劉鐵華等閒話。復至新昌里與盛家倫、潘子農、夏衍等閒話。聞廖云郁風將來，仍未見來，令人急盼。

二十四日 月曜

上午乘車至化龍橋，渡江返校。赴城四日，用去七百○八元，內修衣服四百元，書籍紙張

四十九元，余均耗於交通飲食。

二十五日 火曜

上午，俞雲階來為畫一油畫像。講課一小時。畫像畢。

二十六日 水曜 雨。

寫蘇曼殊所譯般若婆羅密多心經二卷，又兩立軸寫舊作小詞兩首：

攜手花前露滿衣，晚鶯啼處悵春歸。妝成玉鏡窺蛾瘦，彈罷銀箏怨雁飛。

風動燭，月侵幃，小紅樓外綠陰肥。沉香火細天涯近，未必相思寸寸灰。

尋芳不過橫塘路，細雨簾櫳暮。欲憑燕子話春愁，何處片帆天際識歸舟。

醒來水闊瀟湘遠，梁燕非雙翦。紅牆西去即銀河，不道人間天上總風波。

下午王餘來論歌劇。晚間再寫心經一卷。晚間收綏英函。與王餘、李錦雯、陳鴻等等下閒話。

二十七日　木曜　上午天晴。

覆綏英函，快郵寄出。

擬草《國父孫中山》歌劇，計三幕五場，構圖大致想就：第一幕，到民間去；第二幕，由黑暗到光明。兩場，黑暗一場，光明一場；第三幕，國父之死。兩場，遺囑一場，哀悼一場。

下午講考古學一小時。

二十八日　金曜

上午整理書籍。與王餘同往吃麵早餐。下午讀莫洛亞著《英國人》。

二十九日　土曜　上午雨。

與潘韻、高冠華赴重慶，至文藝社看齊白石畫數十幅。赴正誼書店，與徐德華同赴夫子池觀岑學恭等畫展。德華云郁風即來重慶，使人甚為渴望。晤汪漫鐸，同晚餐。晚間聽悲鴻演講齊白石藝術。

上午過化龍橋時有空襲。過上清寺舊書店買《為了人類》一冊，高爾基著，瞿秋白譯。又黎烈文譯《法國短篇小說集》一冊，共八十一元。

三十日　日曜

上午赴銀行公會聽中華交響樂團奏莫札特《魔笛》，有警報，演者聽者如常，至緊急始入防空洞。解除後，晤葉露西、袁水拍、徐遲、金山、張瑞芳諸人。至衛聚賢家午餐。下午返正誼，將正誼舊書一一規定價格。晚間小飲，飯後取回衣服一件。王餘、陳鴻來談。晨與應雲衛談話。

三十一日　月曜

上午訪宋嘉賢、王商一。午與陳曉南赴中蘇文協觀蘇聯歷史畫展，劉鐵華邀午餐。下午晤陳樹人、陳曙風，談良久。由化龍橋渡江返校。

六月

一日　火曜　晴。

上午寄綏英函。學校無錢開伙食，亦不發薪，在外食麵，一日食去三十七元。下午講齊白石自敘。讀拉法格《思想起源論》一段。以金銀線嵌花銅師比一個，與李超士換一雙龍連環白玉佩，彼此均甚滿意。晚間坐小山上飲茶。

二日　水曜　雨。

悲鴻藏齊白石畫六七十幅一，中有立幅，敘其生平云：「余七歲喜作畫，初無師法，狗子貓兒，園蔬野草，畫即頗似。鄰人有木工者，以雕刻之稿樣，與余摹仿，余以為恥而不為，木工怪之。九歲嘗牧牛，所讀僅《論語》一本，猶未爛熟。真掛之於角，歸則寫畫，祖母歎曰：汝只管

79

好學，惜生來時走錯了人家。諺云：三日風，四日雨，那見文章鍋裏煮。明朝無米，吾兒奈何？

余苦思讀書，深恥勢利，有湖南某巡撫，西巡道出白石山驛，兒童輩皆趨觀，吾不往，且曰：彼亦人之子也。年十二，從事木工，燈前學畫，從無虛夜。至二十七歲，發奮棄斧斤，得宿儒沁園老人引誘，授以工致畫法，教讀唐詩，越月竟能成句，漸有詩畫名，傳於一鄉。三十八歲，其年壬寅，為友人聘之西安為畫師，得晤樊山老人。樊君求余刻私印三十方，畫春雲過嶺圖一幅，贈錢五十萬為壽，余方知畫刻竟有人肯出錢也。甲辰遊南昌，吾縣王湘綺老人，七夕設酒抵舍，招諸弟子聯句，強余為焉，余有坐久生微涼之句，老人喜列入門牆。至己酉八年之中，足跡半天下。是冬還鄉，挑燈閉戶，熟讀古文，研究詩畫篆刻，詩喜白樂天、蘇東坡、陸放翁，畫喜大滌子、徐青藤、朱雪個，刻印獨喜秦權。至丁巳兵匪俱亂，偷活復來京華，十又二年矣。年將七十，樂此不疲，舊夢追尋，潸然淚下。良友克羅多先生問及往事，慚愧答之。戊辰秋七月，湘潭齊璜時同在京華西城之西。」

齊君幼甚窮困，出身工人，卒成藝苑巨匠，雖曰夙慧，實由苦學。讀其自述，樸質可愛，因錄其文，用以自勵。曾見齊君所繪《蜻蜓蓮實》一斗方，蜻蜓極工細，雙翼網紋俱見，紅色透明，寫生窮極工細，如近代生物標本。七十二歲老眼所作，亦足見其幼年工致畫法用力之勤矣。又齊君七十八歲，尚得一子，幼為工人，故有此精力，今已八十二歲矣。

日來意氣消沉，彷彿患病，惟飲酒以自遣。余飲少輒醉，每日僅能半杯耳。讀拉法格《思想起源論》數頁。

三日　木曜　陰雨。

晨寄郁風、徐德華、潘菽等人函。下午與陳倚石同赴重慶，由化龍橋坐馬車至兩路口轉車赴正誼書店。

四日　金曜

赴銀行公會，並訪李天真女士，以舊藏《倪寬贊》參加展覽。買端硯一方三十元。

五日　土曜

修理皮鞋。與王烈、華實赴文化沙龍吃茶。下午整理舊詩篇，總為兩輯，一曰《收穫期》，二曰《勝利的史跡》，合為一冊，名曰《由和平到戰爭》。李天真來談，綏英到處說誑，即其女友亦看不起她。生活地位之失去，皆由自取，看似聰明，實不聰明之至。若沉溺愈深，便不可救藥矣。赴銀行公會看畫展。寄綏英一函。

六日　日曜

赴銀行公會晤芝岡。晚間赴中國文藝社，晤張安治，詢郁風近況。

上午抄詩集。下午有警報。晚間抄詩集畢。

七日　月曜　舊曆端陽。

上午同華實、王烈吃茶。華實云在香港晤今井和子，遇人不淑，有遲暮之感，已不似往日之秀美矣。下午赴銀行公會看畫展，內有明成化酒杯一個及石斧三個，頗欲購之，惜正窮乏也。晚間赴文化會堂參加文藝界紀念詩人節晚會。

八日　火曜

上午乘車赴沙坪壩。至中大，將詩集《由和平到戰爭》交徐仲年。訪潘菽商討《學術雜誌》出版事。下午渡江，至磐溪游泳。過徐悲鴻處談至薄暮，返校。

一九四三年

九日　水曜　連日天燠熱，如當盛夏，蚊蟻復多，諸多宰苦。

下午講課兩小時。注射防禦針。晚間與抱石等閒話，寢頗遲。上午為潘韻題畫一張。

十日　木曜

以昨夜失眠，今晨昏睡，終日僅早晚二餐。下午開教務會務。天氣甚熱。

十一日　金曜

收家信及方舟信。為王餘作〈達縣淪智中學校歌〉一首。曬書，多生細菌。

十二日　土曜　陰涼。

步行至化龍橋，乘馬車至上清寺，至巴中訪宋、繆兩君與會客室中。忽遇綏英，略問住址，秘而不告，既不坦白，不能以真誠相告，便亦不再問矣。赴正誼，陳道碩、吳文季等來訪，綏英

83

亦來，語不投機而去。赴說文社觀展覽。晚間至中國文藝社參加晚會，有張安治、張沅恒報告桂林、上海兩地藝術情形。收陳樹人函。

十三日　日曜

上午覆良伍、方舟等人函。下午寫〈張安治畫展〉一文，交與安治。乘馬車至化龍橋，晤徐君潘君略談。渡江歸校，明月已東上矣。

十四日　月曜　天雨，涼爽。

上午與李可染論畫，彼索我所書心經一條。收汪綏英、鍾憲民、陳志忠等函。下午講課兩小時。晚間月明如晝，談至夜分始寢。

十五日　火曜　天晴。

上午講詩詞一小時。下午講課一小時。作書覆綏英。讀徐遲〈論詩劇與機關佈景〉。

一九四三年

十六日 水曜 雨。

上午至王餘所住農舍中，即在其家午餐。下午講課兩小時。晚間與傅抱石等擺龍門陣，至夜深。

十七日 木曜 陰。

上午整理書籍。收李一航信。寄徐遲信。讀紀德《納菉思解說》、《戀愛試驗》兩篇。下午覆法恭侄、朱先生函。晚間談話頗久。為學生修改小說兩篇，詩一篇。

十八日 金曜 雨。

上午覆周明嘉、董琴之、陳志忠等函。下午寄綏英函。收杜谷函，即覆之。考試藝專畢業生國文，閱卷十八份。收朱先生函，請於星期日上午往八中評閱徵集文藝作品。燈下，為青年寫作指導會修改詩稿十四件。未了工作，一日而畢。今日精神較佳，惟晚間蚊蟲咬人不耐，早寢。

十九日 土曜 雨。

收學校五月份薪，得一千一十元，僅抵戰前十元，每月餐費尚不足用，如何如何。下午擬入城，雨不止，六時借得一傘，冒雨步行至香國寺進餐，燈火已煌煌矣。渡江至上清寺，過舊書肆買四庫叢刊影印世德堂刻本《莊子南華經》一部，中缺一本，價三十五元，可云極廉。晚間寓正誼。收梅林、晏明來函。

二十日 日曜

上午八時赴八中組織部閱全國徵集文藝競賽作品。同閱者有鍾憲民、黃芝岡等。下午至文藝社觀《學術雜誌》第一期校樣，赴新運總會觀張安治畫展。晚間增補發刊詞。李天真來談，並送詩稿來。

二十一日 月曜

晨赴王烈處取來《拿破崙本紀》一冊，江鶴生贈古磚拓片十二張。買《信及錄》一冊，《吶喊》一冊，共六十元。下午校稿。赴中蘇文協觀高爾基生平照片展。晚間將發刊詞交憲民，閒話

甚久。

寄綏英函一件。寄《中央日報》〈蒙古史話〉一篇。

二十二日 火曜

晨，由城至沙坪壩。訪潘菽，談《學術雜誌》付印情形。中午過江，返校。疲倦之至，略得休息。

二十三日 水曜

下午講課兩小時。鄧白_{曙光}〈柳鷺圖〉一幅，頗得冷寂趣味，取掛室中。上午書字兩條，為蔚初作。晚間與王餘等閒話。蚊擾不能做事，即就寢。

二十四日 木曜 晨陰。

學生郝石林臨周文矩〈玉步搖圖〉求題，為作小詩一絕云：

漫掩輕羅袖，亭亭玉步搖。

華年空自惜，寂寞度芳朝。

為俞雲階題畫一絕云：

照影清波空自惜，落花時節憶江南。

前溪雛柳碧毿毿，小扇輕羅走獨探。

又〈乳鴨池塘水淺深〉一幅云：

此中富逸趣，羨殺雛鴨兒。

小塘春水活，萍荇葉參差。

午赴王餘家食麵。收陳志忠函。晚間開安徽同鄉會。

二十五日　金曜

上午批閱三民主義競賽文卷。寄宗白華、劉靜嫻函。昨日林夢彰君來，以所作英文漢墓報告囑閱，並還書兩冊。下午入城，途中買雨傘一把。步行香國寺渡江，夜宿正誼。晚間將蔚初字條送去，並約其來談。

二十六日　土曜

上午赴衛聚賢處將《倪寬贊》取回。至古董肆遊覽，買長沙漢墓出土瑪瑙環一個，價二十元。下午六時赴文藝社參加晚會。與郁風別六七年，忽然相見，驚喜之至。但彼對於舊情，似已淡忘矣。散會後與李瑞年送之歸寓所。有兩青年來問詩，即詳細告之。

二十七日　日曜　天雨。

上午訪郁風，得談兩小時。並晤徐遲。下午六時，應田培林君邀請，有鍾憲民、黃芝岡等。上午寫〈觸礁的船〉一詩，此為數月來所作第一首詩，頗自愛之。

二十八日　月曜

上午乘車至沙坪壩，過中大訪潘菽，即冒雨渡江至徐悲鴻處暢談，以悲鴻今日生辰也。午郁風亦來。下午作遊戲，六時歸校。

二十九日　火曜

夜早醒，精神不佳。上午寫覆晏明、方舟函，以詩寄之，並寄徐德華函。下午為鄧曙光所作〈榴花白鸚鵡圖〉題一絕句：

翩翩空自惜雪翎，往事開天夢已醒。
語業刪除成正覺，番榴枝上誦心經。

近日心情，頗如此詩。收蕙冰函。同事高君，將去蘭州，贈一絕云：

送君西北去長安，劍閣秦峰放眼看。
雲樹蒼蒼一揮手，風塵辛苦勸加餐。

一九四三年

晚間閱文藝卷。夜深始寢。

三十日　水曜

上午閱文卷。為王道平題〈櫻花杜鵑圖〉一絕：

紅櫻花發杜鵑啼，回首東瀛舊夢迷。
春色年年還未改，令人癡望海天西。

又為徐文熙題畫一絕云：

寒食清明次第來，溶溶小院玉梨開。
枝頭好鳥閒相語，日影遲遲照綠苔。

晚間閱文藝卷。夜有盜警。

七月

一日　木曜　晨雨。

下午閱卷。晚間觀陳倚石為李超士所作秘戲圖，窮極工麗，可駕仇實父。夜批文卷畢。

二日　金曜

晨起為鄧曙光題〈水仙圖〉：

妙筆真能窮造化，清才直欲壓徐黃。

春來慣寫凌波影，西渚迴風湘水長。

曙光善寫花鳥草蟲，無不精妙，非僅工於狀物而已，每展卷軸，逸韻滿紙，讀畫如讀其詩也。又為李超士寫〈秘戲圖小考〉一篇。

上午為徐文熙題〈榴花鴿子圖〉一絕云：

寄信傳書事渺然，前塵如夢夢如煙。
閉門讀畫瀟瀟雨，榴子開花又一年。

甫晴又雨，真悶人也。下午考學生國文。又為王道平題〈迎春雙燕圖〉一幅：

江夏王君擅妙墨，逸情清趣世間無。
呼來花底雙飛燕，剪取春光入畫圖。

又題〈野薇麻雀圖〉一幅：

只為惜春嘗早起，每因尋騰澹忘歸。
野薇開落無人問，晨露初晞一雀飛。

山齋牆西，有一小阜，多生細竹，間有野花，徘徊其間，偶然得句，道平畫中寫此景，即題其端。

三日　土曜　晨霧。

早起為王道平君題畫。晨餐後與陳倚石、李超士等同赴重慶。天雨。下午訪李蔚初。至古董肆買小圓印一方，一百元。杯子一個，九元。晚間，參加文藝晚會。

四日　日曜

晨訪王烈，還其代購《拿破崙本紀》洋一百三十元。下午，赴文藝社，郁風已在。校《學術雜誌》稿，並訪蔚初談良久。晚間寫七七抗戰紀念文字。寄綏英一函。

五日　月曜

晨，乘車至沙坪壩，訪潘淑。上午渡江返校。下午考文學。此行入城，用去四百十元，內購書物二百七十一元，交通費七十元，餐費六十三元。收周明嘉來函。

晚間腹痛。

七日　水曜

晨收抱石所贈畫一幅，繪惲南田訪陳穆倩圖。下午為李仲生題〈八哥紅梅圖〉：

枝頭好鳥來相語，又是紅梅盛放時。

莫向花間怨別離，東風惘惘耐人思。

又為高冠華題〈白頭翁雪梅圖〉：

君看枝上白頭鳥，雙宿雙飛耐歲寒。

雪裏江梅紅照眼，賞幽見句倚危闌。

六日　火曜　晴，天熱。

又為王寂子題李可染所繪〈屈子像〉：

澤畔憐芳草，天涯望美人。

昏昏皆醉夢，哀怨向誰陳。

又為寂子書字一條。覆周明嘉一函。

八日　木曜　陰涼。

寄明嘉函發出。為王九餘書字一條。評閱文藝競賽詩歌。

九日　金曜　陰涼。

入城，買紀德《窄門》一本，三十六元。車錢船錢共計九十七元。上午參加中大校慶，到畢業校友六七百人，並與蔣校長午餐。晚間遊藝會未參加，即入城矣。

十日　土曜

買稿紙，為《學術雜誌》作短文〈石鼓文研究〉一篇。觀張祖良君畫展。張君，艾青之妹夫也。共用五十八元，內紙墨二十一，早晚餐三十七。

十一日　日曜

上午赴中央組織部為其評定全國文藝競賽卷。到芝岡、仲年、憲民、辰冬等人。

十二日　月曜

買蜀窯小壺一，二十元。扇子席子，三十元。茶錢十一元。上午參加俞雲階、朱懷新婚禮。下午訪嚴蘭英，探詢綏英地址，云在日用必需品管理處，即往訪之。

十三日　火曜

候英未出門。天氣日來奇熱。晚間收英函，即覆之。

十四日　水曜

早晨訂報二十七元。收商錫永還來二百元。買《丹娘》一冊，八元。昨日晚間忽然發寒熱，疑為瘧疾，今竟未發。

十五日　木曜

買英文《丹娘》一冊。天雨。即將《丹娘》中英文本均寄與綏英，並寄去一函。唐桐蔭陪同赴醫院看病。

十六日　金曜

買周作人《生活與藝術》一冊。周因附逆，故書上周之名字，均被擦去。一代文人，可惜可惜。晚間訪悲鴻未遇。

十七日　土曜

上午赴中國文藝社。午赴全國文協，與梅林、姚雪垠、以群等閒話。下午烏風暴雨，猛然來襲。雨止返正誼。物價又貴一倍，車價亦貴至六七十倍矣。夜夢游於水濱，過三獅側，猛然來撲，蹙之以足，聲震床席，一驚而窹。晨起照鏡，一夜白髮生三莖矣。苦思綏英，如何如何。

十八日　日曜

晨寄鈞天函，綏英函。訪天真不晤。至文藝社訪憲民亦不晤。下午乘車赴沙坪壩訪之佛。至中大訪潘菽。渡江至悲鴻處，以雞血石一方交與之。悲鴻明日將赴青城矣。晚間歸校。小雨。

十九日　月曜

上午，頭目昏昏然，牙又微痛。終日不能做事。晚間早寢。本日惟讀《新舊約》兩章。

二十日　水曜　天氣奇熱。

曬衣，十八日《時事新報》載余編輯《新世界》月刊，並無此事，因恐有人冒名詐騙，去函更正。兩日來，胃腸不佳，或服奎寧之故。下午潘韻贈〈美人〉一條。

二十一日　水曜

天氣奇熱，終日不做事，只睡眠，腹中不適。讀《舊約·以斯帖記》，只是一篇小說。《約伯記》未讀終了。

二十二日　木曜　天氣奇熱。

閱卷。腹疾未愈。每日吃麵五碗，價四十元。即麵亦吃不起矣。

一九四三年

二十三日 金曜 炎熱。

任何事皆不能做，室內几榻皆熱。

二十四日 土曜 炎熱。

曬舊藏惲冰畫一幅。下午為陳倚石題〈布袋和尚圖〉一首云：

乾坤一布袋，群倫處其中。
擾攘無已時，營營類百蟲。
歷盡諸辛苦，彈指成虛空。
老僧常看世，含笑如癡聾。
問我我不知，開禁納晚風。

下午收李一航、黃立焜、王敬明等函。徐陵來借去《思想起源論》一冊。

二十五日　日曜　炎熱。

讀《美術叢書》端溪硯、壽山石、古玉各論。晚間，李超士以核桃雕刻兩個、小玉豬一個、小玉虎一個，換吾舊玉獅子佩去。獅子佩得自「七七事變」居廬山時，隨身六七年矣，頗為不捨。超士兩核桃，一刻十八羅漢，一刻《西廂記》「酬簡」、《金瓶梅》「潘金蓮醉鬧葡萄架」（各占一面）。工巧之至，亦吾所夙愛也。小豬玉現紅色，亦極可愛。

二十六日　月曜　炎熱。

超士以獅佩侵水中，灰皮皆現，誠出土古雕也。覆黃立焜、王敬明、李一航函。

二十七日　火曜

上午作長函寄綏英。下午書字三條。蔣萸棣來借去《法國短篇小說集》一冊，還《安娜·卡列尼娜》一冊，李錦雯還《冰島漁夫》一冊。天氣炎熱。

二十八日　水曜　炎熱。

報載義大利墨索里尼下臺，擬逃亡被拘。法西斯從此毀滅，快心之至。老希亦不久於人世矣。

寄徐仲年詩三首。寄李蔚初函。讀陳繼儒《妮古錄》一冊。

二十九日　木曜

因憲民來信，須入城校對《學術雜誌》稿。上午渡江，至中央大學，與潘菽商談，即赴小龍坎乘車入城。晚間邀章欣俊吃冰看電影，共用一百四十元。賣去《死魂靈》一部，《好妻子》一部，得錢一百一十元。

三十日　金曜　夜雨。

訪錫永、天真。鼻出血。校對雜誌稿。

三十一日　土曜

訪綏英未遇。終日校稿。下午訪錫永，借五百元。下午寄天真、仲年、琴之、綏英各函。訪休光、力奮。

八月

一日　日曜　天雨。

早餐七元六角。下午四時，參加子我婚禮，送禮一百元。晤樊德芬、汪漫鐸等人，又晤楊秀鶴女士，十年不見矣，秀麗不減當年。散席後與秀鶴等赴勝利大廈參觀新房。

二日　月曜

早晨，晤桐蔭，與同遊古董肆，見徐思陶先生所藏古玉，在公平拍賣行出售，不勝人亡物亡之感。

三日　火曜

買《圖書季刊》一冊，價二十九元。董琴之來，此小女孩，不為經濟環境所困，努力奮鬥，將來必能有成。

四日　水曜

《現代中國詩選》出版，原稿多為綏英所抄寫，即送其一冊。晚間赴文協，送與徐遲一冊，梅林一冊。在南方【書店】取來十冊，分送殆盡。買書用十三元。

五日　木曜

董琴之來，云其朝鮮同學崔東仙患肺病，住醫院中，彼為募捐助之，余因助其一百元。買書用十五元。

六日　金曜

下午與錫永同往辦古玉真偽，一拍賣行售有古印一，文曰「芮良私印」，甚佳。又有古瑪瑙環，亦珍品，售價均昂。途遇綏英，略一點首而已。赴上清寺求精中學訪力奮，遇黃粹伯，即同品茗閒話。訪力奮歸，體忽不適。牙痛。夜左頰腫起。

七日　土曜

午餐後，綏英忽來，云其同室黃女士，失一戒指，事隔月餘，近忽誣其有嫌疑，憤欲起訴法庭云。下午遊古董肆，買三代古師比一枚，價五十元。晚間停電，陳志忠來，與同遊五十年代書店，買書兩本，十六元。其一冊為《大眾營養知識》。近患營養不足，精神不如前矣。夜早睡。

八日　日曜

赴文藝社尋憲民，請其准將蕭賽《怨偶》劇本退還，並為黃洛峰商請通過《青年社會科學講話》一書。午至讀書社，訪王烈。下午，牙痛漸減輕。

九日 月曜

南方書店送來《現代中國詩選》費五百元，即赴郵局匯與金大孫望。正當窮時，病復來侵，亦不能留以自用也。上午寄王餘、孫望各一函，又寄孫望詩選一冊。

訪綏英不遇。下午綏英來，攜來一西瓜，近日大貶價，四斤價二十元。余好食西瓜，但以價昂竟未食。今年食西瓜，此為第一次矣。晚餐後，英復來。下午為英事，尋傅況麟律師，俱告之。英亦書其事之顛末，備明日請傅進行。九時英去。

十日 火曜

上午診病。寄傅函。下午乘車至沙坪壩，車價貴至四十餘元矣。訪潘菽談話。渡江，返藝專校。此次入城十三天，用去八百八十五元。內送禮助人，約占其半，借錫永五百元。余至今日，漸感經濟壓迫矣。買《中國雕版源流考》一冊，二十元。

十一日　水曜

如此生活艱困之時，學校欠薪兩月，不發一錢，同事多不能備伙食，如何如何。午，忽發冷汗，遍身如洗，軟弱幾難自支，急赴小麵館食麵一碗，餅十兩，始漸愈。營養不夠故如此。下午，計算十餘日來用錢帳目，並補寫十餘日來之日記。午睡後，李正欽為刻圖章一個，並來求書，借書籍。

十二日　木曜　炎熱。

多日未返校。收法嶽、法韞、法廉、方舟、晏明等人來信十餘封。頭昏牙痛，未能一一覆之。下午閱《古玉概論》、《陶菴夢憶》各數頁。牙痛。

十三日　金曜　炎熱。

上午李承仙、林樹芬來談。下午寄良伍函，附字兩條。寄劉嵐山函，並覆鴻基、德華、法廉、法嶽等函。寄方舟《復活》劇本一冊。燈下收綏英函。

十四日　土曜

上午渡江，訪潘菽不遇。訪胡煥庸略談。赴沙坪壩進餐。買《古生物學》一冊，三十四元。買《劇場藝術》創刊號（東京出），價一元。訪徐愈，在其家晚餐。至中大與潘菽稍談即渡江。明月團團，人家有於道側焚紙錢者，蓋當舊曆中元節矣。下午赴中央衛生院醫牙。文瑞將去成都，還《我的伴侶》一冊。

十五日　日曜

上午入城，赴正誼，買《安娜・卡列尼娜》中卷一冊。中夜月蝕，滿城敲擊金屬器物，喧鬧不休，以為天狗食月，迷信之俗未改，擾人不能成寐。天氣又甚熱。

一九四三年

十六日　月曜

上午訪況麟、趙子懋、黃季彬等。午與綏英暢談。晚間，英再來談。

十七日　火曜　天雨。

上午赴巴中，取來文藝競賽閱卷交通費五百元。買《人文科學季刊》一冊。

十八日　水曜

下午赴文藝社，取來審閱青年習作稿費一百六十元。

十九日　木曜

買胡蝶《歐遊雜記》一冊，一百二十元。寫〈西域琵琶東漸考〉。買張蔭麟《中國史綱》一冊。

二十日　金曜

上午，赴陝西街取《學術雜誌》印刷存款，匯與水菽稿費一千元，匯水十元。晚間，綏英

來，談甚久，勸其忍耐息爭。送之歸舍。赴浴池入浴。

下午，晤董每戡，邀其品茗。

二十一日　土曜

上午訪趙子懋、黃澹園，勸其息事靜養，勿傷精神。下午乘車至化龍橋，渡江返藝專。車中晤常書鴻。晚間蟲鳴如織，離開都市，精神為之一爽。

二十二日　日曜

上午收書信六件。王雲階在西寧主編《樂藝》，囑為撰稿。上午藝專考試新生監考，並口試。下午林樹芬、李承仙來談。常秀峰來談。補寫十五日以來日記。此次入城，用去五百三十二元，內買書二百零七元。晚間閱卷。

二十三日　月曜　炎熱。

整日閱卷，至暮閱畢。敵機炸磐溪。

二十四日 火曜

晨，赴重慶，未至觀音橋，大雨。放空襲警報。雨止警報解除。由香國寺渡江，即赴正誼。

晚間訪綏英，云患病。

二十五日 水曜 上午陰雨。

將《學術雜誌》二期稿交憲民編排。

晚餐，孫福熙夫人邀請。餐後，至商錫永處，與同在俞佑處小坐，云此次在長沙辦來古物不少。

二十六日 木曜

晨，由香國寺渡江返藝專。買《國防前線的綏遠》一冊。午抵校。下午陰，天雨。燈下收綏英、休光、志忠函。讀《國防前線的綏遠》終了。

二十七日　金曜　夜雨，晨未止。

赴小店進餐，雞卵已漲價五元一個。作書寄綏英。上午赴磐溪，觀二十三日敵機轟炸情形。蓄水池人方游泳，被炸死二十餘人。至林夢彰家，林住室亦被損。贈我所著漢墓發掘英文報告一冊。渡江至中大，訪潘菽、龍熏未遇。赴沙坪壩，買《康導月刊》一冊，《高等教育季刊》一冊。訪陳之佛。遇陶建基同訪曹靖華。至暮始渡江歸校。收孫望、王烈、孫多慈、蔡孝坤等函。燈下讀郭寶鈞教育部交管長沙古物之檢討。

二十八日　土曜

函覆蔡君。後山上花園中，住兩妓女，妖媚之至，聞人言，每宿一萬二千五百元，城中資本家，常來淫戲。西鄰一老嫗，其先亦係妓女，田宅皆其賣淫所置云。下午作書覆孫多慈、孫望、王烈等人。

二十九日　日曜

自晨起即整理兩提籃一皮包中書物，內多紀念品美術品古玩等物。又日記書簡二十冊，抗戰以來生活，盡記入其中矣。

此數年，撰《漢唐之間西域樂舞百戲東漸史》一部，《考古學論叢》一冊；詩集《春與原野》一冊，《創世紀》一冊，《蒙古調》一冊，《受難者》一冊；《中國原始音樂舞蹈與戲劇》一冊，《傀儡戲與俑之史的研究》一冊，《西域琵琶東漸考》一冊；歌劇《亞細亞之黎明》一冊，《海濱吹笛人》一冊，《木蘭從軍》一冊，多在報紙雜誌發表，尚未印單本。已印者惟《祝梁怨》、《毋忘草》、《收穫期》、《中國現代詩選》四冊而已。

抗戰後入川，得拓片多種，如沙坪壩石棺畫像八張，江鶴生贈新津寶子山石棺畫像六張，川西蘆山建安十七年王暉墓石棺畫像四張，九石岡崖墓拓片四張，鄧少琴贈綦江建安刻石一張，昭通孟孝琚碑一張，王稚子闕一張，「延光四年」磚全拓一張，張景遜藏漢畫像石大磚一張，江鶴生藏人首蛇身畫像磚一張，又雙闕人物畫像磚四張，又古磚拓片二十張，自拓漢磚花紋二十張，以上大率皆漢刻也。金大贈《南陽漢畫彙編》，亦近年所印精本書矣。又北魏永熙二年造像碑拓片一，北魏以來墓誌十八種，皆可寶也。

下午開招生委員會。晚間寫〈思元室隨筆〉數頁。

三十日　月曜

上下午俱寫〈思元室隨筆〉，約成十頁。收張秋岩信。致葉守濟、葉偉珍信。

三十一日　火曜　晴。

寫〈思元室隨筆〉至十七頁。收方舟函，沈逸千畫展通知。午，整理書籍。晚間李正欽來談。

九月

一日　水曜　晴。

生活愈過愈窘，作一教授，每月薪資一千五百元，每月膳費約需兩千元，至不能供一飽，此往日所未經。蓋今千元，不過抵戰前二三元耳。

藝專校內，領乾薪不做事者，頗不乏人。訓育、教務、總務皆有人擔任名義，支用薪水，而不負責。管理錢財者，則設法侵蝕，領取雙薪，貪污之風，侵入學術機關，真是腐敗社會的縮影，言之可歎。

晨起，非常苦悶。讀《石濤花卉冊》自遣。

下午天雨，《安娜‧卡列尼娜》中冊讀畢。非常苦悶。對於綏英我存著愛和恨，又關心著她近日發生的事件，但又極力避免去見她，以免受到冷遇。

學生鄭為持《詩帆》一、二卷合訂本來請題字。在京出版《詩帆》一、二卷，至今自己亦無

一份，見之彌覺可寶。曾存第三卷合訂本一份及《毋忘草》詩集一冊，鄭求借一觀，即與之。作書覆洛陽方舟。

翻閱抗戰以後日記札記二十冊，擬編次第，以便檢查。

自下午一時起，翻閱二十六年九月一日以來日記二十冊，將次第整理清楚，費時不少，至夜十時始止。此六年光陰，匆匆如夢，攬鏡自視，戰時老卻不少矣。

二日　木曜

昨晚降雨，今日晴朗，空氣新鮮，溫涼適意，可稱佳日。

晨錄佛典唐義淨譯《根本說》一切有部苾芻尼毗奈即卷十七一段。作書寄聞一多[2]教授，因其所撰〈從人首蛇身談到龍與圖騰〉一文，徵引吾說，故以《金陵學報》所刊〈巴縣沙坪壩出土石棺畫像〉一文寄之。覆方舟函寄出。

下午，赴中大寄聞一多函，掛號發出。訪潘菽不遇。訪龍薰，交與稿費二百七十元。理髮。

晚餐後再訪潘菽，仍未歸。渡江返校。新月如鈎，星光照四野矣。收王餘函。

2 聞一多（一八九九──一九四六），湖北浠水人。著名學者。抗日戰爭爆發後，任西南聯合大學教授，一九四四年參加中國民主同盟，任民盟雲南支部委員、民盟中央執行委員、《民主週刊》編委、社長。

三日　金曜

晨起，步行入城。由香國寺渡江，過上清寺時，買《東亞文明的曙光》一冊，價三十元。楊煉譯，汪馥泉另有此書譯本，插圖少數幅。晚間約綏英來談。忽患瘧，終夜發熱。

下午訪錫永。

四日　土曜

服奎寧三粒，買來九粒。午訪王烈。晚間訪憲民，談《學術雜誌》出版事，並與潘君一商。

五日　日曜

晨，休光來，同遊古董肆。俞估由長沙運來古物，為聚賢得去四十件，尚餘彩畫漢陶壺、唐三彩罐、大型唐海棠紋鏡、秦漢鏡數面。一鎏金小熊頗可愛，微殘。一玉劍隔，索價均昂。買舊本《理論與現實》一冊，《讀書月報》一冊，價六元。錢南園對聯及襯衫一件，交寄售處。晚間至中國文藝社，與蔣碧微、章桐等閒話，即在其處晚餐。請憲民寫一函，明日赴中心催雜誌。

六日 月曜

晨赴董家溪中心印書局，晤經理黃文耀君，云《學術雜誌》本週內可印出。並參觀全部印刷場。午返重慶，買《逸經》一冊，內有魯迅先生及齊白石像，在茶社休息，即翻閱之。一冊內記瞿秋白死事甚詳。

下午至太平門郵局為雜誌掛號。過商務買《東蒙風俗談》一冊。坐茶社讀之。寄綏英短簡。

七日 火曜 陰雨。

晨由香國寺步行返藝專，有李正欽君同伴。入城五日，用錢二百七十四元，內買書五十七元，儲蓄郵票三十元，餘皆用之飲食交通。收綏英、守濟、李一航、王健民、法嶽、水菽等函。

八日 水曜 八時晴。

收王餘函。李正欽來，借去書數冊。寫〈思元室隨筆〉數頁。下午作書寄綏英。燈下讀黨晴梵《華雲雜記》及俞曲園《春在堂隨筆》。將〈思元室隨筆〉數頁訂為一本。

九日　木曜

頭眩復似微瘧，服奎寧。借《書道全集》第五冊，中有蘭亭敘十餘種。下午寫〈王羲之蘭亭敘今傳各本述略〉於《思元室隨筆》第二冊中。日暮方畢，蚊蟲鑽咬，使人不耐。午在池塘畔買藕一支，兩斤合二十元。

十日　金曜　微陰。

赴圖書館閱覽故宮博物院所印《故宮》三十七冊，並借來《華西邊疆研究會雜誌》一九三二年第五期一冊。下午以在長沙漢墓出土琉璃簪筆一支與李超士易杭州古蕩出土古玉石針一支。此針石器時代物也。古蕩出土石斧頗多，歸於衛聚賢者不少。超士得數枚，又得石針六支。石針較石斧尤難得，以其小也。余得一支，超士尚存其五。前次超士與吾所易越器回鳳紋蓋秘色盒，亦古蕩出土，蓋宋以前物，陳萬里《越器圖錄》中列為第二品。

頭昏，牙微脹，服奎寧。晚間牙痛。錄《故宮》蘭亭敘按語兩則。覆葉守濟、李一航、法嶽函，收劉士超函。晚間常秀峰來談。

十一日　土曜

上午入城。收綏英、王餘各一函。綏英冷熱無常，機詐百出，通體都是扯謊，對人毫無真情，娶之為婦，決非幸福。至鼎新街買師比一個、鳳頭龍尾鈎，價一百元。晚間訪錫永未遇。

十二日　日曜

上午，赴中心印書局催印雜誌。歸途買酒兩瓶，一百三十元。送伯鈞中秋節。買《阿那托爾》一冊，十五元。集郵票二十元。餐費七十五元。

十三日　月曜

買圖章十五元，肥皂十四元。邇來常喜小飲，飲醉則諸憂皆忘矣。晚間因大元帥選出，大放爆竹。

十四日　火曜

買《文藝論集》一冊，玻璃瓶一個，二十八元。送王嫂節禮三十元。赴南岸彈子石陳志忠家過中秋節，肴饌甚豐。晚間又來邀看電影《跳傘部隊》。散步月下，團圞照影，去年今日，正與綏英同居甚歡也。

十五日　水曜

買桂花六元。寫《蘭亭敘諸本述略》。訪綏英未見。下午買紙一張，赴沈尹默處，求其寫一立軸。

十六日　木曜

買桂花八元，將杜守素文稿退回修改。買桂圓五元，地瓜二元。寄綏英函。

十七日　金曜

上午赴中心催《學術雜誌》出版。買奎寧二十元。

十八日　土曜

補破襪二十二元。晚間訪憲民。聞憲民云，綏英每晚與陳奸商某同在西餐館大旅舍，墮落無恥，至於如此，可為一歎。將沈尹默書立軸送裝裱。至洛峰處，休光、志遠合譯《希臘古代哲學史》送審，即與憲民一談。

十九日　日曜

上午，步行返校。此次入城用錢九百元，內買物送禮四百元。晚間念及綏英與一奸商相交，氣憤之至。赴路旁小店飲酒一杯。

二十日　月曜　天雨。

晨起洗襯衫。夜失眠，頭微眩。上午至圖書館閱《海外吉金圖錄》、《頌齋吉金圖錄》、《雙劍誃吉金圖錄》、《善齋吉金圖錄》等書，還去《故宮》十二冊，借來《鏡影樓鉤影》一部，《漢代壙磚集錄》一部，托爾斯泰《藝術論》一冊。午，雨晴。室外修竹千竿，潤綠如染，明窗讀書，聊以遣悶。下午貼集世界各國紀念文藝家郵票一百八十八枚。晚間，將抗戰六年來所作戰時日記二十冊重新題簽。燈下讀《鏡影樓鉤影》一過，並把玩藏鉤四個，夜深始寢。

二十一日　火曜　晴。

晨，貼集小照片一冊，頭眩乃止。其中為屯溪、休寧、祁門、長沙、漢口、貴陽、桂林、重慶、磬溪、北碚等地所攝。又友人學生所贈紀念小照及考古攝影，凡六十六枚。上午赴圖書館閱覽《善齋吉金圖錄》、《武英殿彝器圖錄》、《雙劍誃吉金圖錄》等書，還去《漢代壙磚集錄》一冊。借來《兩周金文辭大系》五冊，《頌齋吉金圖錄》一冊。下午讀《兩周金文辭大系》。晚間飲酒一杯。蔣荑棣為我畫仕女一張。

念綏英變成這樣壞，意冷心灰，愛情從此絕矣。晚間有風，蚊蟲較多。讀大系圖編。

二十二日　水曜　晴。

夜失眠，頭眩，頗欲入城，欲行又止。晨餐前洗硯，此金星硯沈尹默曾借用月餘，還時刻詩於硯背，甚可寶也。上午還圖書館《鉤影》、《頌齋吉金錄》、《書道集》。借來《雙劍簃吉金圖錄》一部。下午頭仍眩。為李正欽題畫一首：

白雲迷幽谷，斜日照鳴泉。

問君家何處，家住西山前。

薄暮步行入城，渡江時已燈火煌煌矣。

一九四三年

二十三日　木曜

寄綏英函。赴中蘇文化協會看展覽會。至文協以群處簽送參政會提案。下午頭眩，服奎寧。

天氣至熱。晚間看《小飛象》電影。

二十四日　金曜

寄綏英函。下午入浴。晚間看電影《保衛斯太林格勒》，頭眩如狂。

二十五日　土曜

赴香國寺催雜誌印刷，歸途遇廠長黃文耀君云，下月曜可送至書店。買《三民主義與馬列主義》一冊，價七元。《勤納傳》一冊，價二十五元。尹默詩軸裱成，工價一百四十八元。至文工會小坐，晤鄭伯奇。楊明良來。王烈來談。

二十六日　日曜　天雨，氣候轉寒。

上午赴文藝社。下午讀《勤納傳》，至晚間讀畢。此書對我獲益甚大，而且勤納之為人，亦足為範。勤納觀察小杜鵑動作，至為精細，其發明種牛痘以除天花，為益人類甚大。且不僅發明而已，遭反對而百折不挫，其忍耐精神，亦極可欽也。

二十七日　月曜　寒陰，氣候冷。

上午返校，因在城衣過單也。自二十二日入城，共用去六百一十四元一角，內購書物二百七十一元。

收史文瑞函。收《中央日報》寄來稿費二百元。

近來為了綏英的緣故，簡直氣得患了很重的神經病，走動自言自語，有若發狂，如此再繼續下去，非變成瘋人不止【可】。而且這數月來，甚麼文章都不能寫了。

二十八日　火曜　陰雨，天寒。

上午閱《女真進士題名碑》。下午寫〈西夏文殘碑札記〉。燈下讀華西邊疆研究學會雜誌。作書覆史文瑞，並寄華傑、韻梅各一函。

二十九日　水曜　陰雨。

早餐後，無聊之至，洗滌在信封上拆下來的舊郵票。腦筋紛亂，一刻也按捺不下，等於慢性的自殺。文章寫不出，對於任何事都不感興味。我簡直就不想活下去。我希望得到一筆錢，能去

一九四三年

遠方旅行一次，也許會好些。我是最愛書的，我又打算售去我的書。

今日三餐，吃麵六碗，用錢七十四元。租農家茅舍一間，三個月四百元。生活狼狽之至，真想離開重慶了。終日頭眩，為綏英之忘恩負義，氣苦不堪。燈下勉強閱讀《美術考古學發展史》，至七十四頁。夜雨寒窗，孤影寂寞，遙想重慶發國難財之奸商，正荒淫貪鄙無度，亦無法律制裁也。

三十日　木曜　陰雨，寒。

上午讀托爾斯泰《藝術論》。常秀峰來談。黃光義來，付與米錢二百元。今日三餐六十一元。

二十八日報載榮縣發現恐龍化石。夜讀《兩周金文辭大系》。

十月

一日 金曜

接李白鳳函，即覆之，並寄孫望一函。下午天晴。午前至所租農舍一觀。新雨出霽，草莖猶溫。自校緣小溪行，可一里許，舍在小阜上。下午步行入城。晚間尋商錫永，還其五百元，借來《考古》一冊。買《猺山散記》一冊。

二日 土曜

連日頭昏昏然，殆久絕性生活之故。上午訪德翹不遇。至巴中訪其炯。買法文學家雨果像一張，舊郵二版。晚間買酒一瓶，送王二十元。夜小飲解悶。

三日　日曜

買雞蛋十個，襪子一雙。賣去書二冊（《塞上行》、《信及錄》）得一百五十元。買《碧血丹心》一冊，《巢經巢詩集》二冊。

四日　月曜

上午赴中心印書局催印《學術雜誌》。帶回印成樣本一冊。買《居禮傳》一冊，《民元前的魯迅先生》一冊。晚間在雙江書屋觀所售《地理雜誌》四冊，欲購之，而價甚昂。

五日　火曜

上午頭眩。天陰。遊舊書肆，買《民族詩壇》一冊。買金桂一握，四元。在茶肆晤顏實甫，暢談，並約其來寓一敘。途遇馮玉祥元帥，著布衣，亦在小書肆中翻檢舊書也。

下午為其炯父母喪，送賻儀一百元。買巴斯德像一枚。法人巴斯德，為微生物學之祖，吾重佩其生平，故購此像。買《元代蒙漢色目待遇考》一冊。訪沈尹默，小坐即歸。牙腫脹，瘧疾似又發，服奎寧三粒。

六日　水曜　天雨。

晨，買丹桂一把，五元。買《科學的藝術論》一冊，十元。下午赴孫青羊畫展茶話會，與周茂僧、許君武論定盦詩。四時返寓。晚間汪漫鐸來，陳志忠、李賢芳來，商錫永來。十時寢。

七日　木曜

買布料一件，二百九十元。頭昏，體倦，破戒飲酒。

讀治秋同學著《民元前的魯迅先生》終了。自念年已四十又一，而修名不立，如何如何。下午至洛峰處，定於九日下午與茅盾、楊衛玉、韓合清著作界晚餐。晚間錫永來談。商討擁護參政會所提保障言論自由議案。至芝岡處，返上清寺晚餐。昨訴其所得夾鍾磬往事，甚為有趣。今三磬藏北平于省吾處。昨見米亭子有《匋齋藏印》一部，錫永欲購得之，今晨為代覓，已售出矣。

八日　金曜　天雨。

晨赴米亭子看舊書。下午，赴江北董家溪中心印書局催印《學術雜誌》，仍未裝訂。至暮方歸。晚間錫永持周磬拓印來觀，並同出散步。夜早寢。

九日　土曜　晨，微雨。

黃洛峰、王烈來談。上午過江催印《學術雜誌》，見工人忙碌之甚，趕做《國府年鑑》，無暇裝訂雜誌。下午因入工作廠，脫去外衣，自行動手裝訂，至三時裝成一百二十本。自負五十本渡江。負至店中，通身大汗，如產婦新生嬰兒，雖苦亦樂也。

晚間至中蘇文協與茅盾等做東，邀請作家晚餐，商談著作檢查問題，到孫伏園、鄧初民、洪深、黃芝岡、張西曼、張友漁、韓幽桐、沈志遠、黃洛峰、焦菊隱、宋之的、馬彥祥、葉以群、曹孟君、姚蓬子、茅盾、韓侍桁、張志讓、葛一虹、臧克家、夏衍等二十四人。由茅盾先作介紹，余略補充，其次鄧初民、張西曼、洪深、孫伏園等相繼發言，討論結果，交茅盾、以群、蓬子、志讓、伏園、彥祥與余起草，以文件送交有關機關。散後，復至潘水菽處談《學術雜誌》出版經過。夜深始寢。

十日　日曜

國慶日。又為蔣主席就職之日，街市甚形熱鬧。

晨，王烈、洛峰來。餐後，水菽來。同出觀中蘇文協蘇聯戰時藝術展覽。至文藝社訪憲民。至中央圖書館訪傅振倫，參觀宋本書及銅器拓片。出示宋本數十種，其中《月老新書》一種，頗欲一讀。又《蘇詩》一種，為火燒殘，殊可惜，係翁蘇齋舊藏。下午返正誼，買《布利喬夫》一冊，《俄國人物》一冊。晚間，錫永來，與之同出散步。今日圖書館展覽拓片六百九十七種，亦錫永所藏也。

芝岡贈我敦煌小泥佛一尊。

十一日　月曜　陰。

上午赴社會局市黨部送雜誌審查。在文協吃中飯，與馮雪峰、韓雲浦等商討提高版稅稿費及改善審查問題。下午買精裝本《愛經》一冊，一百元。晚間，買姚雪垠《川站》一冊，燈下讀畢。託蔣碧微帶《學術雜誌》一冊與顏實甫。

一九四三年

十二日　火曜　晨，微雨。

出城，由香國寺步行返藝專。收孫望、張鐵弦、何茜麗等函。入城十二日，共用二千二百二十七元。內還債購物一四七五元。

十三日　水曜　陰。

上午寄白雲梯、金明軒一函。下午，過所租田舍小坐。

十四日　木曜

早晨食麵一碗，十元。上午步行赴重慶，至松樹橋午餐，十八元，吃餳糖四元。至香國寺，即赴董家溪中心印書局催取雜誌，臨時裝訂一百一十本，運送至正誼。渡江四元。晚餐二十二元。快車十五元。晚間買陳寅恪《唐代政治史述論稿》一冊，二十三元六角。買花生五角，破戒飲酒。

《學術雜誌》潘君以毛邊紙為美觀，而章君則必欲切齊，態度令人難堪，勞苦不能得安慰，使人不快。

十五日 金曜 晴。

至銀行提取一千元，為《學術雜誌》廣告費。赴《中央日報》登廣告四百零五元。至川東郵務管理局掛號。至九道門中央圖書雜誌審查委員會送雜誌一冊。至陝西街二十八號重慶圖書雜誌審查處送書二冊。至上清寺車錢八元，送中宣部雜誌一冊。午餐五十元六角。飲酒一盞，陶然已醉，坐一茶店中，逾兩小時，酒始解。茶錢餳糖共四元。至大公報館登廣告，費八百四十元，車錢七元。至巴中訪其炯，車錢六元。晚間至何茜麗家與其夫劉君談改造農村生產，推進農村教育問題，頗投契。晤李澄女士。九時返正誼。車錢八元。買地瓜一斤，五元。郵票一元。

十六日 土曜

晨，買布二尺，六十六元。破戒飲酒。上午買《俄國史》（邁斯基著）一冊，十五元四角。草擬《學術雜誌》廣告登新華，並送各書局分銷。買《中央日報》一份，廣告登出。下午，伯鈞來談。晚餐二十六元。鼎新街估人贈湘妃竹一支。晚間買地瓜四元。至潘君處小談。

十七日　日曜

晨，買紐子一個，三元五角。買葵花子二元。買小玻瓶一個六元。至錫永處，已出門。至聚賢處，傅斯年、顧頡剛兩人已先在，以雜誌贈孟真，甚得讚美。擬以中央研究院全部集刊見贈。聚賢午宴客，續到馬叔平、商衍鎏（錫永尊人，清探花）、蔣蔚堂、孔德成、龐曾廉、錫永諸人，盡醉盡飽。聚賢出所購長沙古物三四十件閱覽，有楚漢古鏡九面。楚漆盒一，中有小盒四，一盒蓋內有「市府」二字。漆羽觴一。銅鼎一，石璧琉璃璧數件，銅劍銅戟數件。白石小熊四，馬一，豬一（豬雕刻甚精），鐵劍一，銅儀仗龍虎各一（虎雕刻甚精），其他零物多種。為孟真取去一鐵劍、一石馬、一石豬、兩小熊、兩琉璃璧。餐後錫永出漢玉蟬一枚借玩，腹背俱有細線花紋，血沁絕精。聚賢贈書兩種，《楊家將及其考證》一冊，《廣西特種部族歌謠集》一冊。

晚間至觀音岩車錢八元。買石燕十四元，即古生物化石。至文藝社，晤徐悲鴻云，成都友人，頗盼往遊。文協召開討論稿費座談會，作斗米千字運動，到邵力子、黃芝岡、潘梓年、葛一虹、葉以群、張梅林、馮雪峰、聶紺弩、黃天鵬、徐霞村、韓雲浦、王亞平、柳倩、臧雲遠、姚雪垠、陳北鷗、碧野、金滿成、鍾天心、盧嘉文、鍾憲民等數十人。散會已十時。小雨。

收陳志惠、黃立焜函。

十八日　月曜　陰。

買葵花子一元，餅二元，麵包九元五角。王借一百元。上午微雨，曾赴鼎新街估肆小坐。下午陳鴻、霍應人、吳茂蓀等來談。買《復活》第三冊，二十五元。買葵子四元，重慶藥肆，皆在石燕為中藥之一，即古生物盔形貝化石，各藥肆中皆有之，大概產於萬縣一帶，重慶藥肆，皆在儲奇門購買。晚間買酒六元，買鹹肉四十五元，買鴨舌二，鴨翅一，計六元。酒三兩飲盡，又破戒。

遊各書店，詢知《學術雜誌》銷數尚好。重慶雜誌銷售最多者，為《時與潮》、《文摘》，皆在萬份以上。

燈下讀《時與潮副刊》三卷二期張默生〈義丐武訓傳〉，善行可風，感動為之流淚。

十九日　火曜

夜眠頗佳。上午，王休光來約散步。買餅十元。買劉師培《論文雜記》，二十元。至日新書店看書畫，贈范壽康《學術雜誌》一冊。買新三卷第一期《譯文》一冊，三十元。買報一元。下午赴文協，食牛肉，二十七元。

至天官府參加魯迅先生逝世七週年紀念會，到沈鈞儒、孫伏園、曹靖華、梅林、侍桁、王亞平、臧雲遠、聶紺弩、凌鶴、柳倩、雪峰及塔斯社長等數十人。散會後，與伏園、侍桁、以群、雪峰、紺弩聚餐。伏園講一魯迅故事云：魯迅與章士釗興訟，時平政院長汪大燮好論故書版本，魯迅亦精於此，汪深知之。及訴狀上，汪云：周樹人精研國學，知識宏通，必為端方正直之人，章士釗留學西洋，沾染邪說，必為無文無君之人，周之理直宜也。魯迅因此得勝訴。及今思之，可資諧謔也。

夜雨，讀《譯文》。

二十日　水曜　雨。

晨買餅四元。赴雙江書屋閱舊書，讀《中國藥物學大詞典》，藥用古生物化石凡數種，除石燕外，尚有石蟹、石鱉、石螺鰤等，赴藥店未購得。下午仍雨。報載法文學家羅曼羅蘭死，享年七十七歲。余嘗讀其《若望克利司朵夫》，甚佩之。

晚間，買餅八元。與章伯鈞等小飲。夜雨，訪錫永。買麵買雞蛋三十五元，買菜十元。取回雞蛋錢二十五元。夜讀《譯文》內日本鶴田知也作、楚客譯《柯奢麻允記》，文情悲壯，樸茂如《舊約‧伊思帖記》，讀竟始寢，令人激動。

上午，沈志遠送來論文一篇。

二十一日 木曜 陰雨。

上午撰一小傳，連同著作表，寄與文化工作會。下午遊舊書肆，晤唐光晉，約其品茗閒話。光晉頗藏碑拓善本。晚間，光晉來談，錫永亦來，談至十時始去。光晉出畫冊囑題，為寫一詩云：

造境窮幽奇，直追清湘老。
君才真磐礴，筆酣墨更飽。
石破天亦驚，雄力震九皋。
作畫如治軍，怒鋒任揮掃。

光晉軍人，畫山水學石濤，故云。

上午華國謨來談，贈以《學術雜誌》一冊。夜眠不寧，性慾苦悶之故。回思綏英如此負心，可恨之至。

買糖八元，地瓜五元。

一九四三年

二十二日　金曜　陰，雨止。

上午買餅四元，買《讀書通訊》一冊，三元。陳志忠來，與同遊鼎新街官井巷舊貨攤。下午赴中蘇文協觀觀聞鈞天畫展。鈞天與餘民十一年時，同學於南京美專，今其畫藝益進矣。赴文協收梅林稿費一百五十元。交以群九日請客費四百七十五元。食牛肉大餅，十三元。在文協晚餐。晚間看電影二十元，泡糖四元。美國影片《南海美人魚》低級趣味，毫無價值，而放映甚久，足覘社會好尚。連日左半身神經痛，今夜睡較好。

姚雪垠交來劉興唐著《南陽史前遺跡記要》一稿，並述南陽發見石器，曾親見之。

二十三日　土曜　陰。

上午頭昏。觀都冰如圖案畫展，《長恨歌》三十六張甚佳。下午買《華髮集》一冊，二十元。章君徐君來談。與葉君等赴味腴進餐，飲酒微醉。晚間唐世隆、商錫永來，外出未晤。買餅二元，買地瓜五元。

二十四日　日曜　昨夜雨，晨，旋晴旋陰。

訪錫永未晤。上午食牛肉大餅，二十一元。下午赴兩路口，見綏英坐一小汽車中，裝束與妓女無異，痛心之至。此女墮落，誠不可救藥矣。

送周谷城《學術雜誌》一冊。至上清寺曾家岩送沈尹默《學術雜誌》一冊。往返車錢十四元。買梳子二十五元，買糖果花生十元，食餃子十二元。今日腰疼，右半身痛。夜得好睡。天雨。念與綏英去年今日種種情景，癡視燭淚，黯然太息。收王餘來信，情真語至。勸余竭力排除，勿再如此。收王懷瑾函，蘇大使館費德連克名片。

二十五日　月曜　陰。

上午擬撰稿，苦不成功。而且事過輒忘。晚間看《杏花春雨江南》一劇，晤作者于伶、郁文哉、馮雪峰、邵力子等。雪峰託為尋一封面圖案。晤蘇使館秘書費德連克、伊三克、郭瓦烈夫等。費以研究屈原得文學博士，伊三克甚嫻華語。十二時始歸寢。

上午唐世隆君來，送任君《學術雜誌》一冊。下午破戒飲酒。

晨買蛋六個，二十一元。點心六個，九元。橘柑三元，酒六元，鴨舌十元。

錫永來未晤，約明晚九時再來。

二十六日　火曜　陰。

上午食牛肉，十四元五角。訪王烈、洛峰。收黃苗子所書立軸並詩箋。苗子書頗可愛，龐薰琹作詩箋尤美。下午買《山水陽光》一冊，六元五角。《中國文學史簡編》一冊，《波蘭遺恨錄》[3]一冊，共一百元。筆一支，十五元。《中原》一冊，十五元。晚間約張西曼小餐，五十元。為王買襪帶五十元。買酒二兩十元。夜食牛肉餃子，十六元。錫永來談，送之返舍。夜雨。

二十七日　水曜　晨，雨止。

作書覆王餘。寄汪綏英函，汪銘竹函。買餅四元，買皮鞋帶十元。下午寫〈關於集郵〉一短文，寄《國訊》陳北鷗，因其屢次索文也。買玉杖頭一個，二百元。晚間訪李天真，贈其雜誌一本。聞其云徐仿【芳】為徐培根作妾，真不知恥，即以戀愛論，亦僅相識兩星期耳。近來交際花多喜為人作妾作姘頭，自命尚不凡云。歸途晤衛聚賢，立談小時。

3　龐薰琹（一九〇六——一九八五），字虞弦，筆名鼓軒。江蘇常熟人。畫家、美術教育家。一九四〇——一九四五年在四川成都省立藝專、中央大學、華西大學任教授。

二十八日　木曜　陰雨二十餘日，今日甫見陽光。

早起，晨餐後與李鐵民赴南方印書館接洽印第二期《學術雜誌》事。乘車至上清寺，八元。牛角沱渡江，二元。早餐十九元。買餳糖十一元。步行至觀音橋，飲水一元五角。至松樹橋午餐小飲，二十六元。

自十四日入城，今日返校，室中各物皆生黴。離開市囂，耳根頓時清靜，滿眼植物青蒼，精神甚適。收劉杜谷、李白鳳、李一航、方舟、鈞天、陳志忠、黃天鵬、陳行素諸人函。又杜谷寄來《涉灘》一冊。晚餐十八元。

二十九日　金曜

早餐二十一元。午餐十四元。下午渡江，二元。至中大訪潘菽未晤。至沙坪壩取匯款二百元，還西服店二百元。買《戲劇時代》一、二兩期，五十元。買莫里哀《偽善者》一冊，十五元。進餐十元。至陳之佛處小坐，晤龍薰，贈雜誌一冊。贈王道平一冊，歷史系一冊，李仲生一冊，俞介禧一冊。晚間訪李長之，邀我晚餐。渡江已昏不辨路。

三十日　土曜

上午作書覆劉杜谷、李白鳳、李一航，並寄白鳳漢延光四年磚拓片一紙。收校薪兩月一千九百元。早餐十六元。步行入城，途中食餳糖，四元。渡江至臨江門，五元。擦鞋五元。沐浴、理髮十元。晚餐三十六元。買儲金券二十元。早晨獻機捐款四十元。寄信一元。送乞人五角。餘款二千一百五十一元一角。又買雞蛋十個，三十四元。地瓜五元。破戒飲酒。

三十一日　日曜　晴。

上午，潘菽來談，即同午餐。下午赴中蘇文協觀魯少飛新疆畫展。至文藝社訪憲民，商談《學術雜誌》二期付排事。至蘇使館訪費德連克，贈其《中國文學史》一冊，雜誌三冊，請其向蘇聯學術界交換刊物。晚餐二十七元。晚間訪錫永未晤。買花生四元。作書覆王九餘、杜國庠。破戒飲酒。夜讀《西洋史學史》。

十一月

一日　月曜　晴。

上午，寄杜國庠、王餘函發出。至正中買《民俗藝術考古論集》四冊，四十六元八角。食麵七元七角。至文協以《敦煌雜記》上冊借與畫室[4]。在文協午餐。以《民俗藝術考古論集》贈姚雪垠君。下午回正誼。張紫、李錦雯來。買花生、地瓜二十元。買郵票二十元。晚間李承仙來。買地瓜五元，吃麵二十二元。送李返新街口，轉至錫永處，外出未晤。

4　即馮雪峰（一九〇三——一九七六），浙江義烏人。作家，文藝評論家。

二日 火曜 晨霧，晴。

上午，遊古董肆舊書攤，買布六尺，二百四十元。買《莫里哀》一冊，十元。買麵包一個，九元五角。下午匯款與王餘一百二十一元五角。買綠玉斑戒指一個，一百五十元。買《俄國文學史略》一冊，二十元。豬耳十六元。贈牽猴乞人一元。收汪銘竹函，徐仲年函。夜讀《俄國文學史略》。飲酒六元，牛肉五元，大餅三元，蒸肥腸十元。十一時始寢。

錫永來談，還其漢玉蟬一個。同出散步。

三日 水曜 晴。

晨剪褲子十元。買線三元。葵花子二元。下午赴南方印書館為《學術雜誌》訂印刷合同。買麵十元。為聞鈞天畫展寫短文一篇。為黃天鵬、盧少珠錫婚紀念寫詩兩首：

羨君福慧更雙修，碩德人稱梁孟儔。
應許千秋傳韻事，逍遙閣上共白頭。

天鵬展翅來南冥，吐納宏文震四方。

幸得盧家能詩婦，十年雙宿郁金堂。

收費德連克贈書十冊及七日十月革命紀念請帖一張。晚間買地瓜三元。

四日　木曜　氣溫煩鬱，有雲，又將降雨矣。

晨，買麵五元，花生二元，葵花子四元。上午買周作人《看雲集》一冊，五十元。下午破戒飲酒。陳志忠、高明來談。晚餐二十八元。晚間訪黃洛峰。夜破戒。作詩一首〈祝蘇聯二十六周年革命紀念〉：

巍巍蘇聯國，社會新締造。

人民得康樂，真理揚光耀。

革命廿六週，富強宏要道。

蓄志重生產，奮力誅強暴。

全民結同心，元首善領導。

鍛煉成鋼鐵，英勇震紅笑。

保衛固金湯，迎擊退賊盜。

粉碎希特拉，納粹葬火炮。

舉國共騰歡，盟邦競走報。

靜靜頓河波，時聞勝利號。

茫茫處女地，重見華實茂。

公理之所在，群倫皆感召。

世界奠安全，光明永朗照。

五日　金曜

上午，以紀念蘇聯國慶詩交新華。至文協與梅林、雪峰、雪垠閒話。訪金亞塵。晚餐二十八元。下午觀金右昌畫展。訪曾昭燏女士於中央圖書館。此次中央博物院以所藏金石古物展覽，銅器為濬縣衛墓發掘物，史前石器為一法國史前史學家所收藏。除澳洲外，世界各處均有收集，甚豐富也。晚間至上清寺遊各書肆。訪何茜麗及其夫劉君，談甚暢。彼謂克魯泡台金互助論與達爾文天演論，係真理之兩面，可以相成云。十時始歸寢。買糖二元。車錢十六元。《明日文學》一冊，十三元。晚餐卅六元。下午雨。

六日　土曜　陰。

上午，赴中國文藝社午餐。到林風眠、宋嘉賢、繆培基、徐仲年、王平陵、李辰冬、趙清閣等人。飲酒過量，不覺已醉。下午至中蘇文協看蘇聯照片展。晚間看《桃李春風》。

七日　日曜　雨。

上午，潘菽來談。十一時，赴蘇聯大使館參加國慶，到者甚眾。飲酒復醉。晤方令孺女士，談甚暢。下午，參加中蘇文協紀念會。

八日　月曜　陰。

借來吳山三婦評本《牡丹亭》一部，《舊石器時代之藝術》一冊，此書不佳，既簡略，行文亦多費語，不似考古文字。上午收《學術雜誌》稿【費】五千元。先發杜守素稿費五百元。下午，訪洛峰。晚間飲酒過量。

九日　火曜　陰。

午，葉以群來。下午雨止。夜破戒。葵子四元，花生三元，買《不如歸》一冊十元，玻瓶兩個三十元。

十日　水曜　陰。

上午赴中央大學訪徐仲年、孫晉三、李長之、潘菽、許恪士諸人。下午乘船返重慶，用車錢五十元，船錢二十元，午餐二十八元，鍚糖八元。交潘菽稿費一百元。晚間與章徐等人飲酒。鍚永來約，與黃歸雲品茗。醉中外出，歸時酒已醒矣。

十一日　木曜

與王衣錢四百元，晨餐十元。上午訪黃歸雲，觀其所藏帶鉤及一白玉印。赴中央圖書館觀中央博物院展覽法人摩提耶所集舊石器，及濬縣汲縣所掘銅器，以車飾最可寶。下午赴過街樓觀衛聚賢展覽古物。午晤小石先生，約同午餐，用五十八元。車錢十二元。晚間【買】地瓜二元五角。

十二日 金曜

早餐十三元。上午，赴市參會觀說文社展覽。內有許寶駒所藏王陽明、楊椒山、文徵明手跡，陳萬里所藏越窯瓷器。又裘善元所藏漢簡四盒，均不易得見。午，飲酒十七元，餐二十七元五角，茶二元，葵花子一元，錫糖四元。給乞人一元。歸途車錢七元。下午，買衣料五尺，二百元。買電影券《幻想曲》四十五元。買《蘇聯的發明故事》，十四元。買三婦評本《牡丹亭》，一百二十元。

十三日 土曜

與錫永約，明日赴黃歸雲家觀所藏舊瓷器。晚間至文藝社開中華全國美術會理事會，到數十人。買《民俗藝術考古論集》二冊，贈方令孺一冊。

十四日 日曜

晨，與錫永赴上清寺，進餐四十元。渡江由香國寺步行一二十里，至人和場黃歸雲家，歸雲出示所藏唐宋以來舊磁五十件，頗有精品。午餐肴饌亦美。餐後同至藝專，余出藏硯示之。商、

黃兩人日暮去。

收得正中書局《民俗藝術考古論集》十冊。李白鳳、良伍、法恭、法嶽、陶建基、陳志忠、黃立焜、蕙冰、孫多慈諸人函。夜與李仲生等談天。收陳白塵所編《成都晚報》多份。又汪綏英函一份。

十五日　月曜

早餐十八元。上午與李可染入城。寄家信一通，囑寄二萬元一用，因近日生活艱苦，每月恆負債也。贈陳倚石化石二枚，《民俗藝術考古論集》一冊。請王道平畫《學術雜誌》封面。午至上清寺，買《高爾基的一生和藝術》一冊，二十元。劉君邀午餐。飲茶七元五角。至舊書肆閱舊書。返正誼。晚間至文工會，與洪深、杜國庠兩人赴一園觀《金風剪玉衣》一劇，演技及沫若編劇均佳。夜飲酒破戒。吃饅頭、花生十九元。

十六日　火曜　陰。

下午，買《明太祖平胡錄》一冊，二十七元。鹵肉二十一元。晚間，赴文工會祝沫若壽，一時舊友雲集，到二三百人。飲酒大醉，極為盡歡，又破戒。出聚餐費一百元。給王買衣料二百

元。因醉，錫永、歸雲晚間茶會竟不能赴。

贈蔡儀《民俗藝術考古論集》一冊，又贈杜國庠一冊。與美大使館新聞處副代表艾維廉 Wirliam R. B. Acker談頗久。此君頗喜中國畫山水，囑為介紹藝人指點云。此君擅日語。又荷蘭駐華使館秘書高羅佩（字芝台）亦善日語。

十七日　水曜　陰雨。

作書覆綏英。午餐食麵五元。晚餐食饅頭八元。牙痛。下午至雙江書屋閱《地理雜誌》。

十八日　木曜　陰雨，天寒。

晨，食麵十三元，花生四元。上午，至中央博物院展覽會場，贈曾昭燏《民俗藝術考古論集》一冊，李濟之一冊。晤衛聚賢，與之同觀陳列品一週。午餐十六元。下午，赴學田灣參加太平洋學術研究會，到張廷錚等五人。晚間，錢雲階君邀同餐，品茗。捐與太平洋會一百元。贈劉士超《學術雜誌》一冊，彼甚重視。晚間甚寒。浴足。車錢八元。

十九日　金曜　陰，甚寒。

上午作書寄薏冰、多慈、昭燏、曼斯。寄費德林、良伍弟《民俗藝術考古論集》各一冊。下午付郵。至文協小坐。至文藝社與孫宗慰談至十時始歸寢。

早晨麵價十元，花生二元，郵票二十元。晚間與王平陵共餐四十八元。橘子二元，食麵十一元，花生四元。

姚雪垠交來一壽山石章，託轉請抱石治印。

二十日　土曜

晨，赴棗子岩埡和園黃歸雲處，借來漢白玉印一方，字已被磨去，殊可惜。歸途遇陳應莊，即同品茗。應莊邀往半雅亭午餐。下午，陳應莊、樊德芬來。馮雪峰、陳望道來，雪峰借去《佛所行贊經》二冊。與應莊訪郭沫若，在沫若處為夏嘉富夫人鈕宛君題畫兩張，一山水畫題二語云：「悠然長松下，負手聽鳴泉。」一〈蘆雁〉題一絕句云：

5　孫宗慰（一九一二——一九七九），江蘇常熟人。畫家。時任中央大學藝術科副研究員。

木落瀟湘冷，秋深鴻雁哀。

遠遊應寂寞，呼侶早歸來。

二十一日　日曜

晚間，傅天仇等三生來，旋去。破戒。早餐十二元，茶四元，餳糖七元，橘六元，晚餐十二元，橘十一元，葵子二元。夜，商錫永來談。

晨，有警報。赴小十字，旋解除。進早餐二十一元。至衛聚賢處，衛約赴晉南香吃羊肉。下午與衛同遊鼎新街吃茶。至官井巷買玻璃瓶一個，十四元。晚間鄧初民來云：章伯鈞病甚篤，與洛峰往為延醫云。洗足就寢。

二十二日　月曜

晨餐十元，午餐二十二元，晚餐二十三元。買酒二十元，橘子六元。收掃蕩【報】副刊稿費五十元。買《巴斯德的一生》一冊，三十元。車錢二十六元。共用去一百三十七元。

一九四三年

上午訪胡徑歐。下午至美國新聞處訪艾惟廉，贈其《學術雜誌》一冊，《民俗藝術考古論集》一冊。彼約於星期四晚七時往談，謂介紹福爾般克斯一談。至李子壩武漢療養院看章伯鈞病，歸途至上清寺一帶舊書店看舊書。進晚餐。至中央博物院訪郭子衡、曾昭燏，詢郭發掘古墓殉葬情形。郭云：濬縣衛墓無殉人，一墓殉葬車十二乘，馬七十二匹，每車約為六馬。犬八頭，皆生殉。汲縣一殷墓殉四人。又安陽殷墟一墓，殉童男十人，童女十人，屍體似皆在十齡以內。每十人並列一處，無頭，皆斬去。殷人以生人為殉之風蓋甚盛。又出汲縣編鐘墓中，亦殉二人，似皆男子。

二十三日　火曜　晴。

早餐買麵包一個，九元五角。下午，黃芝岡來，談良久，取來《學術雜誌》三冊。赴洗衣作取來洗衣一件。連日左臂肩神經痛。

二十四日　水曜

早晨，麵錢十元。在平民浴室入浴，遇一新疆人麥睦德君，與共談話。此人在組織部供職，能通土爾其波斯語、印度語，新疆一纏回也。承其代付浴錢，辭之不獲。午餐三十一元。下午遇

張西曼略談。晚間，許君周君及鄧初民先生來問伯鈞病。夜與鄧初民赴銀行公會看《戲劇春秋》一劇。司徒慧敏送票三張。散場已十二時。歸途遇李方桂及美人艾惟廉，且行且談。夜寢不佳。

二十五日　木曜　晨雨。

花生二元。寄陳志忠、何茜麗及南方函。下午黃洛峰來飲酒，買麵三十元，橘子五元，鴨翅十二元。晚間約洛峰、休光吃麵，再買麵二十元，菠菜十元，鹵肉卅一元，花生米四元，橘子三元。收稿費五十元。晚間與洛峰散步，買龍齒化石一枚，二十八元。買寸金糖十元，飲酒破戒。浴足就寢。

二十六日　金曜　雨止，放晴。

晨買花生四元。收皖北同鄉會討論黃災聚會函，定二十八日上午九時開會。覆汪銘竹、方舟、王餘函。覆何茜麗、陳志忠函。由香國寺步行返校。收李一航、黃立焜、金震等函。頭昏目眩，夜眠較佳。

渡河一元，午餐二十四元，晚餐三十三元。

一九四三年

二十七日　土曜

上午為李先慎題畫一絕：

東風搖綠竹，涼意入羅襟。

佇立愁無奈，瑤階暮色侵。

下午為王寂子題畫一絕：

哀蟬鳴秋樹，林隙見月明。

夜氣何寂寥，遷客若為情。

寂子此畫，造境幽寂，讀之忽動故鄉之思。早晨即雨，下午雨意愈濃。但因事必須入城，即步雨渡江，至正誼，已六時矣。下午注射傷寒防禦針。

早廿一元，午廿四，晚廿三，渡江二元，橘子四元。

二十八日 日曜 陰。

晨，潘菽來，以費德林所送學報九冊交之。連前十冊，近二十冊矣。九時赴市黨部禮堂開皖北黃災救濟會，到鄉人徐鳴亞、陳紫楓、蘇雷、黃世傑、吳朗齋等，討論至下午一時始散。余任宣傳事宜。訪金震不遇。訪姚雪垠、葉以群等。至黃世傑處談至暮始入城。與吳朗齋至樊紉秋處未遇。晚餐後，往小十字美倫拍登記照。至銀行公會觀《戲劇春秋》兩幕，歸寢。破戒。

早餐十五元，午餐廿四，晚餐十六，橘子六元。捐同鄉救災辦公費三十元。中華全國美術會一百元。

二十九日 月曜 晴。

早餐三元。午為王叔惠畫展寫一短文。遊舊書肆，見有《檀几叢書》一部，李玄玉《一笠庵北詞廣正譜》四冊，《南詞宮紀》四冊，皆可喜，而索價均昂。

下午訪錫永，約其明晚茶會，至張家花園訪金震，送五百元與之。至文協晤聶紺弩、葛一虹。約紺弩晚餐，費七十六元。至美使館新聞處訪艾惟廉，晤溫福立、費理明諸人談良久。艾惟廉能書漢隸，且好中國繪畫與古琴，能操日語，以在京都五年也。

三十日　火曜　霧。

晨八時赴上清寺廣播大廈集合皖北同鄉六人，赴各處請願。到蘇雷、吳風清、黃世傑、徐鳴亞等。十時出發赴行政院等處，至暮始散。晚間約錫永品茗。用車錢八元，橘子十元，糖八元，花生二元，茶五元。

十二月

一日　水曜

上午由相國寺步行回校。車八元，渡河二元，早餐八元，橘子八元，買手杖一根三十元，晚餐二十元。

二日　木曜

上午八至十時，為新生講藝術與文學。與常秀峰至所租田舍。下午為鄭篤孫題〈萱草〉小畫一張。

焉得萱草足忘憂，霧裏江山動客愁。

枯坐閉門惟讀畫，西來王粲怕登樓。

題後，將此小詩書一小條寄純弟。下午四時，講考古學原人石器時代。三餐六十八元。

三日　金曜　雨。

夜寒，大風振戶。晨起氣溫下降數度。下午講詩詞二小時。三餐六十八元。

四日　土曜　晴。

晨，由校步行至重慶。用十六元。午餐卅三元。下午遇榮照與同品茗。四時觀王叔惠畫展。至徐鳴亞處商談賑濟皖北黃災情形。至文協訪梅林未遇，談小時。至文藝社，與鍾憲民編《學術雜誌》第二期稿。返正誼。夜破戒。

五日 日曜 陰。

上午，買傘一把，一百元。至五十年代書店，訪金長佑不遇。至其家天官府三十五號訪之，談一小時。至郭沫若處談一小時。彼贈《蒲劍集》一冊。赴牛肉館午餐，三十三元。下午，在茶店吃茶一小時。赴皖北黃災會開會。晚間聚餐，返正誼。

六日 月曜 晴。

上午與王烈遊鼎新街，吃茶。買玉針一支，一百元。米糖三元。下午赴李子壩武漢療養院視伯鈞病。車錢二十元，橘子八元。赴化龍橋訪沫沙，在彼晚餐。歸正誼。車錢二十三元。

七日 火曜 晴。

早餐麵錢拾元，午餐十二元，擦鞋五元，乘車至沙坪壩四十五元，晚餐二十六元。晤潘淑，吃茶談一小時。買橘子九元，渡河六元。

八日　水曜　晴。

早餐二十元。為李先慎題〈蘭草水仙〉一條：

遠浦生芳草，天涯望美人。
遙情何所寄，湘水碧粼粼。

為張家壽題〈山水〉一條：

泉石吾所好，勞生苦未休。
安得入林壑，日與白雲遊。

為朱苦萍書《般若波羅蜜多心經》一卷，又題〈山水〉一條。午餐二十二元，晚餐二十四元，餳糖花生八元。學生來捐款三百元。為苦萍題畫云：

畫固重形似，尤貴神韻雋絕，超軼塵俗。清湘八大之儔，為世所重，即在清機獨往，

墨，學之不倦，所成未可限也。

邁絕當時，不惟前無古人，亦且後無來者。苦萍學畫能山水人物，並習篆刻，頗知用筆

九日　木曜

早餐二十一元。買豬肉一斤，四十六元。上午寄抱石、恪士、良伍、錢雲階各一函。午餐二十六元，橘子四元。下午講課一小時。晚餐十七元。借《十鍾山房印舉》一部，讀竟還去。上午大霧，下午始放晴。連日精神不佳，頭眩膝酸，腰眼亦酸楚。下午講課一小時。

十日　金曜　晨，濃霧。

疾未癒。為張之仁題〈山水〉一條云：

雲林作山水，蕭疏遠岫，意境絕俗，如不食人間煙火者，錢叔美云：雲林惜墨如金，蓋用筆輕而鬆，燥鋒多而潤筆少，以皴擦勝渲染耳。此法之仁賢弟可細參之。

下午講詩詞兩小時，教學生誦王維詩。疾頗不適。

早餐廿一，午晚兩餐卅元，交油錢五十一元，買油瓶十六元，買橘子四元，水二元。下午收

法廉來函，皖北水災，吾家倖免，心為大慰。

十一日　土曜

早餐十六元。安徽學生捐去六十元。赴重慶，由化龍橋空水圖乘船過渡三元，買光柑兩個八元。車至李子壩，十元；至上清寺十二元；至正誼八元。午餐十六元，買暖水瓶一個，四百五十元，買郵票二十元。晚餐十二元。買藥九十七元。

十二日　日曜

早餐食麵十二元。車至李子壩武漢療養院，二十元，醫病買藥四百八十元。返上清寺十二元。午餐卅二元。擦鞋五元，吃水二元。車返正誼八元。漫鐸、亞塵及二潘來談，陳志忠來談。晚間與二潘同出晚餐。買橘子六元。

十三日　月曜

服藥。上午訪胡經歐。與王烈午餐四十七元。下午馮雪峰來還《佛所行贊經》二冊，《敦煌寫經雜錄》一冊。借去《巴斯特傳》一冊，《星空巡禮》一冊。付洗衣十六元。晚間李丁隴請客，到孫伏園、梅林、許君武、梁宗岱、黃芝岡等，皆各報編輯也。李所作《黃泛圖長卷》，費時三月云。

十四日　火曜

下午沐浴三十二元。晚餐三十元八角，買手巾一條五十元，買光柑三個十二元。

十五日　水曜

早晨給王一百元。午餐卅二元。下午至武漢療養院二十四元，掛號十五元。至化龍橋十四元，買牛肉五元，渡江三元。步行返校。晚餐十五元。

十六日　木曜　霧。

早餐廿二元，午晚兩餐二十元。為徐文熙題畫兩張。為張雲松題畫兩張，其一〈嫦娥〉云：

扶夢遙遙上玉京，天風吹下步虛聲。

嫦娥竊藥無尋處，碧海茫茫山夕情。

為念綏英有感而發。茶水十二元，餳糖四元。精病漸愈。夜讀田野考古報告濬縣發掘。

十七日　金曜　微雨。

上午讀《百喻經》一過。早餐廿四元，午餐十六元，水二元。下午講王維詩二主詞兩小時。

買橘柑十元。

十八日 土曜

上午由化龍橋入城。至兩路口進午餐，遇舊同學李健吾君，即同至中蘇文協觀商衍鎏商承祚父子書畫展。衍鎏為清探花，年且七十，亦碩果僅存矣。會場中遇郭沫若，約同至沈鈞儒處，遂去良莊，繼至勵志社，歸時日已夕矣。返正誼。收信數件。

十九日 日曜

寄綏英函。買藥七十六元。昨日因走路過多，病又加重。上午再赴沈叔羊畫展觀展。沈衡山先生喜愛石子，有各種花石子十餘個，又有大化石數塊，均可愛，陳列會場，故再往觀。晚間赴中國文藝社參加文藝界晚會。夜寢頗遲。

二十日 月曜

上午訪劉典文醫師診病，劉九州醫大留學，既係留東同學，談頗洽。出藥資四百元。下午馮雪峰來，贈《真實的歌》一冊。二時，赴中蘇文協參加潁屬賑災會議，至六時始畢。晚間聚餐，出費一百元。至黃濟五處談小時歸寢。

二十一日 火曜

上午，赴劉典文醫師處，取藥四百元。下午由化龍橋返藝專。

二十二日 水曜

上午為郝石林題畫一張。下午為盧景光題畫兩張，一繪〈鸚鵡榴花〉題云：

語業刪除成正覺，番榴枝上誦心經。

翩翩空自惜雪翎，往事開天夢宜醒。

此詩為綏英之故，有感而發，前曾為鄧白題畫，今再錄之。下午收方舟、錢雲階函，中國文藝社、中國教育學會通知。付房錢四百六十元。捐六十元。買肉五十五元，一旬膳費一百六十元，輔食二十五元。收入薪金研究費二千六百元。被學生捐去三百元。

二十三日　木曜　陰，微雨。

腰微痛，疾加重。下午作書寄陳志忠。收潘公展約組作家協會通知。近月以來，既不思作文，亦不思看書，頭目昏昏，苦痛之至。

二十四日　金曜　陰雨。

上午入城，參加李長之婚禮，送賀儀二百元。下午注射藥針，三百元。

二十五日　土曜

赴衛聚賢處，交其《唐代傳入日本之音樂與舞蹈》文稿一篇。收稿費一千元。下午參加著作人協會發起人會。捐育才學校一百元。買《現代中國詩選》一冊卅二元。甘草十五元。晚餐六十五元。

一九四三年

二十六日　日曜

上午赴文協，赴文工會，商議文藝界新年懇談會籌備辦法。到胡風、梅林等人。下午參加太平洋學術研究會成立會。晚間入浴。共用一百八十一元。

二十七日　月曜

上午注射三百元。下午寄信法廉、黃立焜、陳志忠，共用三百八十八元。

二十八日　火曜

買石章一方，四十元。共用一百卅一元。下午赴中央圖書館觀故宮博物院書畫展，門票廿元，目錄廿元。

二十九日　水曜

上午注射三百元，飲食費八十元。

三十日 水曜

療養下鄉，用去二百元，車五十元，渡二十六元。晚間再回重慶，參加文藝界懇談會，朗誦詩二首並報告一年來之詩歌概況。到邵力子、張道藩、胡風、馮雪峰等百餘人。

三十一日 金曜

上午注射三百元。買廚房用物一百二十七元，買廣柑四個十六元，早午兩餐四十五元。下午擬返鄉，突發寒熱，齒疼。晚間書店備饌過年，邀店中住客，勉強進餐。夜大發寒熱，疑為瘧疾，不似藥針反應也。

石榴原出西番，故稱番石榴。唐宋以來，嘗入畫幅。曾見徐文長所作〈石榴圖〉，筆墨恣肆，彌可珍賞。余舊藏惲冰女史〈白頭百子圖〉，所寫石榴亦極可愛，紅顆半熟，如可食者。今見篤孫所作石榴圖，輒復念及，為題數語。

一九四四年

一月

元旦 土曜 陰霧。

滿街懸旗，休業慶祝。十時即斷交通，聞於今日大檢閱。晨餐後即赴七星崗乘車至化龍橋，下車渡江，返所居田舍。城中非常熱鬧，鄉間則冷清如常。所居陋室，逼近廚房、豬圈，空氣穢惡，又無陽光，真所謂「牛驥同一皂，雞棲鳳凰食」也。去年一年生活最壞，今年必須重新整理，但處境如此，又將如之何。攝護腺發炎未痊癒，必須繼續治療。下午再度發寒熱，始知昨日為瘧疾，夜大汗始解。

二日　日曜

晨起，頭昏昏然，口味頗苦，進食亦無味，靜臥休養，王紹堯在側侍候，終日只食麵一餐。

下午勉強至校，向陳倚石借得奎寧六粒，初服二粒，又發寒熱。夜大汗，患咳。

三日　月曜

再服奎寧兩粒，虐止。下午煨豬肉一斤食之，口味亦轉好。

四日　火曜　晴。

與王早餐後至化龍橋，渡江，送王去。入城。下午二時訪樊弘_{止平}未遇。赴交通銀行參加《憲政月刊》座談會，到錢新之、黃炎培、張志讓、潘序倫、呂復、向乃祺、王芸生、吳羹梅、章友江、陸鴻儀、戴健標等二十餘人，研討頗熱烈。余亦述憲法之迫切需要，人民皆能守法奉公，但苦無法可守。向乃祺君述在鄉下所見無法事端。余亦述吾鄉駐軍攤派情形。此事係聞之邵君者，蓋不止馬草一端也。

散會後至衛聚賢處，聚賢近得富貴長春碗一個，當為宋元間物，民間用品，粗樸可喜。

五日　水曜　雨。

上午赴劉典文醫生處診療注射藥針，疾已減去十之七八，但當艱窘之時，已用去四五千元矣。下午理髮入浴。一月餘未理髮，精神為之振爽。晤廣幼苗，來寓小談。買《列寧生平事業簡史》一冊，三十元。蘇聯出版中文本。此書為今年所購第一冊書。

昨日參加《憲政月刊》座談會所發言論，今見新華報中被刪去，開一天窗，想係恐被敵人取作宣傳資料，故未發表，如此亦佳。明天出版社江劍萍君來訪。樊弘來訪。

六日　木曜　陰。

上午，接沙磁區學術演講會許恪士函，約於十日上午赴南開大禮堂講演「近三十年中國文學之變遷」一題。赴中蘇文協觀德寇在蘇劫毀文化古跡照片展，令人髮指。即在中蘇文協午餐，極儉亦四十元。赴中國文藝社閒話，至暮始返正誼。補寫自元旦數日日記。一筆十四元，一紙本六十元。今年物價之昂，又超去年數倍矣。收王烈、黃立焜函。

七日 金曜

返藝專，為學生題畫數張。

八日 土曜

上午與李超士入城，參加說文社瓷器展。下午注射藥針。晚間赴聚賢處晚餐。

余藏唐代秘色鳳紋磁盒一個，此次亦參加展出。

九日 日曜

晨與聚賢赴林森路至一古董商處觀古物。午赴瓷器展覽會，陳萬里所藏瓷器三十餘件，皆精美。晚間為李超士說合，以晉六朝唐時磁器六件，讓於聚賢，計人頂磁燈臺一個，蓮花小盂一個，小壺二個，磁骰子一個，又古玉一件，共兩萬五千元。

十日 月曜

晨，赴沙坪壩南開學校，應沙磁區學術演講會之約，上午十一時演講「中國近三十年來文學之變遷」，許恪士來主持。午膳於南開主任喻傳鑒家。下午訪高蕙英同事。至中大訪潘菽。即渡江，訪徐悲鴻，在其處晚餐。晚間返藝專。

十一日 火曜

上午為學生題畫四張。下午與陳倚石訪悲鴻。晚間學生李時傑與中大學生周牧人來訪。

十二日 水曜

上午為學生題畫。下午為新生講齊白石自敘。晚間為學生鄭篤孫題畫三張。為學生李正欽題印譜。

一九四四年

十三日　木曜

上午作〈布穀鳥〉一詩。下午赴中大訪潘菽未晤。訪龔啟昌。赴小龍坎訪宗白華未遇。訪陳之佛。歸途遇傅抱石、李瑞年，即赴小食店進餐閒話。夜歸藝專。

十四日　金曜

上午由化龍橋赴重慶。連日未治療，疾又加重，即赴劉典文醫生處注射。下午至聚賢處，為其書聯一條云：

花和尚一醉醒來，走進渥兒街，結起說文社。

茶博士全盤招待，要看楊子浦，請上聚賢樓。

此為遊戲之作，沫若為易數字。薄暮與聚賢遊鼎新街。晚餐後至孟君處小坐，與銘賢學校校長賈麟柄_{炎生}君閒話，九時始歸。

十五日　土曜　雨。

晨赴兩路口中央圖書館看北平故宮博物院書畫展。關於人物畫，第一期甚愛李嵩《聽阮圖》。第二期甚愛陳居中畫《王建宮詞》及大理國張勝溫畫梵像。遇商承祚，約其午餐。下午訪袁其炯。赴劉君處診療。晚間參加大高同學會，聚餐費二百元。九時後始散。

本日用去三百一十七元，又橘子一個四元，糖一條三元，開水二元。

下午至中蘇文協觀邊疆文物展覽會。

十六日　日曜　陰雨。

收黃立焜君詩稿兩冊，收王餘函一通。午潘水叔來。途遇傅抱石，同往進餐，餐後品茗，出錢十元。晨買吸管一個八十元，灰蒙養【錳氧】十元，玻璃杯一個二十元，開水二元。下午售去玉器兩件五百元，買刀一把一百五十元，小瓶一個三元，木盒兩個四十一元，麵包一個十三元。

晚間與汪漫鐸、馬存坤兩同學進餐並看電影，見綏英亦來，轉眼若不相識。身著貴價皮大衣，大概又係相識男子所送，奢侈如此，安得不墮落。西諺云：服飾愈華貴者，貞操廉潔觀念愈少。信然。

十七日　月曜　晨微雨。

疾愈十之八九。抄詩兩章，一寄徐昌霖，一寄沙鷗。兩人均為刊物來索詩。上午入浴。午餐四十元。下午赴巴中訪袁其炯及陸君。袁贈乳油一方，西康出品，味亦頗好。晚間訪李天真，李對於綏英之浪漫生活，甚為輕視。余坐視而不能救，只有深為惋惜而已。晚間食湯圓四個，十七元六角。下午再遇綏英，未招呼。

十八日　火曜　晷天。

晨起，為唐冲改詩兩首。赴胡經歐處閒話。赴劉典文處注射藥針。寄函郁文哉、李一航、宗白華。

今日《時事新報》載：英與德又復秘密會議，如欲單獨媾和，則對吾國甚不利也。

針藥三百五十元，三餐一百零三元。

十九日　水曜　曇天。

上午赴巴中訪陸輪芹。在舊書肆買《國際文學》一冊，四十元。東方出版社一九三九年刊。午餐三十元，茶五元。表練一條十二元五。下午至中國文藝社。晚間與徐悲鴻、章桐等圍爐閒話，至十時歸寢。

二十日　木曜　曇天。

上午赴衛聚賢處。至社會局領回《學術雜誌》登記證。下午至醫生處配藥一瓶。買寸半本小字典一冊。

二十一日　金曜　上午曇天，下午見陽光。

午餐五十五元。買郵票二十元。訪張西曼。至文協訪梅林、以群。訪洛峰，在其處晚餐。

一九四四年

二十二日　土曜　曇天。

買郵票十元，買土耳其地圖，十五元。題〈梅花鷓鴣〉詩云：

江梅離亂滿枝開，似有幽香入夢來。
衝曉鷓鴣驚睡起，行吟覓句獨徘徊。

二十三日　日曜

晨，乘車至小龍坎訪宗白華先生，解決不少疑難。宗先生為一有智慧之人，靜觀世事，不執於物。前寫〈王羲之蘭亭敘今傳各本略述〉一稿，發表於《學燈》，得稿費五百元，即送宗先生小女兒兩百元，僅能購買橘柚而已。至中大訪潘菽。渡江返藝專。工友薛相雲還洋二百元，送薛年禮三十元。

二十四日　月曜　昨夜小雨。

晨睡中夢見祖母納涼棗樹下，棗花撲面，臥看星空，即成一詩云：

故園棗樹老隆鍾，花落滿床入夢中。

四十童心忽再現，棗花風裏看星空。

醒而記之。

又思寄綏英書，久久始起。上午收校新二千九百八十七元，計共存洋三千七百〇八元。早午兩餐二十六元，洗衣五元。

今日為舊曆歲除日，家家買爆竹，明日度歲首，較之陽曆新歲熱鬧多矣。孤客異鄉，憂思鬱結，每逢歡場，更覺寂寞。所謂天地雖寬，苦於逃憂無計耳。但與綏英決絕一年以來，今日精神已較好矣。鄉間宿舍戶外即竹林，喜鵲畫眉斑鳩之類，飛棲其間，靜觀怡情，較之在城日聽汽車【聲】叫賣聲，差勝。

晚間赴小食店進餐，以關門度歲，不可得食，幸黃君做水餃，邀往共食，因得盡飽。與學生十餘人，談謔至夜深始歸寢。

二十五日　火曜

晨起，無水無食，別人過元旦，而我竟饑渴矣。即由化龍橋渡江，始得飲食。入城用車錢五十五元。下午至衛聚賢處，衛與一妻一妾，錫永偕其小妾，方來聚賭。此日重慶，大概家家賭

博，鄉間亦復如是，彷彿毫無國難。在衛處借得海寧王靜安先生遺書讀之。讀〈爾疋草木魚蟲釋例〉、〈卜辭先王先公考〉及西胡蒙古諸篇，皆精審之至。晚餐後始歸。

二十六日　水曜

上午赴中蘇文協觀全國木刻畫展，此次佳作不多，其中古元《農民群》、宋肖處《甘地》、王樹藝《柴門霍夫像》、《人像》、朱鳴岡《公務員之家》、納維《結婚進行曲》、劉侖《春牛圖》諸幅較佳。在一小店進食，吃麵竟費七十五元。遇曾紹傑、蔣峻齋，同至曾家。曾藏印材佳石不少。下午至鼎新街觀傀儡戲。至黃洛峰處，在其家晚餐，有王休光、孫劉王諸女士，飯後猜字謎為樂，九時歸。讀《西方美術東漸史》。

二十七日　木曜

上午入浴。晤黃洛峰等。午餐後至國民路觀郵票展，珍品殊未見。西北科學考察團郵票四枚，價六百，亦未昂至此也。至青年會觀育才世界名畫照片展。至鼎新街品茗。至小欒子觀舊畫拍賣展，得史可法像一幅，價九百元。歸途至新生商場紫泥山館，遇馮雪峰，同往品茗，余不飲茶，惟吃開水，不過藉此談天而已。雪峰論詩，與余所見頗合。至其寓取回前借《星空巡禮》、

《巴斯德傳》各一冊。返正誼晚餐。張史公像於壁上。余深佩其為人，得此像甚喜之。惟經濟既窘，復購此畫，生活亦太無計算矣。訪李天真，贈以《民俗藝術考古論集》一冊，又借與《星空巡禮》一冊。

夜讀謝蘭（V. Sheran）著、賀昌群譯《新波斯》。近日懷願赴印度、波斯巡禮，對於波斯文化、藝術、歷史、地理，加以研究。讀法人邵可侶《伊蘭尼亞與美索不達米亞》、日人關衛《西域南蠻美術東漸史》等書頗感興味。購買波斯地圖及亞洲地圖，竟不可得。僅得英國情報部所印小地圖一張而已。德人所印波斯、印度藝術兩冊，已送返故鄉。又《中央亞細亞藝術大觀》，存合肥失去，將來再購求之。本日用錢九百九十元。

二十八日 金曜 晨微雨。

郭君、徐君來閒談，旋去。讀《新波斯》。下午至徐文鏡處，徐藏一玉馬頭，作工頗巧。晚間三青團中央團部邀請文化界晚會，前往參加，晤北鷗、晶清、紺弩等人，不相識者，十有八九。奏國樂並演短劇。散會歸來已十時。夜小雨。本日食麵五十九元，車錢十六元，共七十九元。

二十九日　土曜　陰。

上午至蒼坪街看醫生未遇，買藥六十元。下午至徐文鏡處。至古畫展覽處，有小雞血一方，及《聖教序懷仁集字》一冊，尚佳，索價均昂。至衛聚賢處。至商錫永處。途遇水叔，返正誼。食麵三餐，四十六元五角。夜讀《新波斯》。

三十日　日曜　陰，微雨。

晨，買雞卵八個，四十八元。上午在正誼門前遇綏英及其母，感情生疏之至，僅略作招呼而已。裘善元來談。潘菽來，同往看畫展。約其午餐，費一百二十元。至天官府訪黃文弼，未遇。晚間至衛聚賢處，晤王文萱君，邀余往東方語文專科學校任教授，遂漫應之。因在渝精神痛苦之至，頗思遷地改換環境也。

三十一日　月曜　陰。

晨，作書寄綏英。女人心理，誠不可測，以前愛我，其熱如火，今不愛我，其冷如冰。人情冷暖，女人蓋臻其極矣。

上午至鼎新街吃茶譴悶，遇吳麟若^{盧瑞}，邀其來共品茗。赴飯店午餐七十五元。觀鈕宛君女士畫展，其中為題〈蘆雁〉一軸，尚懸壁上，詩云：

木落瀟湘冷，秋深鴻雁哀。
原遊應寂寞，呼侶早歸來。

此詩寄意，亦在綏英也，但綏英為金錢所迷，已不能喻此旨矣。環境足以使人墮落，可為一歎。

一九四四年

二月

一日　火曜

上午，至沙坪壩訪宗白華未晤。訪潘菽，以赴昆明事商之，彼亦贊同。渡江返藝專。

二日　水曜　陰雨。

上午為學生書字四條。下午講課四小時。晚間整理書籍。

三日　木曜　陰。

買竹箱兩個，二百三十元。整理書籍，預備前往昆明。晚間為學生題畫數幅。

畫〈紅梅〉：

　吾家繞屋種紅梅，索笑花間日幾回。
　自入西川鄉夢斷，何年歸去倒金杯。

題〈仕女〉：

　彈指流光春去也，此心惟有落花知。
　低眉何事苦尋思，惆悵西樓憶別時。

題〈萱草〉：

　焉得萱草足忘憂，飛絮如雲似亂愁。
　枯坐閉門惟讀畫，懷鄉王粲怕登樓。

題〈蓮花青蛙〉：

一九四四年

昨夜蛙聲鬧，遲郎郎不來。

莫道湖水淺，水淺蓮花開。

題〈仕女〉：

姊妹閒相語，遲遲春日長。

好風吹繡閣，飛燕已成雙。

四日　金曜　陰。

上午入城。下午赴巴中訪其炯。晚間雨。

五日　土曜　雨。

上午至衛君處。晤黃文弼君。取小照六張，一百元。買《中國回教近東訪問團日記》一冊，一百元。下午至教部訪紐因森君代辦飛機票。

六日　日曜

上午至鼎新街。下午，入浴。觀杖頭傀儡。晚間至聚賢處，十時寢。下午晴，夜復雨。訪李天真，以《文學大綱》與之。

七日　日曜　晴。

上午，為聚賢買雙流出土泰熙碑一張，價二百元。至俞世堃處午餐。下午赴聚賢處，途遇其妻妾，即以碑拓片交之。至劉贊周醫師處，送其酒四瓶，價三百二十元。至官井巷，買玻璃小瓶一個，十元。至鼎新街，買放大鏡一個，二百四十元。綠松小珠一顆，六十元。以玉鼻塞還林估。以小銅佛還姚估。賣錢字一聯，得九百元。以小秦鉥贈申君。晚間與黃琴等品茗，十三元。晚餐四十八元。買土燭一支，十元。

八日　火曜　晴。

上午訪商錫永、裘善元。午與商錫永、胡肇椿兩君進餐。下午至正誼，為正誼與錫永等商談

盤頂事。薄暮金震君來談。晚間，任鈞、李天真、常秀峰等來談，十時始去。今日用錢最少，只出車錢十六元，收進書錢一百一十元。

九日　水曜　晴。

上午訪錫永。下午至教部詢飛機票訂購日期。在兩路口公共食堂晚餐，卅四元。過兩路口車站遇黃文弼，談西北科學考察團所獲古物情形。晚間同至聚賢處，為裴善元作字一條。九時返。前以雕刻十八羅漢核桃與黃琴易漢白玉印一方，今復互易回。

十日　木曜　晴朗，終日有陽光。

上午八時半，赴國民酒家，應錫永之約。十時胡肇椿來談。午訪錫永。下午在米亭子遇顏實甫，同品茗。薄暮與實甫遊鼎鼎新街，遇聚賢、籽原、仰之等人，即赴晉南香晚餐。餐後至聚賢家，聚賢毆打其第二妾，如豕突牛鬥，滿座為之不歡，即返正誼。何心智君同來閒話。午餐五十四元，擦鞋六元，橘子五元，葵花子二元，給乞人二元。

十一日　金曜

上午十時，嚴德鈞來，與談綏英事頗詳。邀其午餐，餐後復談兩小時。過鼎新街買一酒瓶，三十元。薄暮訪錫永。晚間，胡肇椿來談。夜讀《太古世界圖說》，並作書寄綏英。夜寢頗遲。

十二日　土曜　晴朗，紅日滿街。

由民國路乘汽車至磁器口教育學院，晤蔣碧微、顏實甫，在蔣處午餐，餐後觀實甫所藏古磁器。實甫又喜藏硯，與余有同好也。至磁器口買手提木箱一，二百四十元。渡江由石馬河返藝專，過玉帶山警察派出所前，見有一石雕佛塔，所雕佛像頗美，細觀之為明萬曆九年三月建，其他造像題名者多不可辨，歸校已黃昏矣。

十三日　日曜　晴。

收安徽地方銀行通知，純弟寄來一萬元，年來物價高漲，生活維艱，即一教授之所收入，亦不能維持一人矣。收張玉清函，借藝術理論書籍，即撿出康敏學院編《科學的藝術論》一冊，弗

理采《藝術社會學》一冊，蒲力汗諾夫《藝術與社會生活》一冊，蔡儀《新藝術論》一冊，由郵寄與之，並覆一函及照片一張。

十四日　月曜

整理書籍，送存潘菽處四箱，計學術類一箱，文藝類一箱，二十六年以來日記一箱，四川漢墓拓片、長沙古鏡及其他紀念品一箱。與水叔談《學術雜誌》進行事。至沙坪壩看之佛。至小龍坎看宗白華先生，並訪陳劍恒、許士騏。返藝專，渡江已昏黑。夜讀陳萬里《西行日記》。

十五日　火曜

收米貼一千○八十元，買火柴一盒八元，豬肉一斤五十二元，三餐食麵百元。生活日益高漲，如何如何。

十六日　水曜

下午講課四小時，為本學期最後一課。夜讀《西行日記》。鄭生尚谷送來其尊人所藏古器圖

錄一冊，囑題。

十七日　木曜

上午由化龍橋赴重慶，至正誼，收林夢奇函、仲年函及一《學術雜誌》讀者蘇野文函。日前嚴德鈞曾來訪，並約往談。下午訪錫永，索還《兩周金文辭大系》，竟託辭不即付。至聚賢處，同至鼎新街小坐。晚間為何心智太閒書字一條。以《漢唐之間西域樂舞百戲東漸史》交說文社刊印。收昆明國立東方語文專科學校聘書及飛機票費二千五百一十四元。

十八日　金曜　晴朗，滿街陽光。

赴安徽省地方銀行取到家中滙來款一萬元。擬購一皮鞋，近日漲價二千七百元一雙。他物亦暴漲。赴金城銀行存入三千元，又存《學術雜誌》款八千二百元。午餐三十四元。下午買皮鞋一雙，價至賤者，亦千餘元。單線襪一雙，一百八十元。買袖珍本中國地圖一冊，一百卅元。下午三時，往聽戲劇節演講。訪嚴德鈞未晤，返正誼。晚間張雲川、葉守濟來談。往李天真處，約其吃點心，用錢一百一十元。買小橘兩個，二元。報二元。夜作書寄姚雪垠。寄王餘稿三篇。

十九日　土曜

上午訪嚴德鈞。買襯衫一件，一千元。《虎皮騎士》一冊，一百元。下午至中央圖書館觀中國美術院畫展。徐悲鴻所藏吳道子畫八十七神仙圖，前為劉某盜去，今劉復送還，徐賞給三十萬元云。至巴中訪陸、袁、朱、徐等人。晚間訪天真，飯後復往。夜失眠傷風。

二十日　日曜　陰寒。

上午至教部詢飛機票。至伯鈞處談《學術雜誌》事。餐後至嚴寬先生處，談兩小時，返正誼。因受風寒，左肩左腿均痛。晚間至裘善元處，書字六條，歸已十一時。

二十一日　月曜

晨起大不適，背痛且畏寒。留交嚴德鈞一信，即赴平民浴室入浴。晤張靜廬。午餐二十四元。為洛峰送圖章。下午不能支持，遂覆被臥，發大寒熱，服奎寧兩粒。牙齒亦痛。年來常突病，足見體力不如昔矣。中夜飲水，熱稍解。

二十二日 火曜 曇天。

上午臥病未起，微汗稍解。陳應莊君來談。至金蘭午餐，九十元。赴航空公司詢飛機行期，云須問特檢處。至特檢處，云教育部未送至。至教育部，云已送往。再至特檢處，申請書始查出，預定三月四日，不知能成行否。至裴善元處。至衛處晚餐，即歸。用車費六十四元。晚間服奎寧。

二十三日 水曜

上午，至蘇大使館道賀紅軍二十六週年紀念。到者甚眾，得晤文藝界朋友不少。下午至沙坪壩訪之佛，請假赴昆明。晚間渡江返藝專。

二十四日 木曜

考學生課業。為諸生書字七八條，又題畫數張。為俞雲階題〈仕女〉云……

低眉何事苦尋思，一寸芳心只自知。玉骨天寒偏耐冷，紅梅花下立多時。

王錫位為寫元子夫人像，微有似處。牙痛。

二十五日　金曜

考學生課業。夜本一生梅先芬等來詢新詩作法。下午與陳倚石往賀李超士新婚，送禮二百元。請事務員代買一木箱，付洋二百四十元。

二十六日　土曜　晴。

牙痛亦減。上午由化龍橋入城。下午至伯鈞處。晚間返正誼，與潘談《學術雜誌》結束事。

今日下午有飛機開昆明，已排座位，以諸事俱未結束，故未啟行。

二十七日　日曜

晨訪李天真，尚未起，即將為書小詞一條贈之。赴曾家岩求精中學觀資源委員會工礦產品展覽會。下午至沈尹默處，為許恪士求字兩條。至嚴德鈞處，為書一介紹函。至聚賢處，聚賢又打老婆，遂邀其與子元兩人晚餐。

二十八日　月曜

上午以衣料一件，叫俞世堃售賣。午至錫永處，同至聚賢家午餐。下午至鼎新街買鎖五把。晚間將學生考卷批閱畢。

二十九日　火曜

上午返沙坪壩，存被一條於之佛處。下午至潘水叔處，以稿件及《學術雜誌》印交與之。以經濟困難，暫停發刊。俟將來再進行。渡江至曉南處，談劉某盜竊悲鴻所藏《八十七神仙圖卷》事。晚間返藝專。

三月

一日　水曜

上午為學生作字數條。午餐後，又為學生作字數條及小明君一條。整理衣物。三時赴重慶。晚間參加傅抱石畫展預展會。晚餐飲酒，十一時始歸寢。仲年謂為狂人之聚會，實亦窮開心耳。

二日　木曜

上午至漫鐸處，德鈞處，紹軒處，霞光處辭行。午餐於漫鐸處。下午至世塹處，錫永處，聚賢處。晚餐於聚賢處，至文鏡處小坐，即歸寢。在霞光處聞綏英已嫁一奸商，可為一歎。此女初亦純潔，自入都市社會，遂恣意奢侈浪漫，專拜金錢，乃亦化為商品，賣身與一商人矣。成詩六首，以為紀念。

三日 金曜

上午漫鐸來，往特檢處詢飛機行期，明日可成行。下午往中航公司購票，至昆明三千二百元。晚間洛峰、鐵民治饌具酒送行。作書寄宗白華、沈尹默。

四日 土曜

晨六時即起，七時進餐，即赴飛機場。書店王坪君往送行。九時半起飛，系中航客機，乘客三十人，女子四，外國人八。此機直航加爾各達，至昆明為中間站。機中俯瞰，初起飛時，重慶街市歷歷，人豆而馬寸，漸入霧中，茫茫遂無所見。至黔滇之間，空氣漸晴朗，下視皆紅土，其低地則植物，皆蔥綠色。入滇風漸大，機亦顛側，如航海中遇風浪也。下午半時，不覺已抵昆明，至大飛機場下降，耳鳴頭微眩，一小時即癒。機中頗有嘔吐者，余慣於旅行，未以為苦也。機中遇《時與潮》社劉聖斌、鄧蓮溪兩君，鄧君以往加爾各達，不能下機入城，即托帶錢物與劉海峰君。乘公共車入城，即至農行訪劉君交與之。訪雲南日報館宣伯超君，宣君約同晚餐，同往北門書店訪李公樸[6]。過翠湖至雲大訪胡小石師，相見有如夢寐也。夜返鐵路飯店宿。

6 李公樸（一九〇〇——一九四六），著名愛國民主人士。時在昆明經辦北門書店。一九四五年任中國民主同盟中央委員。次年在昆明被國民黨特務殺害。

五日 日曜

晨由金馬碧雞牌坊至近日公園，轉入城內，至李寶泉處，同至其內家看茶花。茶花為滇南最美之花，其柳葉影紅一種頗名貴。至雲大訪小石先生，午餐後遊雲大一週，其中海棠一樹，方在盛開，燦爛可愛。蘇詩「臥聞海棠花，忽化胭脂雪」，真不啻燕支雪也。出雲大遊翠湖一週，至聯大訪法教隹、金啟華。至研究所訪姚崇吾。至北門書店訪李公樸，遇張文光，頗暢談。游繁鬧街市，見新設金店六七十家。昆明黃金，最近價每兩六萬餘元，忽跌至三萬元。黃金成為奸商操縱投機之商品，而昆明物價，亦扶搖直上，較之重慶，更高一倍餘，蓋為世界之冠矣。夜返鐵路飯店宿。

上午曾訪馮占海，以嚴寬之介紹，彼接納頗殷。

六日 月曜

晨赴農民銀行訪劉君石，頗暢談昆明商人概況，曉東街、同仁街、南屏街一帶奢侈商店，多為聯大學生所開，只圖肥己，毫無人格，教育誠破產矣。乘汽車赴呈貢至斗南村國立東方語文專校。途中遇華封歌[頌三]，為斗南村人，年已六十，雲南老軍人也。為覓工搬運行李，盛情可感。

至校，晤王文萱校長，居村東民舍，頗清潔。此村在滇海東邊楊柳灣，風景甚佳，土地亦肥美，產蔬菜水果。昆明市所需蔬菜，半為此村所供給云。

七日　火曜

此間風日晴朗，氣候適中，有春秋而無冬夏，土於五穀皆宜，產量亦極豐盛。下午獨遊滇海，散步楊柳灣上。柳蔭牧馬，隨意吃草，至暮童子始來牽去。遠望金波浩浩，茫無際涯。此一淡水內湖，沿邊頗淺，甚宜游泳，徘徊久之，成詩一首云：

獨立蒼茫滇海濱，海波千疊拜詩人。
臨風長嘯誰能識，天際遙遙忽憶君。

自覺若有所失，亦不知憶何人也。豈尚憶綏英乎。行篋中帶有綏英文憑及照片，一影即遊滇海所攝，此日遂成異路，可為一歎。薄暮拾取石子、蚌殼返村。去村不過一里，將常遊此間矣。小窗西開，海風頗大，夜風尤猛。寢時常開窗，夜亦擁厚寢。

此村產蔬菜蘿蔔皆壯大，一蘿蔔常大四五斤，今日買一二斤者，食而甘之。

八日　水曜

此間氣候晴朗，不寒不熱，最為舒適。上午與魏荒弩君赴呈貢訪孫福熙夫婦，訪趙令儀君。午返斗南村。呈貢為一山城，其大不過如一村落，僅有一街，入城到處都是仙人掌，生長人家屋頂牆籬間，高大如樹，有粗一二尺者。晚間陰寒。

九日　木曜　陰寒。

下午為學生講鄭和傳兩小時。作書寄胡小石先生、純弟及鄭克基。晚間學生鬧風潮，反對校長，聲言將罷課。

十日　金曜　漸放晴。

晨訪朱傑勤君。下午，與魏荒弩君赴呈貢訪孫福熙、趙令儀君，在福熙處吃梅子酒及烤茶。

7　魏荒弩（一九一八──二〇〇六），河北無極人。文學翻譯家。時任昆明東方語言專校講師。

返時買乳餅一塊，八十元，云以羊乳製成。土糖一塊，三十元。青蒿一把，十元。麵餅一片五元。晚間，月明如晝，舊曆二月十五日矣。

十一日 土曜 晴。

上午講課兩小時。下午與張許鍾三君赴呈貢火車站搭車。車站去村約六七里，一路桃花梨花，燦爛盛開。至車站候一小時始開。車中皆賣菜人，昆明市蔬菜，十之六七，係呈貢所供給也。至昆明寓鐵路飯店。遇淩鶴於途，邀至其家晚餐。晚間遊文明街夜市。

十二日 日曜 晴。

晨邀張等聚餐，出錢三百廿元。上午赴北門書店公樸處，至小石先生處。午返公樸處進餐。其岳翁張小廔先生，畫人也。夫人亦能畫。午餐後談《學術雜誌》事，李願出版，云將籌款云。下午赴義和大旅社寓所。至李寶泉處。晚間赴鄒鄉川菜館參加滇社書畫金石家聚餐，散後遊夜市。寓義和，一宿二百八十元。

十三日　月曜

晨，寄書水叔、鐵民、王平、天真、秀峰、倚石。早餐卅元。遇宣伯超君，約往西門外一著名牛菜館食牛肉。餐後同游大觀樓，其中蓄孔雀一，頗美麗，觀其開屏之狀，燦爛悅目，此鳥之翼，誠發展至美矣。午返新村，至其友人處食古宗奶茶。下午遊圓通街書肆及古董攤，買《The National Geographic Magazine》一冊，二百元。買《小爨碑》一張，一百元。《孟孝琚碑》舊拓一張，一百元。《隋開皇十五年鞏賓墓誌》一張（舊拓），一百五十元。晚間與宣君進餐，一百元。至寶泉處，古玉璧一枚，為其借去。遇凌鶴與張克誠君夜談。夜寓宣君處。

十四日　火曜

晨，張君克誠邀余與凌鶴午餐。餐後至商務買《人類學集刊》一冊，一百五十五元。又前晚買《車裏》一冊，為凌鶴借去。午赴金啟華處，遇一印度人哈三博士，談謔至歡。哈三向余討問中國樂舞與波斯、印度之關係，余一一答之，彼甚感興趣。晚間邀余寓其室，同室黃君宏熙，為余舊生；穆君廣文則阜陽人，余鄉人也。余與友人遇合至奇。若凌鶴、趙玉潤、張文光、胡蒂子，皆遇之於途；宏熙與周君定一、游桂仙、郭軍仁等，皆在途中遇之，均實校舊生也。與啟華訪羅庸，觀其所藏常開平王像。薄暮訪胡惠生，訪聞一多、孫毓棠，聞君篆刻印章，

云以此補助生活，教授誠苦矣。

夜與哈三談話，與宏熙同榻。哈君能操英語，通波斯文、阿拉伯文、烏爾都文，一虔誠之回教徒也。

十五日　水曜

晨，由翠湖赴近日樓，過芮沐寓，即一訪之。芮在中大，與余同宿舍云。至近日樓搭車，車站遇靳尚俠。午返東方語專。下午馬鶴天君來談，馬與余同日乘飛機來滇，云對滇中邊民風俗，擬一調查云。夜讀《人類學集刊》。

十六日　木曜

晨起頗遲。下午為學生講鄭和傳兩小時。夜讀《人類學集刊》。

十七日　金曜

上午與魏荒弩等趕龍街。龍街六日一會，日中為市，交易而散。去此可五六里，數十里以內

帳諸篇。

龍街入門處，有萬曆八年龍市橋碑，所從來亦古矣。晚雨。讀東方文庫《婦女風俗史話》合叁撒

街，猶四川之趕場。此間有龍街，其他有羊街子狗街子等，亦滇中土俗，以生肖為市集之名也。

元，食涼粉二十元。買玻璃瓶一個，十元。枕頭兜肚花樣兩張，十元。下午一時始返。雲南之趕

居民皆來臨，萬頭攢動，擁擠不堪。余購鹽五元，糖二兩三十元。木棍一條十元。請荒弩飲酒十

十八日　土曜

上午，為學生講課兩小時。

十九日　日曜

上午與印度羅易等赴呈貢，至陳達處參觀其社會調查工作。由呈貢步行至車站，赴昆明。下

車後，過狀元樓至古幢公園觀宋代古幢。幢凡七層，布變袁豆光造，慈濟大師段進全述文，幢高

二丈餘，七層層八面，二面橫，廣二尺三寸，二面二尺二寸，餘各一尺一寸五分，高九寸三分，

一面二十行，二面二十四行，一面二十七行，一面二十一行，一面二十二行，字數

行八字，或十字、十一字不等。上五層均佛像，第六層佛像旁刻梵文，下層刻佛頂尊勝班幢記，

般若婆羅蜜多心經，大日尊發願，發四宏誓願，均正書。此幢雕載《金石萃編》及《阮元志》，李根源《雲南金石目略初稿》名之為《地藏寺塔幢》云。此幢雕刻精工，應為滇南一寶。過金碧路至同仁街，見所陳列者均係女人用奢侈品，云此等商店，均聯大學生所設云。過拍賣行，買一手杖，三百五十元。至凌鶴處，將《人類學集刊》借與。夜宿聯大研究院宿舍哈三處。

二十日　月曜

上午至小石師處，一元朝經幢，即在其廊下。訪胡蒂子，未遇。訪李公樸略談即去。訪李寶泉，在其家午餐。至南屏街遇靳尚俠，至其家小坐，其婿王振亞君堅邀晚餐。至寶善街訪馬鶴天，未遇。至南屏大戲院訪由稚吾（寶龍），由邀觀《千古永恆》一片。夜返文林街哈三處宿。

二十一日　火曜

上午赴近日樓車站，過紙店買稿紙百張，二百五十元。又買紙五十一元。買玻璃杯一個，六十元。十一時登車，車中擁擠，毫無秩序，至狀元樓時，被一小竊扒去千元，跳車而去。返校疲倦之至。晚間至王文萱處閒話。

一九四四年

二十二日　水曜

晨，鼻出血。收常秀峰來函。晚間讀黃華節《婦女風俗史話》。

二十三日　木曜

晨，訪印度新哈[8]、哈三兩君，陪同哈三訪張克年君。下午講課一小時。作字四條。

二十四日　金曜

上午作書三條。讀江紹原《現代英吉利謠俗及謠俗學》。晚間讀《印度內幕》。夜讀《牂牁

叢考》。

二十五日　土曜

上午讀《印度內幕》。為學生講玄奘法師傳。昨日，寫一短篇民間故事〈漁人與妖魔〉，託新哈交金啟華君。

三寶太監鄭和父馬哈只墓碑在昆陽縣和代村，高六尺，廣三尺，十四行，行二十八字，正書。永樂三年端陽日立，大學士李至剛撰碑文。解縉論至剛「誕而附勢，雖才不端，」其為哈只撰碑，蓋有由矣。然亦幸有此附勢不端者之文，而橫行海洋，功在後世之三寶太監之所自出，始可考見也。近人陳垣教授謂：回教中人，凡曾禮天方者，始得稱哈只和之祖，若父均稱哈只，蓋其足跡，均曾至阿拉伯也。和之冒險精神，亦有由矣。

晚間至文萱處茶會。

二十六日　日曜　天朗氣清，惠風和暢。

今日為舊曆三月三日，為數年來所得第一佳日。圜籬木香盛開，好鳥飛鳴，此地有百靈、燕子、布穀、紅胸鳥、白頭翁、早呼郎諸鳥，時時飛來左右。夾書坐田隴上，水流過足下，胡麻開小蘭花，地丁蒲公英皆開小花，萬綠如海，浮沉其間，樂乃無藝。

至午與魏荒弩赴呈貢孫福熙^{春台}家午餐。下午看滇戲，買土製綠色小壺一把，小杯一個，小碗一個，共二十五元。甚可愛。

晚間至文萱處飲酒食餃子，肴饌甚美。座有印度教授羅易、新哈諸人，談至九時始散。今日可云整天快樂。得未曾有。夜讀《印度一瞥》。

二十七日　月曜

上午，為學生講近三十年中國文學之變遷。作書寄聚賢、錫永、漫鐸、抱忱、德君、立焜、德谷、定一、德馨諸人。

村中一女子，甫十三，即為其後母遣嫁，瘦小不堪，丈夫三十餘，又復巨大，如此社會，誠黑暗矣。夜讀《印度一瞥》終了。譯文不通可笑。

二十八日　火曜

補皮鞋一雙四十元，計餘錢四千四百八十二元。下午，一時赴車站，三時赴昆明。夜宿平安旅舍。買藥八十元，瓶子二個六十五元，飲食一百二十元，房金一百八十元，買《文聚》一冊

二十元，《Modern times and the Living Past》一冊三百元，寄信六十元。夜訪李寶泉，以古玉璧一件，交其保存。遊文明街夜市，返平安宿。買信封十元，水五元。

二十九日　水曜　本日為黃花崗紀念節。

晨赴宣伯超家，宣君極懇摯，邀早餐並午餐。下午赴聯大訪哈三，已外出。至雲大訪小石先生，亦未遇，其居室門外水紅復瓣桃花及黃木香，均係異種。至北門書屋訪公樸。遊各書肆，買《化石》一冊，《印度史》一冊，七十元。晚間買《漢英小字典》一冊，一百二十元。印名片一盒，八十元。買粗肥皂一塊，四十元。夜宿宣君伯超家。

三十日　木曜

晨赴車站，乘十一時車回呈貢。一路大風沙，返校疲倦之至。沿路人家園籬皆木香花，繁英如雪，香氣四溢，已盛開矣。所謂開盡餘釀花事了，萬物皆知節候，春已過矣。下午講課兩小時。夜讀《印度史》。

三十一日　金曜

上午習印度語。晚間讀裘子原《女來書》，甚為淒哀。子原既歿，衛聚賢便欲取其所藏木簡廿餘盒，誠一市儈也。

此次赴昆明用去一千三百三十元。晚間收入校薪四千七百九十三元，又膳食費退一百三十八元，連前合餘八千零八十一元。

四月

一日　土曜

上午講課兩小時。下午步行赴車站往昆明。晚間往視印友哈三病。夜雨，即宿聯大宿舍。買一鏈條，二百元。連同晚餐、車費用去三百零六元。

二日　日曜

早餐五十元。為哈三買西紅柿一斤，七十元。身體不適，溺中見血。買蘇發蒂蕞爾藥片十片，出五百元。上午與張文光往訪王晉笙，此舊日同事也，今以商業為富翁矣。在王處午餐。晚間王邀往南屏看電影。夜寓平安旅舍。本日用車錢九十元，房錢一百六十元，共用九百元。

三日 月曜

晨起便溺，膀胱似覺酸痛，買藥針兩管，四百元。晨，葛白晚墨盒來，邀往大三元早點。上午訪周枕雲醫師，診病況。午復至白晚處，以寫贈王志毅止盦字一條託其付郵，並至其寓舍觀所藏碑版。墨盒能新體詩，近復習刻印。在其寓午餐。

下午三時往迎印度友人羅易、新哈兩人，導之往古幢公園觀梵文古刻。再伴其赴雲大觀王烈及小石先生所得梵文古刻。余左半身痛楚頗劇，實不能耐，但既與之約，亦只好強打精神耳。

晚間同赴王文萱處，晚餐後，視哈三病，未遇。至李寶泉處小坐，即返平安。此旅舍實污穢不堪住，夜間警士來打妓女，為哭聲驚醒，久不成寐。本日用去五百一十元。

四日 火曜

上午赴軍醫院訪周枕雲，檢小便並注射藥針，付檢查費一百元。下午身體甚不適。薄暮訪寶泉，取回古玉璧，字帖仍放其家。夜付房錢三百一十元。

五日　水曜

晨搭汽車返呈貢回校。體極不適，眩暈欲倒。晚間服阿司匹靈兩片。

六日　木曜

收王餘、立焜、陳志忠函。終日臥室中，左半身痛。晚間服奎寧兩片。讀《印度導遊》。

七日　金曜

請農醫生診病，又服奎寧兩片。

八日　土曜

似稍佳。自一日入城，至五日返校，共用去三千四百一十三元，餘四千六百六十八元。薄暮，頭又發熱，服奎寧兩片。讀《化石》。

九日　日曜

左半身仍痛楚。下午，收到陳志忠寄來《文史》美術專號一冊，長風文藝社一函。寄秀峰、正青、倚石、休光、洛峰各一函。晚間印友新哈來談。

十日　月曜

上午略愈。寄王晉笙、石凌鶴、常曉齋各一函。

聯大遷至昆明，其中所培養之學生有兩種，一為有營商發國難財者，如曉東街同仁街一帶之專售奢侈品商店，皆是此類所為。女生貌美者，專講享受，滿身奢侈品，伴人同居跳舞，與妓女相類。又其一為清苦學生，多好坐茶肆清談，崇拜希特拉，或讀讀《紅樓夢》，如此而已。

今日病已大減，精神較佳。服奎寧三次，夜興奮不能寐。

一月來所讀有關印度書籍，有下列各種：《大唐西域記》（商務本）、《印度史》（太平洋書店本）、《大時代中之印度》（黃圖本）、《印度內幕》（改進社本）、《印度一瞥》（商務本）、《新印度》（商務本）、《Wonderful Malice》（印度本）【《好惡》】、《亞洲弱小民族剪影》（生活本）。

十一日　火曜

寄俞世堃、袁其炯兩君函。下午抄寫舊作〈春在中國的原野上〉詩稿及仲年法文譯稿。晚間薛誠之來談詩，十一時始去。今日身體甚佳。薄暮曾散步滇池濱。

十二日　水曜

上午為學生改習作。下午訪新哈及羅振英，以法文抄稿托其校正。薄暮游滇池邊，風景極佳。落日銜山之景，彷彿曾在西湖遇之。燈下抄寫〈原野〉一詩。

十三日　木曜

精神佳。下午講課兩小時。薄暮與魏荒弩遊滇池邊。至王文萱處閒談，夜深始寢。

十四日　金曜

寄潘萩航空掛號函。寄李正欽《爨寶子碑》一張。昨夜遲眠，今晨精神不佳。

一九四四年

十五日　土曜

晨起，鼻流血，精神不佳。講課兩小時。

十六日　日曜

上午赴昆明，訪宣伯超。下午赴民眾茶社參加老舍創作二十周年紀念會。到羅莘田、李廣田、高天等數十人。會費一百元。在書店買《謎史》一冊，《小說月報》第十五卷一期，以內有老舍發表其《老張的哲學》第一段也。即將此書寄與老舍，以為紀念。

晚間赴淩鶴處取回《人類學集刊》一冊。

十七日　月曜

上午赴葛白晚處，未晤。至中國航空公司定飛機票。午至王晉笙處。下午訪公樸。晚間赴南屏看《月亮下落》電影。買《世界語全程》一冊，《世界語叢談》一冊，共一百八十元。車錢六十五，戲票八十，晚餐五十，買玩具送伯超小兒三十五元。

十八日　火曜

晨赴墨盦處。買儲蓄券二十元，買普太哥百瓦一百元，買車票三十四元。回呈貢，返校。此次入城用錢九百八十五元。收汪漫鐸函。

十九日　水曜

收米貼尾數一千七百三十二元，計存五千二百八十二元。上午讀中譯本《虎皮將軍》。下午讀李慨士編《中國西部動物志》。晚間讀《西部動物志》。以航空申請書交葛白晚君。夜失眠。

二十日　木曜

讀《西部動物志》終了。得秀峰侄書，知藝專情形仍甚壞，且大權落於丁某之手，將益不堪問矣。得俞世堃書，知重慶物價飛漲，平價米每一新斗，在一月之內，已由一百四十元，售至四百元，其他可以類推。得仰光旅社王炳吾函，得知泰興騙賊，又冒余名行騙，開一空頭支票與

旅社，旅社以其稱在中央大學，不辨真偽，故通函與余。此騙賊屢犯不改，故即函其扭交警局法辦。

前在公信行寄售衣服一套，世堃云，已售出，錢被一友取去，不知是何人。取款已月餘，何以竟不來信告知。已作書告知水叔，不必再往取款矣。並函錫永詢問。

二十一日　金曜

寄秀峰、仰光旅社、水叔、錫永各函均發出。身體不佳，服奎寧三粒。晚間讀《中國回教史鑒》。學生來談話。

二十二日　土曜

頭暈。上午講課，為學生介紹托爾斯泰著作。牙痛，齗槽出膿。收印度國際大學譚雲山書[9]，約將來赴印任教。

9　譚雲山（一八九八——一九八三），佛學家、印度學家。一九三五年發起成立中印學會，一九三七年至一九七一年擔任印度國際大學中國學院院長。

二十三日　日曜

上午移居村南新舍。下午往滇海洗浴，暢快之至。晚間訪薛誠之談詩，擬請其教世界語。

二十四日　月曜

上午開始習梵文。收倚石、秀峰函。晚間，兩女生來談。

二十五日　火曜

精神頗佳。下午買筆一支，除蟲粉一包，共三十元。晚間訪薛誠之、朱傑勤，借來《印度史》一冊，英國牛津大學印。

二十六日　水曜

還朱傑勤《印度史》一冊。下午張雲川來，陪同遊滇池邊。

二十七日　木曜

收潘菽、商錫永書。下午講課兩小時。晚雨。夜腹瀉。今日上午無風，曾與印度羅易、新哈赴滇池沐浴。晚間與法文教授陳節、羅振英等談詩。學生李海霞、周坤麟、蔡汝欣等來談。

二十八日　金曜

早晨涼爽。下午作書寄法援、法寬兩侄。寄秀峰、正青、倚石、平右、家祥等函。夜雨。

二十九日　土曜　晴。

收校薪五千元，合計存洋一萬零七百八十五元。膀胱微漲。讀《印度史》。將寄國際大學譚雲山書付郵。

三十日 日曜

寄法教、法援、法寬諸侄及良伍弟函付郵。上午與墨君遊江尾村，沿湖濱散步。下午讀《印度七十四故事》，汪原放譯，與《百喻經》中各故事，殊不相同。下午葛白晚來，與荒弩等三人赴呈貢孫福熙家晚餐。餐後孫太太奏格格塔。九時，三人踏月夜歸。夜風。

五月

一日　月曜

上午與荒弩、白晚遊湖濱，曬陽光下，至午始返。下午薛誠之、羅易等來談。晚雨。讀高桑駒吉《中國文化史》。

二日　火曜

早起腰痛，赴校請農醫官看病。在圖書館借來《史記》六冊，《十九世紀文學之主潮》三冊。又《石鍾調查報告・大理喜洲訪碑記》一冊。午讀訪碑記畢，對於白夷白話，頗獲新資料。晚間收許恪士函。學生李海霞等來談。

三日 水曜

上午注射黃色素。下午讀《印度七十四故事》。陰雨。為《雲南日報》副刊撰短文一篇，寄宣伯超。下午抄詩。李生卓光來談詩。作書寄汪銘竹、張安治。薄暮與羅易散步。收常旭、曉齋書，蕭賽書。晚間印語科二年生陳融海來談，並以所著《因明學大綱》來問。

讀昨日及今日報載：壽縣敵三千餘人，廿四日起，分股犯正陽關，進擾陽湖鎮。又一股廿六日突犯潁上，至晚進抵王泊渡。廿七日續增敵千餘人，以飛機掩護作戰，於午後侵陷潁上。廿八日在西大黑廟及尹家花園，潁上西十餘里與我對峙中。侵潁上敵係由鳳台西犯。焚掠姦殺甚慘，並掠去幼童甚多，陽湖鎮已成一片焦土。故鄉淪陷，不知家中老母以下，情況如何。如由鳳台進犯，則吾鄉當為敵所經，恐難保平安也。

四日 木曜 晨，大風寒雨。

寄田壽昌及銘竹、安治函。

此間有一種鳥，較鳩為小，頭上黃毛如冠，類似鸚鵡，嘴細長而曲，兩翼毛紋，黑白相間，飛起甚美觀。啄食田圃間小蟲，飽則飛集樹上，鳴聲喞喞。三四月間，在人家屋簷下，就隙洞作

巢孵雛，一孵三四子，殊不知名。（此鳥名戴勝，言其冠如戴花勝也。土名石咕咕。商務版《鳥類圖譜》有此物。六月三日記）又一種鳥，較燕子微大，逐食飛蟲，翻飛飄忽，頗似燕子，尾亦雙翹，頭微黃色，翼淡綠色，飛起腹下顯乳紅色，鳴聲嘎嘎，亦不知是何鳥也。大概善飛小鳥，體皆瘦長，尾恒雙翹，如燕子、黑色鳴鳩，以及此鳥，皆其類也。

五日　金曜

上午為學生補習課。借來《佛遊天竺記考釋》一冊，《印度文學》一冊，《王羲之評傳》一冊。收王餘函。

讀報載桂林貪污展覽會，令人痛憤，且貪污者均得庇護，逍遙法外，國家尚有何綱紀可言。如今政府專門對待思想犯，明則逮捕，暗則謀殺。而行為犯罪者，乃置不問，上下交征利，而國危矣。可歎。

下午讀《佛遊天竺記考釋》。晚間代王文萱為印度羅易作序一篇，序云：

印度羅易博士，早年遊學歐美，研究哲學教育，著述頗富。曾任菲律賓大學及加爾各答大學教授有年，今春來昆明，就任國立東方語文專科學校教授，為諸生講印度文史各科。課餘更熱心於著作，寫成《印度社會生活》一書。胡生筠唐生天成為之譯成華文，朱

教授傑勤為之細心校閱，博士乃請序於余，余讀博士之書，於印度國家資源、農工商業、人民風俗、文學教育諸端，均各涉及，出之以平易之筆，內容復多情韻，其對於吾國青年讀者，必能引起甚大之興趣也。夫中印兩大民族，均愛崇尚和平，哲學思想復多類似，文化相互溝通，由來已久，故吾華之愛印度，與印度之愛吾華，精誠親善，植基已深，今以博士之書，贈吾青年，其足以增加兩大民族互愛之友情，將更可企而待也。余雖不文，固樂為之介紹於國人焉。

中華民國卅三年五月五日序

六日 土曜

上午講課兩小時。下午乘火車入城。訪伯超未遇。買黃色素兩盒十枚，三千四百元。買達金安藥片十三粒，六百五十元。收到美倫匯來洋三千四百元。攝一小影。赴新民處訪張雲川。夜宿靳懷禮家，為臭蟲所擾，不能成寐。

七日 日曜

上午赴昆華醫院看哈三博士病。為《雲南日報》副刊所撰〈歌德的詩〉一短稿已登出。訪宣

伯超、沈來秋、胡小石。夜宿王文萱處。天雨，空氣驟寒。

買《甘地自傳》一冊，二百元。《清史外紀》一冊，一百六十元。《四書》一冊，一百元。《翻譯問題》一冊，三十元。《回憶杜思退益夫斯基》一冊，一百元。《美學概論》一冊，二十元。《太以幕》（TIME）一冊，十元。

八日　月曜

讀《甘地自傳》。上午，赴武成路德國貝女士處拔牙齒（抗戰以後，已去第四齒矣）。途遇劉君，此十餘年前舊相識，如今已發國難財矣。至三一聖堂，將犬齒拔去。本為四百元，以系教授，減收三百五十元，以知教授窮也。

赴新民處訪雲川，暢談，多聞所未聞。桂人自主皖政，剝削之深，殺戮之慘，前所未有。最小官吏，亦娶數女為妾，殘殺青年學生，非扒心，即活埋。活理之法，令自掘坑，推入坑內，即灑石灰其上，澆水焚死。扒心亦具別法，因其嗜食人心也。岳西縣有一小村，老夫婦兩人，只有一媳，子已從軍，後廣西兵隊經過此村，三人皆扒心而死，心已為人食矣。生番之習，不圖復現於今日矣。皖北駐軍，奪民糧食，售之敵人，因是人民怨毒，常起衝突，敵人入侵之速，即由於此。故鄉淪於水深火熱之中，家人不知今竟如何矣。

赴中央行訪蔣峻齋。返翠湖。晚間沈來秋、胡小石本約往聽鼓，因劉志口約請赴宴陳納德晚

會，六時遂赴後新街街沈某住宅。到軍官及銀行界人頗眾，酒饌之豐，每席一兩萬金。主者為劉志口，余與陳納德、劉德口、杜立明等同一席，女人多妖媚盛裝，將軍豪飲，客多來自溫泉，非來自戰場也。餐後跳舞，十二時始散。夜乘杜立明車返翠湖。余不跳舞，亦久不入歡場，特欲一窺昆明奢侈淫靡內幕耳。

九日　火曜　晨雨，氣寒。

上午未出門。下午訪沈來秋、陳廩。至雲大圖書館借閱書。借《Mdian Antiquty》，《Granset:Historie de L'extreme orient》，《History of the Art of Writing Cmason》等書。在館中半日。晚間應中法大學法國文學系會之邀，演講中國現代詩，約兩小時餘，聽眾聯大中法兩校學生頗多。講畢與會眾討論，返翠湖已十時。睡前讀《甘地自傳》。

十日　水曜　晴。

上午赴南菁學校訪周定一、韓德馨兩舊生，皆在南菁任教師。南菁為龍雲新建，校舍五千餘萬元，軍人能興教育，亦可嘉也。定一伴同遊蓮花池陳圓圓投水處及英人小花園，與談綏英在聯大時浪漫故事頗多。德馨研究地質古生物，贈我珊瑚化石一，腕足類化石一，皆中藥所謂石燕

也。周邀同往午餐，餐後飲茶一小時始別。訪晉笙未晤。赴南屏觀《Blood and Sand》一片。此劇根據西班牙名小說家伊本涅茲小說攝成，伊曾獲諾貝爾獎金，並為西班牙革命志士。此片痛斥社會罪惡，意義甚佳。散後赴小桃園小餐。返翠湖過沈來秋處小坐，以小石先生所書〈賦董蓮枝唱夜雨淋鈴〉詩交之。並散步湖心橋上，倦始歸寢。買《悲多芬傳》一冊，五十元。

十一日　木曜

晨訪陳夢家，未得其住所。訪羅莘田、姚崇吾兩教授，與姚談一小時。姚云印度羅易甚淺薄，在聯大演講頗不受歡迎。余以〈西域琵琶東漸考〉一文交之，因史學會刊由其集稿也。姚云 Lanfer B.《Sino Jranies》一書，惜無人譯出。與中波文化研究，頗為有助。訪公樸，其人極不誠懇，與談《學術雜誌》出版事，三數語即別。訪雲川暢談。遇辛毅、志超。午雲川邀小餐，餐後訪葛墨盦。買《旅行雜誌》一冊。至近日樓乘汽車，返呈貢。至語專已六時。連日在城，倦甚。

十二日　金曜

補寫一週日記。此次入城六日，買藥醫病四千四百元，買書一千一百六十元，共十一冊。昨晨買《日英辭典》一冊，四百三十元，共用去七千二百七十五元，餘存六千九百一十元。午出菜

錢二百元。下午大雨。

十三日　土曜

講課兩小時。晚間作詩兩首，紀董蓮枝唱劍閣聞鈴事：

不見秦淮見董娘，碧雞坊外月如霜。
西南漂泊同為客，此夕聞歌亦斷腸。

何堪夜雨更聞鈴，寫出愁人無限情。
我亦郎當困蜀道，感君弦語細叮嚀。

為朱傑勤改詩十首。夜讀《甘地自傳》。

十四日　日曜

上午訪朱傑勤，借來《法顯傳考證》一冊。訪張堯年，頗暢談。下午收藝專轉來信件十餘

一九四四年

通，內黃漪園信云，綏英盜彼鑽戒事，彼已覓得確鑿證據，若果如此，則此女品格墮落，已不堪問。甚哉奢侈虛榮自害人也。

十五日　月曜

上午頭眩。寄黃漪園函。下午讀Sir George Dunbar. Bt.《印度史》。三時赴滇池沐浴。五時半進餐。燈下書字數條。作詩兩絕贈孫多蘭、劉師尚：

寶馬香車聚綺筵，人間天上兩團圓，
英雄淑女常相愛，佳偶雙成已十年。

生來才調誇織錦，收復河山賴運籌。
江左清芬炎漢業，百年合好是孫劉。

十六日　火曜

上午寄秀峰、逢槃、錫永等函，寄玉清《美學概論》一冊。下午風雨。晚餐後，與同事等

閒談目前種種貪污情事，頗有離奇出人意表者。夜黑泥濘，摸索歸室。夜讀《甘地自傳》完畢始寢。

十七日　水曜　晴，陰雲仍鬱結。

兩三日來，上午輒頭昏，左半身不適，有似雷馬蒂斯，又無醫生治療，後當早寢。昨晚談盛升頤操縱舞弊花鈔事，江東偽設稅收局九閱月事，槍斃林嗣良事，姚安縣長被槍斃事，均與政府要人通同為非，合股分贓。又如大理苛捐雜稅情形，滇西種鴉片情形，均聞所未聞。所謂上下交征利，而國危矣。可為太息。

上午寄水叔函，附《南風》一張。借來《中西文化交通史譯粹》一冊。下午訪農醫生診病，未遇。至呈貢，買糖一陀，三十元。鹽，十五元。乾草一根，二十元。小黃瓜兩個，五元。至孫福熙家，坐小時即歸。寄王餘函。晚間讀《印度史》。

十八日　木曜　晴。

上午頭眩。下午講玄奘傳終了。傍晚讀《佛國記》。燈下書字數條。

十九日　金曜　上午微雨。

讀《法顯傳》終了。還朱傑勤《法顯傳》及《印度史》。寄徐幸生、詹開龍、葛墨盦、孫多蘭函。體疲困無力，左半身痛。講課兩小時。

二十日　土曜

上午講課兩小時。天雨。左半身痛。

二十一日　日曜

上午赴呈貢，乘公共汽車入昆明。遇華世英女士，與之同往參加留日同學會。晚間至王文萱處。夜寓宣伯超家。車錢一百二十元。午與華同餐一百四十五元。

二十二日　月曜

腰痛，左半身痛。晨買《翻譯問題》一冊，三十元。赴天祥中學演講，車錢六十。校長鄧衍

林，亦好考古。至昆華醫院驗血，結果為貧血症，血色素百分之七十。赴大光明觀《蘇彝士運河》一片，價五十八元。晚餐二百元。大雨滂沱，買傘一把，二百五十元。

二十三日　火曜

早餐七十五元。晨訪張雲川，病嘔。訪小石先生，病熱。途遇魯冀參，亦病。近日昆明患病者甚多。為小石先生請醫生王蘇宇診療。王好蓄狗，近日自名曰狗王，並刻一小印云。遊舊書肆，買舊書《中國科學》美術雜誌一冊，一百元。午餐一百元。赴文工社舊書鋪，見有羅曼羅蘭著《悲多芬傳》一冊及魯迅譯《小約翰》一冊，頗欲得之，錢不足而止。好書，無力買書，可為一歎。晚間至沈來秋、王文萱處。

二十四日　水曜　晴。

買筆兩支，八十元。買紙本二冊，一百元。候車返呈貢，此間公共汽車辦理至為腐敗，毫無秩序。候車兩班，均未能乘坐，改乘火車。下午一時啟行。車錢八十四元。食物麵包四個，八十元。下午三時返校。

二十五日　木曜　晴。

收志忠、水叔、墨盒函。補寫日記。收立焜函。腰痛。讀《清史外紀》終了。買豬肝半斤，一百一十元。雞蛋五個，五十元。

二十六日　金曜

上午注射黃色素。晚間讀劉錫蕃《嶺表紀蠻》及《黃荒小紀》終了。

二十七日　土曜

上午開教務會議。下午寄宗白華先生及宣伯超函。晚雨。燈下讀《回憶陀思妥夫斯基》，此係其夫人所述，陀氏窮困一生，得妻助不少。其成就甚大，作品中寫被侮辱與被損害階級，深刻獨到。十九世紀俄國作家中，余愛讀托爾斯太、屠格涅夫、杜思退益夫斯基及其前期之戈哥里諸人，好柴霍甫及奧斯托洛夫斯基之作品，雖亦喜讀，但無對於以上諸人喜愛之深。寢中讀羅曼羅蘭著《悲多芬傳》。

二十八日　日曜　陰。

以《翻譯問題》小書贈薛誠之。收法廉、秀峰、晏明函及匯來稿費一百六十元。又藝專薪二千元。收敦煌研究所設計委員聘書。教部退還醫藥費請求書一份。

二十九日　月曜　晴。

赴呈貢寄志忠、實甫、恪士、之佛、法廉、秀峰等人函。赴龍醫生處注射一針。乘汽車入昆明，一百廿元。至護國路下車，擦鞋二十元。過小桃園進餐一百三十元。過青雲街書店買《狂言十番》一冊，一百八十元。《中西交通史》一冊，七十元。《狂言十番》，余最愛此書，今復以重價得之。晚間至文明街買《現代中文世界語辭典》一冊，四百元。羅曼羅蘭著《甘地》一冊，五十元。夜宿翠湖北路十一號。

三十日　火曜

上午買西紅柿和燒餅六十五元，包子三十元。訪小石先生，談良久。見于右任《離渝·浣紗

溪》小詞。小石先生謂其「哭泣如婦人」，信然。買《世界語初級文法》一冊，三十元。下午開東方語專校款稽核委員會。散後沈來秋邀赴南屏街三合店晚餐。餐後看電影《拿破倫情史》，一百廿元。夜歸過文明街買《尼赫魯傳》一冊，《Time》一冊，共二十元。

三十一日　水曜

早餐八十元。訪周新民[10]。乘汽車返呈貢，一百二十元。買肥皂兩塊，五十元。下午赴滇池入浴。買黃瓜二斤，三十元。為師天僕買《漢英字典》，即交與之。夜讀《狂言十番》。

10　周新民（一八九六——一九七九），安徽廬江人。長期從事統一戰線工作。

六月

一日　木曜　晨微雨，晴。

夜失眠，精神不佳，頭目昏眩，肢體酸楚。讀羅曼羅蘭《甘地傳》。收校薪五千五百七十八元，合存一萬零八百零四元。今日百物騰貴，萬元僅抵戰前十元而已。交伙食團膳費二千元，又米二斗。薄暮洗衣。晚間，學生葉清平來談。寢中讀江紹原譯《英國謠俗與謠俗學》。夜失眠。收王家祥函。

二日　金曜

上午頭眩。買雞蛋十個，一百一十元。又胡桃肉三兩，三十元。讀向達著《中西交通史》。借圖書館書籍還清。下午收王餘、鄭克基函。赴呈貢農醫生處注射。買肉餅一斤，一百八十元。理髮五十元。夜讀《中西交通史》畢。

三日　土曜　陰。

下午讀《甘地傳》終了。晚間讀《世界語文法》。月下捕螢二十餘頭，裝置一小瓶中。燭滅可以照見書箋，古人囊螢讀書，即此是也。幼時嘗捕螢，裝入蔥葉中，閃閃發綠光，今此童心未減。

四日　日曜　晴。

左半身不適。擬撰文未成。

五日　月曜

上午寄綏英函。此女沉迷於紛華靡麗之中，品行墮落，不知伊於胡底。近又聞其盜人戒指，不知確否。因致書冀其覺悟。下午身體較舒適。晚間訪農醫生。

六日　火曜

上午赴呈貢農醫生處打針。下午失眠不適。夜發寒熱，如瘧。夢見亡友方瑋德。

七日　水曜

服奎寧兩粒。頭昏腰酸，終日臥床休息。下午閱《西南邊疆》雜誌六冊。晚間讀報載歐洲第二戰場，自法國海岸登陸，羅馬已為盟軍佔領。蘇聯東線，亦將發動攻勢，希魔不難短期成擒，甚為興奮。談話至十時半始寢。惟國內政局日非，內政、外交、軍事、經濟，均成不可收拾之勢，有心人怒焉憂之也。

八日　木曜　陰。

頭昏略減，腰疼。下午講課兩小時。晚間服奎寧。

九日　金曜　陰。

頭不昏眩，殆為奎寧之功。講課兩小時。寄方令孺、王久餘函。下午閱《西南邊疆》雜誌。服奎寧。

一九四四年

十日　土曜　陰。

講課兩小時。晚間服奎寧。

十一日　日曜　晴。

前報載四月廿四日中央地質調查所兼古生物研究室主任許德佑，技正陳康，練習員馬以思，在黔西普安至晴隆縣途中，遇盜被害。馬以思女士並被匪輪姦而後戕之，所採岩石標本，全部遺失。馬女士為中央大學地質系畢業最優學生，幼年學於哈爾濱，能通英俄德法等六國文字，為國內最有希望之青年學者，今如此慘死，殊令人髮指。地方封疆大吏，對於人民只知搜刮虐待，不加教育，故積憤成匪。彼高坐堂皇者，實殺人之主犯也。許陳馬等與之何仇，而必索其性命！匪野蠻誠可恨。許等非官吏，而為官吏之贖罪羊，亦可傷矣。

今日，舍中貓死，此貓甚馴，病一日即死，不知何病。校中出納王保祥，以臉腫病死，亦不過三四日。人之生命，如此脆弱，思之倍增感傷。夜鼠子擾攘，人盡驚起。

十二日　月曜　晴。

昨晚讀《書道論集》。進晨起頗遲，頭眩。下午，寫〈在滇池邊〉散文一篇，約二千字。

十三日　火曜　大雨。

上午抄寫〈在滇池邊〉一稿。下午作書寄晏明、黃立焜。此兩人皆好為新詩，以吾為師者。為葛白晚改舊詩兩首。晚間，雨止。王保祥生時，教我數目字十個。王為苗人，此兩種不同之苗語也。一為昭通苗人語，二為貴州苗人語，大致相同，記之如下：

一	一	一
二	阿	奥
三	子	比
四	葛勞	不樓
五	播歐	墜
六	高樓	周
七	香	香
八	依	倚
九	假	甲
十	高	勾

一九四四年

十四日　水曜　晴雨不定。

下午譯《多桑蒙古史》忽必烈侵略雲南交趾一段。上午身體精神不佳，下午較好。

十五日　木曜　曇天。

插秧天氣半陰晴，正農人煩忙時也。上午在圖書館閱《Handbook to the ethnographical》。下午晴朗，乘火車入城，至泰和街舊雜誌鋪，買法文《L'Wustration》兩冊，一油畫沙龍專號，一盧福耳美術館號，價二百元。買英文《Post》日本專號一冊，五十元。至宣伯超家。夜宿雲南日報館。車費餐費一百零四元。報七元。收入稿費二百元。

十六日　金曜

上午訪周新民。下午看電影《野風》，不佳。黑票賣八十元。晚餐九十元。買《群眾》一冊，十四元。除蟲藥一包，二十元。買錫盆一個，三百元。《活用英文會話》一冊，八十元。夜宿雲南日報館。

十七日　土曜

上午訪沈來秋，未遇。過青雲街閱舊書。在佛書社買《沈寐叟年譜》一冊，五十元。至南菁訪定一、德馨。過聯大，至文林街文工社，買《十日談選》一冊，五十元。《聖經之文學研究》一冊，二百元。晚間再訪來秋，渠贈《東方雜誌》一冊，借《基督教與文學》一冊。買《歐洲大陸小說集》一冊，十元。夜宿翠湖北路。兩餐一百七十元。

十八日　日曜

下午，遊圓通公園。訪公樸。夜宿翠湖北路。

十九日　月曜

上午與伯超訪洛峰、叔黃先生。過中國旅行社訪墨盦。借《滇繹》一冊。乘下午一時車返呈貢。午餐六十五【元】，桃七個，二十二元。下車步行，途中皮包落入水中，請人取出，二十

元。背負書物數十斤，不甚覺疲，身體似已愈矣。返語專，收陳之佛、許恪士、常秀峰、汪綏英各函。綏英函云，已嫁一任姓商人，將往美國云。薄暮，第五軍兵士與村人開槍射擊。

二十日　火曜

上午考課。下午返滇池沐浴。張君告我王之許多貪污故事，教育人員如此，可為一歎。晚間與魏荒弩閒話。又知不少故事，教育界中，亦男盜女娼，如何如何。

二十一日　水曜

作書寄綏英。下午讀斯坦因《羅布沙漠考察記》（《新中華》二卷五期），《馬克斯論印度》（《群眾》九卷十【期】），《從經濟人到國防人》（《東方雜誌》四十卷五【期】）。中夜醒來，思印《蒙古調》一小冊，作一序文。

二十二日　木曜　上午雨。

東方語專第一屆畢業。下午聚餐。

二十三日　金曜

閱國文試卷。下午大雨。

二十四日　土曜

晨，開畢業生成績審議會。下午收校薪七千元。入城，車錢一百五十元。補鞋七十五元。共晚餐一百十元。買書二冊，《春秋日食集證》，四十元。《高加索的囚人》，八十元。共四百五十五元。晚間大雨。寓翠湖北路。

二十五日　日曜

早餐三十元。下午參加詩人節集會紀念屈原，以今日為舊曆端陽也。到昆明文藝界數十人，並議組織文協。五時始散。學術界歡迎美國副總統華來士，未及參加。晚間與文光、公樸、趙漚等閒話。寓中法大學陳倉亞處。共用一百三十元。

二十六日　月曜

上午訪魯冀三，同早餐。赴李寶泉處，在其家午餐。下午同訪黃君璧。晚間至南屏街，給乞人十元，擦皮鞋三十元。買英文袖珍《印度指南》一冊，四十元。買儲金券二十元。買琥珀小印一百五十元。晚餐七十元。共三百二十元。夜寓倉亞處。

二十七日　火曜

早餐六十元。買書《外國民歌譯》一冊，《達爾文傳及其學說》【一冊】，共一百五十元。針鈕十二元。十時至宣伯超家，伯超昨日約往餐，煨雞並治鶴慶火腿，味頗美。午訪沈來秋。下午同訪小石先生。晚間至文萱處，餐後返青雲街中法大學宿舍。夜出遊舊書肆。小雨。買桃三個，六元。

二十八日　水曜

晨至新民處，談良久。至南屏進餐八十元。至青年會辛志超處。赴泰和街車站，乘汽車歸。

票一百五十元。至呈貢下車。午餐飲酒，一百九十元。買桃十個，二十元。返校。在城共用一千五百一十三元，餘款一萬一千三百〇二元。

二十九日　木曜　陰。

上午，譯「紅都拉斯馬耶考古緣起」一段。腰痛，神倦，將半月矣。工作遂難耐久。下午，與翁同文赴後村魚子浦買菌一百二十元。菌有黃癲頭、見水青、牛肝菌、青頭菌各種，以黃癲頭為佳。滇中所產雞宗菌頗馳名，曾食乾者，聞鮮者更佳也。讀《滇繹》。修改紀念屈原一詩。夜作〈蒙古調序〉。失眠。

三十日　金曜　陰雨。

精神不佳，腰痛。讀《基督教與文學》。下午，借魏荒弩《黃薔薇》一冊，一氣讀畢，不忍釋手。此書匈牙利育珂摩耳作，周作人譯，原作譯作，均臻上乘。歐人作品，吾最愛者兩人，一法人梅里美，一匈牙利人育珂摩耳也。此書吾原有之，戰時送往故鄉，不知尚存否。曾讀數過，毫不厭倦也。夜與魏、翁等閒談。十時後始寢。夜雨。服奎寧。

七月

一日　土曜　晨，大雨。

續作〈蒙古調序〉。腹中不好，不思飲食。晚間撰寫〈蒙古調序〉。夜雨。服奎寧。

二日　日曜　夜雨晨猶未止。

腹瀉。撰寫〈蒙古調序〉。晨餐午餐俱為少進。下午得好睡。起，洗衣。晚間與張克年談話過久，頭昏，通宵不能成寐。

三日　月曜　晴。

頭眩，精神極困頓。作書寄潘菽。收校薪四千元。下午與師天僕、朱傑勤進城，乘火車極擁擠困難。至上海銀行存款八千元。至葛墨盦處。至周新民處。至王文萱處晚餐，彼招待吳俊升，邀往作陪。夜宿雲南日報館宣伯超處。用五十元。

四日　火曜

早餐八十五元。買《民約論》一冊，五十元。《華英字典》四十元。愛因斯坦《我的世界觀》，一百三十元。午餐八十元。晚間至芮沐處。至林文錚處。給一病乞十七元。午與汪茂祖論國文教學法。夜宿中法大學教員宿舍陳稟處。計用四〇二元。

五日　水曜

早餐六十五元。至周新民處。買《遠東政治經濟圖說》五十元。《新舊約》一百四十元。修鞋一百八十元，買肉桂二十元，午餐四十五元。至公樸處，談一小時。買桃五元，粥一碗四十五

元。晚餐二十五元，買宋代古幢照片兩張四十元。買拖鞋三百五十元，計共買物七八〇元，進食一八五元，合九六五元。

六日　木曜

早餐六十五元，桃十元，野楊梅五元，飲水五元。至新民處。訪褚慧僧先生，已七十二歲矣。午餐四十五元。晚餐六十五元，合一九五元。

七日　金曜

早餐六十五元，修理舊衣二五〇元，買《恩格斯傳》二十五元。買《群眾》十五元。買報二十元。晚間至公樸處。午餐一一〇元，合四八五元。

八日　土曜

早餐六十五元，桃十五元，午餐六十五元，晚餐一一〇元，買《小說月報》「世界文學專

號」二冊一百元，《學術雜誌》二十元。赴惠滇醫院診病五八五元，送病兵五元。至沈來秋處閒話。合計九六五元。

九日　日曜

早餐六十五元，午餐五十元。下午赴文廟開文協座談會，並推定籌備大會幹事。散後與楊東明、呂劍等人至宣伯超處晚餐。晚間看民眾劇團話劇。夜魯冀三來，約明日晚間看電影。連日陰晴不定，腰骨酸楚，盧麻提司病復發矣。

十日　月曜

上午至新民處，作〈「七・七」七週年感懷〉七律一首，次褚慧僧先生韻，即交其轉送褚先生。下午赴護國路，取錢兩千。天大雨。晤辛漢文於途。訪由稚吾，談楊柳楊登廷之為人，已做貪官污吏，腰纏萬金矣。舊日同學中，如此者想更有人也。九時與魯太太及彭蘭女士觀保羅茂尼所作《拂曉進攻》一片。共四百六十五元。

十一日　火曜

午前乘火車返呈貢。下午步行歸斗南村，舉步爲艱，與魏荒弩同陣，尚不寂寞。車票四十四元。

十二日　水曜

付一百五十元買雞蛋。下午讀《舊約・創世紀》。夜讀《基督與文學》終了。

十三日　木曜

付買肥皂五十元。撰〈紀念聶耳〉一詩。

十四日　金曜　晴。

上午將〈紀念聶耳〉詩帶交《掃蕩報》呂劍。晚餐後與魏荒弩同訪孫福熙。歸途買桃五個，二十元。

十五日　土曜　晴。

早晨洗衣。下午訪張堯年，有本校職員四人，與之打牌。教育界如此，更何足道。晚間訪葛毅卿，談至十時。收校薪一千零五元。

十六日　日曜

上午包白痕等來。下午撰〈蒙古調序〉。晚餐赴滇池沐浴。

十七日　月曜

上午撰〈蒙古調序〉。下午收《文化先鋒》一份，陳志忠函一件。

十八日　火曜

上午由呈貢乘車至昆明，一百五十元。下午遇一病兵，云患病已四月，今晨被其排長逐出營

外，令其死於道路。言時泣下不止。彼因患病，耳已聾，與之語亦不了了。自云為四川人，住太平場，萬水千山，何能達到。此病瘦如人蠟，坐視其死，亦無法救之。因給以三十元，並為寫一介紹片，令其赴陸軍醫院醫治。往晤墨盦，並進午餐。心念病兵不知道路，恐亦不能往治療。再轉往視之，已不見矣。至新民處，伯超處。夜寓雲南日報館。共用二百六十一元。

十九日　水曜

早餐一百元，午餐六十元，晚餐七十三元。買報十元，買《聯共黨史》一冊，一百五十元。《殺豔》一冊，三十元。《珊拿的邪教徒》一冊，五十元。晚間買《Life》一冊，七十元。晤羅隆基[11]、魯冀參。共用五八三元。

二十日　木曜

早餐六十五元。買琥珀小印一方，三百元。赴王晉笙家，晤辛漢文等。下午與辛漢文同赴文藝座談會。收稿費四百元。晚間訪聞一多，頗暢談。晚餐九十二元，買茶買報十元。給乞人二

11 羅隆基（一八九八——一九六五），字努生。江西安福人。抗戰期間任國民參議會參政員，一九四一年參加組織中國民主政團同盟（後改稱中國民主同盟），一九四四年任《民主週刊》社長兼編委。

元。買琥珀珠一個十元，買黃桃十元，寶珠梨五十元，送小石先生。買蚊香一百七十元，共用七百〇四元。

二十一日 金曜

午餐六十元，晚餐八十元。晚間訪聯大彭蘭女士。此女性頗沉靜，能詩畫，為聯大女生中不可多得者。一中學生來向彭借錢，彭適乏款，因轉與五百元。夜訪小石先生及魯冀參。今日用去六百四十元。

二十二日 土曜

早晨約沈來秋、陳廩同往吃牛奶，一百八十元。買黃桃兩個，甚巨，二十五元。《群眾》一期十五元。買《唐六典》一部六本，嘉慶時刻本，六百五十元。買《地質學》一冊五十元，《表》一冊，二十元。十行紙本八十頁，一百廿元。平胃散一包十元。晚餐一百廿元，桃十元。赴銀行取款一千元，共用去一千二百元。

二十三日　日曜

早餐八十元，買珍珠磨玉散一包四十元，冰片十元，紅粉丹八十元。此三種混合，云治痔瘡甚靈，將一試之。至泰和街車站買票至呈貢，一百五十元。呈貢下車，步行，遇大雨，衣物皆沾濕。用去三百六十元。此次入城六日，共計用去三千七百四十八元，內買書八種十三冊，一千○三十五元。買藥物一千○四十元，借出五百元，來回車費三百元。

二十四日　月曜　雨。

上午訪葛毅卿，談良久，借來《麼些文單字調查》一冊。內有虹字作 形，即兩頭龍。郭沫若《古代銘刻彙考》謂古玉佩作兩頭形者，即古之霓字，字亦作蜺，古代傳說謂雌者為霓，雄者為虹。霓作白色，兩首垂而下飲。詩云蝃蝀在東，莫之敢指。蝃蝀亦虹霓。至今俗謂指則手生疔瘡，亦此意也。麼些文中此字象形，正與吾民傳說相合。又其子丑寅卯辰巳午未申西戌亥等字，繪十二生肖之首部，亦與吾俗相同也。古傳說又謂虹為神驢下飲，英語稱為雨中之弓，印度語為天神之弓。

終日頭眩。下午午睡時，薛誠之來談。失眠，遂頭眩至暮始愈，亦不能作事，讀書撰文，均

感不快。晚間昏燈，又復不能工作，如何如何。

二十五日　火曜　晴朗。

身體舒暢，惟不能撰述，無聊空過。洗衣三件，洗鞋一雙。閱《群眾》論文兩篇。

撰〈擁護國父遺教聯蘇〉論文。

二十六日　水曜　晴雨無常。

二十七日　木曜　晴雨不定，下午放晴。

作書寄超士等。燈下蚊蟲吸血，擾人不能做事，擁衾讀《滇繹》。夜得好睡。

一九四四年

二十八日　金曜　晴雨無恒。

洗衣。讀袁嘉穀《滇繹》云：滇中古刻，以漢孟孝琚碑為首，次晉爨寶子碑、爨龍顏碑（在陸涼）、唐王仁求碑（在安寧）、德化碑（一名蒙國大昭碑，在太和城外）。又昭通府豆沙關山路之左，有摩崖數行，乃唐貞元十年置驛通道時所刻，河東袁滋書，文先左而後右，唐隸書，惟袁滋題三字篆書。通鑑大中十二年初韋皋開清溪道，以通群蠻使，疑即此道也。

東方語專同事林光燦來談云：緬甸最古之國為柏甘Pagan王朝，今遺方形石刻頗多，其一面刻巴利文，一面刻梵文，一面刻古緬甸文，一面刻德蘭文，考其時已二千年。有《Pagan Inseription》一書，輯錄其文，為習緬甸古史古文者所必習。研究緬甸古史者，以Prof G. H. luce Prof Pc Maung Tm A. M. D. liff兩人合著之《Glass Palace Chronicle》為最著。林卒業於仰光大學哲學系，通英文緬文，並習巴利文。

二十九日　土曜

上午赴火車站乘車赴昆明，四十五元，買報十元，買寶珠梨十個，三十五元，補鞋八十元，午餐一百七十元。

訪周新民、彭蘭、胡小石、魯冀叄。夜宿陳廩處。晚間晤舊生余宗猛，飲牛奶一杯。

三十日 日曜

早餐八十五元。訪彭蘭三次，均外出未遇。訪張光年、李鬍子（在昆明時呼公樸為李鬍子——作者眉批）。買《日本幕府時代之外交》一冊，五十元。《馬太福音阿拉伯語官話對照本》，五十元。至靳懷禮家晚餐。

三十一日 月曜

早餐七十元。買《茨岡》一冊，瞿秋白譯普希金詩，偶於路旁得之，價二十元。赴王晉笙家，以舊藏褚遂良《倪寬贊》託其售賣。下午與晉笙、蔡文琪女士同赴三公里大鵬劇社。晚間回昆明，車費四十元。請孫福熙太太小女看《幻想曲》及晚餐，用六百元。晚間大雨。晤舊生方侃，冒雨同步歸。

八月

一日 火曜

早餐七十元。上午至文萱家，凌鶴家。在王家午餐。下午訪彭蘭。薄暮遇舊同學封景孚，邀往晚餐，餐後返法大宿舍，候彭蘭不至，因其約晚間來也。理髮一百元，梨桃廿五元。

二日 水曜

早餐七十元。赴南菁訪德馨不遇。乘馬車至西站，至金碧路訪看東寺塔，此系元人所建，清代重建。至狀元樓乘車赴三公里，午餐一百廿元。至大鵬劇社訪陳圓圓墓未見，採得紫芝一莖。聞圓圓真墓，葬歸化寺後，為一尼姑墓，蓮花池畔其假墓也。晚餐後與晉笙、漢文返昆明，遊文明街，訪伯超未遇。歸法大宿舍。買石榴三個，七十元。飲茶二十元。

三日　木曜

早餐七十元。至伯超家小坐，伯超將歸鶴慶任師範學校校長，兼縣中校長。至葛白晚處。補鞋五十元。午餐八十元。車票四十五元。車中擁擠不堪。返呈貢站下車。買黃桃五個，三十元。飲水十元。步返斗南村。痔瘡復發。

四日　金曜　兩日來極晴朗，無風無雲。

收薪金七千五百元，將上月管理伙食賬目結算清楚，餘千元，辦菜肴飽吃一頓。夜與朱傑勤遊滇池，月明如畫，淺稻沾露，行時影映其上，頂上見圓光。今日洗西裝及襯衫。為包白痕選詩。

五日　土曜

昨夜遊滇池，境界景色甚佳，作詩一首：

一九四四年

月白天空明，渺與湖相接。湖亦靜如睡，岸柳倦倚側。
疏星淡以遠，野雲散復滅。諸鳥投林宿，村漁泊舟歇。
斯時正炎夏，此間無暑熱。與君良夜遊，相顧真清絕。
何殊在瓊宇，肺腑融冰雪。湖大山更遠，極目籠初靄。
露重濕吾影，圓光生頂額。冷然得至樂，焉用遁禪悅。
湖既無聲息，宵深休饒舌。與君且歸去，有語來朝說。

又三公里歸化寺後訪陳圓圓墓，得紫芝一莖，成一絕云：

圓圓老作優婆塞，孤塚寂寥世未知。
躑躅斜陽認碑碣，荒山一客採靈芝。

六日　日曜

上午為尚俠、懷禮作字各一條。晚間至孫福熙家小坐。與魏荒弩君暗路歸寓。

七日　月曜

上午赴昆明，車票一百五十元。至上海銀行存款七千元。過葛白晚處。過尚俠處，以字條贈之，在其家午餐。訪文萱，文萱訴重慶滿街拉兵役，及擁擠購買黃金情形，皆極可痛心。文萱以貪污撤職，反得高位，亦社會制度之惡劣也。購買《文史雜誌》兩冊，三十三元。夜宿伯超處。

晚間在李寶泉處進餐，並借《馬哥博羅遊記》一冊。

八日　火曜

上午訪文光。下午至晉笙處，候之至暮。章泯新從重慶來，得暢談。晚間以《模範軍人》一冊，交辛漢文，以中有蒙古服飾圖樣，可為演《孔雀膽》所本也。晚間參加凌鶴招宴，在東月樓，飲酒後以室中人客喧雜，甚氣悶，加以昨夜失眠，今日又痔發，多量出血，遂不能支，便將昏厥，請朱江君扶出入廁，又下血，精神漸好。此為數年來所未經者。雇車至晉笙處，夜早休息。

早餐七十五元。訪小石師及姜亮夫，姜贈《雲大學報》一冊。午餐八十元。車錢一百元。

九日　水曜

下午乘車至馬市口，五十元。買梨二十元。看印度電影六十元。至新民處，《真報》第五期稿一篇已登出。晚間寓雲南日報館。晚餐七十元。買《聖地與敘利亞》一冊，一百五十元。

十日　木曜

早餐九十元，買粉紅丹及冰片，六十元。訪文光。買《談虎集》一冊，一百五十元。買《中國現代詩選》一冊，二百元。買《蘇俄之東方經濟政策》，三十五元。過白晚處，借《南詔野史》一部，《滇繹》一部，《昆明縣誌》一部。午餐七十元。買孔雀石一塊，四十元。車票一百五十元。返呈貢。買梨十五元。返校。

十一日　金曜

連日早晨便血，頭暈神疲。收米尾三千二百元。重慶寄來醫藥費一千七百元。作書寄曉南、可染。收到芝岡、秀峰等函。又韋立自上海印書館轉來一函，係由泰興恒泰和久記號常小蝶寄與重慶新生路新生村廿八號者，又係一騙竊之函也。

十二日　土曜

讀《聖地與敘利亞》，以精神不佳，上午頭目昏眩，未能寫作。下午赴呈貢，寄可染、曉南、魏孟克各函。買郵票五十元，買桃十五元，花五元。付伙食五百元。夜早眠。

十三日　日曜　晴朗。連日空氣頗寒。

上午讀《聖地與敘利亞》。書字兩條。下午與魏荒弩等赴跑馬山觀農人跑馬。距此可七八里，山上有馬王廟，山下人馬麇集，昆明城中多有來觀者。歸途腳髁走破，赤足行數里。晚間觀農人搖火把，此日為雲南農人快樂紀念日，一年一度，日間跑馬（只聯鄉誼，並無比賽意），晚間搖火把，其習俗當甚早也。

十四日　月曜

赴呈貢寄信，並訪孫福熙君。下午入滇池游泳。晚間抄詩一冊。

一九四四年

十五日　火曜　連日晴朗。雨季已過。

下午入城，至昆中訪聞一多，以《春與原野》詩集送與一閱。又以《中國現代詩選》一冊，贈與參考。因聞一多現正選譯中國新詩也。晚間訪汪懋祖，未遇。夜宿雲南日報館。

十六日　水曜

上午赴師範學院，訪汪懋祖，汪新任東方語專校長，暢談久之。汪有女安琪頗可愛，相與往午餐。下午看電影。晚間買《一個丑角所見的世界》，一百元。頭眩。

十七日　木曜

上午，由泰和街搭車至呈貢。下車，過孫福熙家，即返斗南村。

十八日　金曜

語專校主管人新舊交替。下午代接收宗卷。晚餐時有陳姓學生來強索學分，失去理性，使人

甚為氣憤。夜失眠。

十九日 土曜

上午，陳生來謝罪，以理喻之。下午頭眩，口味不佳。

二十日 日曜

收銘竹來函。撰〈蒙古調序〉。

二十一日 月曜

收彭蘭、陳行素函。撰〈蒙古調序〉，精神不佳。

二十二日 火曜

寄法教、芝岡函。撰〈蒙古調序〉。

一九四四年

二十三日　水曜

收陳融海函。

二十四日　木曜

收曉南函。報載魯彥二十一日病逝桂林。吾輩中又少一個。自抗戰以來，作者亦貧病死者不絕。二十八年桐華亦死於桂林也。

譯喬易斯詩一首，夏芝詩一首。

二十五日　金曜

上午，精神不佳。繼續撰寫五小時。夜寫〈蒙古調序〉畢始寢。報載巴黎已解放。

二十六日　土曜　連日又雨

抄寫《蒙古調》。

二十七日　日曜

上午抄《蒙古調》。下午與范君訪龍醫生。赴呈貢登汽車至昆明。夜宿雲南日報館。買《雲南鄉村戲劇史》一冊，《滇西經濟地理》一冊，二百四十元。晚餐二百元。買梨三十元。買蚊煙四十元。

二十八日　月曜

早餐七十五元，梨二十元。收醫藥補助費二千三百元。匯與曉南五百元，匯費九元。下午訪葛白晚，計劃印文藝小叢書式樣。買福建官堆紙加重料三盒，即用以印書。又買一張，二十元。給乞人五元。夜宿翁同文處。

二十九日　火曜

晨，至汪懋祖先生處，與李仲三、孫福熙同至護國路，赴中央儲蓄會訪王君託購飛機票，擬

下月赴渝。下午至黃家莊一號約李仲三，主人李繼元，中大同學也，原習體育，今改營工商，擁資千萬矣。夜宿其家。

三十日　水曜

上午為吳蘊瑞作字一條，題畫雞一張。作一絕句：

老雞呼雛過花蔭，亦似人間幼幼心。
留與先生添畫稿，秋階小立自沉吟。

下午回呈貢。買網籃一個三百元。晚間赴滇池休沐。

三十一日　木曜

上午補寫日記，收拾書畫，備往重慶。

九月

一日　金曜

終日抄寫〈蒙古調序〉。遷居束姓家。

二日　土曜

抄寫〈蒙古調序〉及詩畢。

三日　日曜

撿束行李，擬至昆明赴渝。下午與印度新哈同赴車站，買票買梨一百一十元。至昆明，為學校拍電一百三十五元，旅舍二百九十元。晚餐八十元。訪文萱。返寓車錢八十元。共用六九五元。

四日　月曜

早餐一百五十元。車至吳家壩機場往返四十元。午餐七十五元，買髮夾六百元，嘩嘰衣料六千三百元，奎寧一百元。票、梨二十五元。晚餐六十元，房金三百元，電影一百五十元，車錢一百一十元，計買物七千元，零用九百一十元。

五日　火曜

車至吳家瀂尋趙君購機票，四十元。早餐八十元，買《Life》一冊，八十元，內有中國古畫影本五張。買報十元，車錢八十元，買髮夾七百元，煙絲八百元，白藥五十元，三七參四千元，圖釘五百元，梨二十五元，電影【票】一百五十元，房金二百九十元，購物五千〇五十元，零七百五十元。

六日　水曜

早餐八十五元，買繩四十元。赴航空公司接洽機票，不意須在一月後，因往托陸逸君王晉笙。至大場村車錢一百元。又至小壩四十元。訪彭蘭。天雨。至一小店進餐，一百四十元。擦鞋

三十元，買信紙十元。車至昆中，訪薛誠之二十元，在彼晚餐。買梨三十五元，房金三百元，用八百元。

七日　木曜

早餐八十五元，買報十元，紙五元，栗十元。午餐八十五元，車赴吳家灞訪趙君六十元，買石子三十元。晚餐三百一十五元，買報十元，房金三百元，共九百一十元。

八日　金曜　雨。

早餐五十元。訪吳蘊瑞。赴中航公司訪劉處長，接洽機票，云須俟至二十日。午餐一百六十五元，梨三十五元。下午遷寓福照街三十五號宣伯超寓。車錢一百元。邀薛誠之吃八寶飯，一百五十元。飲水買松子二十元。羅鐵鷹、包白痕邀晚餐。租《李力昂》劇本二百元。買《元代雲南史地叢考》一冊，二百五十元。

九日　土曜　仍陰。

晨起，讀《李力昂》劇本，一氣讀畢，不覺淚下。此劇藝術造詣甚高，匈牙利弗蘭致・摩那作，上海潮鋒社二十九年版，芳信譯。

上午至張文光處，商量文協分會開會日期。下午遇汪典存校長，談少頃返寓。修改〈蒙古調序〉。晚間將〈蒙古調序〉付排。至文光處小坐即歸。

早餐七十元，午餐一百六十元，晚餐一百二十元，買梨八十元。收回《李力昂》租店金一百八十五元，共用出二百四十五元。

十日　日曜

早餐八十五元。上午至文光處。午餐六十元。下午與白澄、李何林、呂劍等商議救濟貧病作家事。晚餐一百五十元。語專畢業生胡筠行結婚禮，適逢其會，即參加喜筵。晚間與新民談話。

收《真報》稿費一千元，用三百一十五元。

十一日 月曜

午餐八十元，買奎寧三十元，《清華週刊》兩冊一百元。晚餐二百一十五元，飲酒十元，買包穀二十元。又早餐四十元。晚間飲水食松子二十元，共用五百一十五元。終日頭昏不適。讀《元代史地從考》畢。

十二日 火曜

早餐八十五元，買票十元，買手巾九十元，午餐七十元，洗衣七十五元，買《中國地質學會志》一冊五十元，買《中緬之間》一冊一百五十元。晚間買梨六十元。撰《扶助農工》一篇交《真報》。

十三日 水曜

早餐四十五元，買票二十元，車錢一百元。買《學術雜誌》一冊，三十元。新華副刊七十元。邀白晚、倉亞甜食二百三十元，共四百六十五元。撰〈街景〉一篇交《雲南晚報》。晚間李

何林來談。

關於孔雀膽史實擬鉤稽為文一篇。《昆明縣誌》卷七云：「段功妻阿蓋，梁王女也，贅功為婿。功官平章，王忌其才，欲鴆之。蓋知其謀，以告功，功不信，遂遇害。王百計慰之，竟不食死」。又卷九云：「梁王宮建於元梁王把幣刺瓦爾密曰敬思室」。卷四曰：「長春觀元梁王故宮也，建於至大，初明興即其地改璫王宮，後廢，因修以為觀。即城東三元宮在迤西會館東地藏寺對面，與咸陽王陵相近」。《滇繹》曰：「今西山諸寺廟即梁王避暑宮也。城內亦有梁王宮，明為璫王府，今廢」。又《昆明縣誌》卷四曰：「覺照寺為常樂寺，覺照俗名曰大東寺，常樂俗名曰小東寺，有塔高十三丈。唐南詔弄棟節度使王嵯巔建，康熙十二年僧德潤重修」。又今同仁街口奏功橋即段功遇害處，今名通濟橋。

十四日　木曜

晨，赴墨盫處。早餐九十元。赴羼若處。買車票四十五元。至呈貢站下車，騎馬至斗南村一百元。收譚雲山、鄭克基、尚鉞、法教、孫望、秀峰諸人函。又秀峰拓漢墓人首蛇身像、宋墓雙鳳、天女諸像，均可寶。晚雨。

十五日　金曜　雨。

早晨傷風。撰〈孔雀膽史地零簡〉六頁。

關於創造女人的傳說兩則：

東方的傳說

死海的蘋果和少許的泥土。當他瞧這堆雜質之時——那立即變成一個女人。

原初之時，阿拉神拿了一朵玫瑰，一朵百合花，一支鴿子，一條蛇，一些蜜糖，一個

波斯的神話

他從蛇身上取出蜿蜒的力，從有幾種藤身上——鉤攀的力，從草身上——顫動；從蘆葦身上——堅直；從玫瑰花身上——嬌豔；從葉子身上——新鮮；從羚羊身上——日光；從太陽身上——明亮；從雲身上——眼淚；從毛身上——柔軟；從蜜身上——甜蜜；從火身上——熱情；從鵲兒身上——嘈雜。創造者將這種種混合起來，創造出女人，世界萬物中最美的女人。

（見魯彥譯《猶太小說集》，Salom-Olehem作。）

一九四四年

十六日　土曜　晴。

上午，收拾東西，赴呈貢車站。下午四時至昆明，寓五福巷宣寓。訪文光未晤。

十七日　日曜

上午訪文光。下午開昆明文協分會。到者頗多。選出高寒、聞一多及余等為理事。晚間約白晚晚餐，用五百元。交會費二百元。

十八日　月曜

上午赴航空公司詢機票。買《西北叢編》一冊，二百元。下午遇舊生周定一，彼約我晚餐。買《東槎雜著》一冊。晚間凌鶴約看《清宮外史》至四幕歸寢。

十九日　火曜　連日陰雨。

上午往催所印百合文藝叢書。下午訪聞一多，託其刻一印，並取回《春與原野》詩稿。晚間訪新民。又至鬍公處，即歸寢。

二十日　水曜

晨赴航空公司購票，以軍人購票赴渝者多，遲下一班。至拓東路買得民俗木刻畫數種，以贈衛聚賢。其中有人頭蛇身神像一種，滇人名為飛天古聖，又名蛇醫，謂能驅疫，巫教中用之，在滇頗普遍。下午四時再往公司買航票，買得。價五千五百元。再赴拓東路買飛天古聖一張，寄贈聞一多，以一多亦好研究人首蛇身像也。過東寺塔觀過去舊跡。過奏功橋段功死難處。過東寺街又買飛天神像兩種。歸五福巷。晚餐後，參加文協理事會。夜終宵不寐。

二十一日　木曜

晨上飛機場，在此遇湖南劉君赴印，又遇舊生二三人。上午登機起飛，途中頗平靜，俯瞰雲海，軟如絮被。至蜀中上空，觀下界水田歷歷，有如圖案，著色亦古典可愛。農人誠世間最大藝

術家也。午至渝，將行李攜至冉家巷十三號友人家中，力四十元，轎八十元，車一百六十元。晚間至半山新村從慎處。車五十元，滑竿一百五十元，入浴一百六十元。夜得好睡。

二十二日　金曜

晨訪廖湘及潘君，頗暢談。下午訪俞世埜。晚間至聚賢處，以土俗畫贈之。買人首杖一條，三百五十元。晚餐後至中國文藝社小坐，即歸冉家巷。

二十三日　土曜

上午，為東方語專接洽輔助經費，訪陳立夫、賴連諸人，商談毫無結果。現在惟商人有錢，教育事業均無錢也。下午訪吳理卿、周硯農，不遇。赴鹽務局將磁盒取回。買一小箱，一千八百元。取來版稅二千零三元。

二十四日　日曜

上午問藥價，擬為宣仲超購買，每斤九萬三千元。下午作書寄錫永、仲超及汪典存。入浴

六十元。買紙八十元，買皮鞋二千二百元，晚間赴文協，晤姚雪垠、梅林、葉以群、馮雪峰、任鈞、張道藩、姚蓬子諸人。與郁文哉、鄭君里談昆明情形，十一時歸寢。

二十五日　月曜

上午打電報與宣仲超。乘車至沙坪壩訪陳之佛。下午訪潘水叔，取來《學術雜誌》登記證件。晚間渡江至中國美術院晤孫宗慰、陳曉南，談至夜深。今日天氣燠熱，終日流汗。

二十六日　火曜

上午至藝專宋步雲家，與新任校長潘天壽[12]及李樸園[13]等閒話。下午運書籍至中國美術院。

12 潘天壽（一八九八——一九七一），原名天授，字大頤，號阿壽、壽者。著名國畫家。歷任上海美專、新華藝專、杭州國立藝專教授、國立藝專校長。

13 李樸園（一九○一——一九五六），河北曲周人。美術家。曾任杭州國立藝專教授。著有《中國藝術史概論》等。

二十七日　水曜

終日曬書整理，以一箱借與宗慰。

二十八日　木曜

上午，再赴藝專訪舊生。下午返城，至文協。

二十九日　金曜　終日天雨

二十九日　金曜　終日天雨。

三十日　土曜　天雨。

上午赴教部接洽公務，訪朱經農，未遇。至蒙藏會訪周硯農，彼等今日正啟行赴新疆，故未一談。訪黃琴，觀其所藏師比十二，獸形鍍金版一具，其中多為斯克泰文化遺物。訪趙祥麟，彼將赴東方語專。訪以群未遇。晤艾蕪等。

十月

一日 日曜

上午赴銀社追悼鄒韜奮，到者甚眾，演講亦激烈沉痛。下午至磐溪，天雨。宿中國美術院。

拓漢墓石門朱雀像兩張。

二日 月曜

上午至藝專演講昆明觀感。午潘天壽、李樸園約同進餐，餐後與常秀峰閒話。運書籍至中國美術院。復往漢墓拓畫像。此墓絕大，內有人首蛇身、伏羲女媧像，與沙坪壩所出者同，惜墓中物，早被殘毀。其中可容三四十人，誠少見也。又探視宋墓數處，羅家院側一宋墓，雕刻最精，藻井為雙鳳對舞圖案，環以文字云「癸亥紹興十三年十月十九日壬寅立此壽堂，合州赤水縣計料

石作杜璉副作羅用進楊宗愛造」。四角為四天女像，如敦煌石室所見者。後門作一女開門探身狀。門楣上刻大麗花連續圖案，亦如唐碑所見者。此墓與秀峰商量拓墨後必須善保云。行泥淖中，探察至昏黑，始歸中國美術院。

三日　火曜

上午渡江，江水暴漲。江上渡船，為二十兵工廠儲運處扣留十餘支，交通遂以斷絕。江岸滑不留足，跌泥淖中。過江乘汽船返重慶。至中蘇文協，晤侯外廬贈書一冊。又晤文哉、一虹等。張西曼約晚餐，餐後至洛峰處，今日新華報被扣。夜談寢頗遲。

四日　水曜

補寫十日來日記。買來《民俗藝術考古論集》五冊，價三百元。

14
侯外廬（一九〇三──一九八七），山西平遙人。歷史學家。抗戰期間在重慶曾主編《中蘇文化》。

五日　木曜

上午至中蘇文協，贈侯外廬《民俗藝術考古論集》一冊。赴《大公報》【館】登一啟事，揭發冒名騙詐者之罪惡。

六日　金曜

上午至文協。下午訪朱經農未遇。晤吳俊升，云可助東方語專七十萬元。

七日　土曜　天晴。

看沈叔羊畫展。吳蘊瑞來邀午餐。晚間至高月秋處取毯子。下午至鼎新街古玩店遊覽，遇衛聚賢。為龐薰琹畫展作一文。

八日　日曜

《大公報》所登啟事刊出。上午赴中印學會看龐薰琹畫展。訪美國新聞處艾維廉。訪蘇聯大使館費德林克。天又雨。晚間訪徐君林君。十時歸寢。

九日　月曜

鄭曾祐君來談，云其妹鄭慧擬赴印度習舞蹈。看刺繡展。

十日　火曜　大雨。

國慶節。上午訪鍾憲民，在其家午餐。下午仍雨。與鄭曾祐同晚餐。夜看《重慶屋簷下》話劇，十二時始畢。此劇頗不壞，作者徐昌霖來招待。

十一日　水曜　終日雨。

上午赴洛峰處取鞋。觀東北文物展，晤金靜安君，贈我《東北古印鉤沉》一冊。下午赴文協，晤劉白羽、以群、雪垠等，與梅林談頗久。

十二日　木曜

上午赴沙坪壩，至之佛處小坐。至中大潘菽處訪朱浩然、唐圭璋。夜宿李長之處。

十三日　金曜

過江至中國美術院，撿取書籍，運至水叔處。夜宿長之處。買《中國地學論文索引》二冊，三百元。

十四日　土曜

乘汽船至柏溪。買安德魯斯《考古學方法論》一冊，一百五十元。赴陳行素家。下午撿取書籍。遇蕭孝嶸教授，彼詢問題數例，一一答之。夜宿行素家。

十五日　日曜

晨乘汽船與行素同赴沙坪壩。將書攜至水叔處。夜宿長之處。

十六日　月曜

上午攜書至沙坪壩。遇曹靖華[15]，同至其家談良久。過陳之佛家取被。赴小龍坎候車良久，始返城。入浴。換衣服，赴文協。

15　曹靖華（一八九七——一九八七），河南人。文學翻譯家、教授。抗戰期間參加中蘇文化協會及全國文協工作。先後在北平大學女子文理學院、東北大學、中國大學等校任教。

十七日　火曜

上午赴文協，晤艾蕪、沙汀等。午赴管家巷二十八號育才學校，捐贈書籍三十冊，又世界大地圖一張，世界地圖一冊。下午，入浴。至洛峰處，途中遇溫廣漢，同至呂霞光處，談至夜深始返寓。

十八日　水曜

上午作書送教部，關於東方語專刊行學報叢書，宜有經費補助事。午訪蘇大使館費德連克，得暢談一切。費求為介紹學術界朋友數人，其對中國文史興趣，甚為濃厚也。下午至文協，訪梅林未遇。訪沈鈞【儒】翁未遇。訪何茜麗、董必公、沈尹默，均坐談小時。與楊德翹相遇，約明日同訪朱公。買光緒刊本《華陽國志》四冊，三百五十元。作書寄汪典存、趙祥麟、魏荒弩等。買賑災郵票六枚，九十四元。晚間補寫日記。天又雨，連綿經月矣。

十九日　木曜

晨起便雨。讀《華陽國志》，此書光緒七年廣漢刊本，校刊頗精，前有鄰水廖寅序。上午與

德翹至中研院。下午至百齡餐廳，參加魯迅紀念會，到宋慶齡、沈鈞儒、茅盾、孫伏園等百餘人及蘇聯、美國友人數人。余朗誦《狂人日記》一段，會終為特務搗毀，令人甚為不懌。

二十日　金曜　雨。

晨訪以群、茅盾等。至黃琴處看所藏古物，最愛其白玉漢印及銅印兩枚。又所藏楚鏡及天女鎏金鏡、吳寶鼎鏡，皆不易得。下午，攜余所藏刻核桃兩枚，楚鏡兩枚，漢玉蟬一枚，漢以前銅帶鉤一枚，與黃共賞。最後以琥珀小印一枚，換其古玉飾三片。在其家晚餐。訪沈鈞翁，談國是近聞。夜與龐薰琹、秦宣夫及美國牛頓君小餐。

二十一日　土曜　【原缺】

二十二日　日曜

上午與曉南至覃家灣，訪汪辟畺先生。過吳蘗若處，潘水叔處。渡江至中國美術院，將書存放箱內，並取出《中國近二十年文藝思潮論》一冊。

二十三日　月曜

上午乘汽船返重慶，至官井巷買瓶塞。晚間以法郎士《企鵝島》一冊，贈與梅林。

二十四日　火曜

上午至文協。下午以《中國近二十年文藝思潮論》贈與費德連克。訪翟力奮，未晤。訪何其芳，談良久，歸寢。

二十五日　水曜

上午訪洛峰。下午與洛峰為仲超買參。又為克誠買呢衣料。至邱曉崧處小坐。晚間至梅林處晚餐，梅林煮肉相邀，意甚殷渥。

二十六日　木曜

上午訪黃歸雲、沈鈞老。訪翟力奮。至衛聚賢家午餐。下午，途遇汪漫鐸，品茗閒話。遇陶大鏞。至金城銀行兌錢。晚間有警報。

二十七日　金曜

晨至航空公司問機票。至伯鈞處晤鄧初翁、高仲民。高談杜仲遠死事甚詳。下午再至航空公司，云二十九日上午可購票。至中央圖書檢查會訪魯覺吾，為魏荒弩君詢審查證。過中央公園品茶。今日天氣晴朗。夜有空襲。十二時後又大雨。

二十八日　土曜　上午大雨。

訪沈鈞翁、李鐵民，仲年邀午餐。下午入浴。蒨英邀晚餐，以昆明所得神醫飛天蠱神像贈黃芝岡，此雲南巫教所祀，人首蛇身，狀甚可怖。夜補寫日記。

二十九日　日曜

晨，赴中航公司購飛機票。下午作書十餘通，寄法恭、法廉、良伍、方舟等人。夜有空襲。

三十日　月曜

三時即起，赴珊瑚壩機場，天尚未明。六時起飛，上午抵昆明，天氣甚好。遇章泯來迎，至其劇場辦事處，云《孔雀膽》上演，賣座極盛，每日票價約得七十萬元。至張克誠、宣仲超、周新民等處送帶來各物。晚間參加文協理事會。夜宿王聘處。買《銅鼓考》、《顧繡考》、《說書小史》，共四百五十元。

三十一日　火曜

上午，途遇靳懷禮，定租房子，為文協會所。午訪公樸。下午訪汪懋祖、聞一多、薛誠之，送其書物。晚間看《孔雀膽》。夜宿新生社。

16 章泯（一九○六——一九七五），原名謝興，筆名章泯。著名導演。抗戰期間，先後在桂林、香港、重慶等地任導演，執教成都戲專，任重慶育才學校戲劇組主任，創辦《新演劇》。

十一月

一日　水曜

晨赴車站，返呈貢，騎馬至斗南村。已過午矣。昆明晴朗，為重慶所不經見。

二日　木曜　晴朗。

整理書物，作日記。下午開教務會議。

三日　金曜　晴朗。

交膳費三千〇六十元，買雞蛋十個二百元。收入九十月及五六七月零數共二萬六千九百九十

元。存現二萬七千〇七十五元。上午赴車站至昆明，車錢四十五元，買《炭畫》一冊七十元，《新蒙古》四十元，《中俄關係略史》五元，《翻譯琴譜之研究》二十元，《十九世紀法蘭西的美術》一百十五元。還宣仲超一萬四千五百元，夜宿其寅。

四日　土曜

上午，至晉笙處訪章泯未晤。至小壩訪彭蘭未晤。回城至新民處。途遇法教談家中近況，云故鄉豐收，人口尚安。以餘錢買金戒指一個，一錢五分，價四千三百五十元。買白藥七十元，車錢一百二十元。買《日本對華最近野心之暴露》，四十元。《漢文聖經譯本小史》，四十元。《中六決議宣言》四十元，四十元。《皮膚病泌尿生殖器病醫典》四百五十元。三餐三百三十五元。

五日　日曜

上午遇凌鶴、光年。早餐二百一十元。下午，與張小樓先生同看汪典存病，坐談小時。過華山西路，見一舊拓褚聖教頗佳，以索價昂未購。買袖珍本《博物志》、《三輔黃圖》、《墨經》、《荊楚歲時記》、《南方草木狀》、《竹譜》、《洛陽伽藍記》共四冊，一百五十元。買木賊草十元，修褲腳四百元。《歷史語言研究所集刊》八本，七十元。

六日　月曜

早餐一百七十元。至李寶泉處，餐後赴小壩看彭蘭。下午六時返城，訪章泯。買《元史學》一冊，二百元。《烏蒙紀年》一冊，五十元。

七日　火曜

早晨赴車站返呈貢，候至下午三時始開。步行返斗南村，已昏黑矣。買水罐一百元，早餐一百二十元，車票四十五元，白酒四十元，柿子五個三十五元，計餘現五千五百八十元。

八日　水曜　**連日晴朗，空氣溫和，天氣極佳。**

上午補寫日記。此次入城，除購戒子四千三百五十元外，收入稿費一千四百元，用去四千〇四十五元，內書錢一千二百九十元，修褲四百，水罐一百，餘皆飲食交通所費。下午講課兩堂。夜讀畢《蒙古問題》一冊。

九日　木曜　晴朗。

上午洗衣兩件。下午作書寄潘水叔、張梅林、葉以群、葛墨盫、常秀峰、鄭慧，又寄郵務管理局一函，查詢寄聞一多遺失郵件。赴呈貢投郵。買酒五十元，買郵票一百元，買本地織短襪一百五十元，買柿子三個二十元，共用去三百二十元。又付買雞蛋二百元。收牛維鼎寄來《新地》二冊，《讀書月刊》一冊。

十日　金曜　晴朗。

上午作書寄李何林、周新民、吳蘊瑞、印度譚雲山、費德林、翟力奮、黃立焜、王餘、陳倚石、孫望等函。

十一日　土曜

上午赴呈貢車站。下午至昆明，將昨日各函寄出，又寄譚雲山《民俗藝術考古論集》一冊，郵資七十元。午餐一百三十元。至墨盫處，至新民、何林處。夜宿宣伯超家，以舊畫史可法像一張，託李寶泉出售。

十二日　日曜

晨起左肩痛楚之至。買柿子五十元，買松子葵子二十元，早餐一百一十五元。訪彭蘭兩次，未晤。飲茶食餅乾六十元。赴國防劇社。午餐一百五十元，買《列子》一冊一百元。彭蘭欲讀《李太白集》，曾見兩部，一索八百，一索一萬二千，均以價昂未購。買車票二百元。返語專，已昏黑。前日付洗衣錢三百元，餘三千六百七十五元。

十三日　月曜

上午演講。下午講課一小時。晚間買松子五元。夜讀《元史學》。作書寄沈季梅、彭蘭、晉笙、王聘。

十四日　火曜

上午買雞蛋五個九十元。讀《翻譯琴譜之研究》，讀《十九世紀之法蘭西藝術》。左肩仍痛楚，曬太陽，似較好。下午赴昆明，汪校長邀晚宴。夜寓五福巷。至新民處小坐。晤夏康農。

十五日　水曜

上午赴軍醫分校訪景凌灝。在附屬醫院檢查身體。下午至陳君處，未晤。晚間訪文光。

十六日　木曜

上午遊舊書肆，買書數本。陳君邀午餐。下午赴小壩訪彭蘭，歸途已無車馬，摸索暗路步歸。董祚楷邀晚餐，亦誤時。

十七日　金曜

上午訪魯冀參。至南菁訪韓德馨。至昆中訪聞一多，未晤。至南屏街訪王律師，在其家晚餐。買美國畫報《Life》一冊，其中敍述盤尼西林Penicilin發明經過及形狀。晚間文協開理監事聯席會，余為主席，議決援助困處六寨三劇團及流亡在桂林之田漢、千家駒、劉思慕等。匯出款三十萬元。

一九四四年

十八日　土曜

上午返呈貢。天雨，旋晴。此次入城，用去三千一百九十五元，計購《圖繪寶鑒》一冊，《中西文化之交流》一冊，《兩條血痕》一冊，《蒙古調查記》一冊，《西藏調查記》一冊，《中華民族在一切民族革命鬥爭中的領導地位》一冊，《Life》一冊，西南交通圖一張，民俗畫兩張，共八百零五元。又襪一雙三百元，名片一盒二百七十元，買物共用一千四百三十五元，餘皆飲食交通之費。

十九日　日曜

買青蘿菠二十元，胡萊菔二十元。赴呈貢寄彭蘭一函。燈下補寫日記，和彭蘭詩一首，又燈花一首：

和彭蘭韻

暇日同來進一觴，登臨絕巘望渾茫。

西風獵獵吹高樹，淡日暉暉下大荒。

披髮微醺迎晚碧，振衣長嘯接穹蒼。
伴君長享湖山樂，何事孤吟轉自傷。

燈花

喜鵲雙飛踏玉枝，翠簾初下慢吟詩。
思君昨夜燈花結，夢裏情懷只自知。

二十日　月曜　天陰風寒。

收學術研究會等七千二百八十元，又米尾一千八百元，合計存現九千六百二十元。
向圖書室借來《蒙古遊牧記》、《蒙古問題》、《東蒙古遼代舊城考查記》、《伊盟調查》、牛津版《民俗藝術集》等書。夜讀謝彬著《蒙古問題》，此書與矢野書取材略同。

二十一日　火曜　昨今兩日，陰寒。

昨夜小雨。夜屢醒。晨起頗遲。讀《中俄邊境之新關係》。

一九四四年

二十二日　水曜　天氣放晴轉暖。

連夜寢不佳，思念彭蘭輾轉反側。下午講課兩小時。讀《東蒙古遼代舊城考查記》終了。讀《東西文化之交流》。燈下作書寄宣伯超、黃歸雲、常秀峰。

二十三日　木曜

為包白痕書字一條。作書覆法教等。買蛋十個，二百元。

二十四日　金曜

上午赴呈貢車站。下午至昆明。買《中國俗文學史》二冊，九百元。《綏遠志略》二百元。《Life》一冊，一百元。午晚兩餐三百六十元。本日用去一千六百八十五元。晚間有警報。

二十五日　土曜

上午赴王聘處。赴軍醫院詢檢查結果，云一切正常，惟攝護腺炎非「盤尼西林」不可，此藥黑市每針十二萬元，余安有力治療乎。至晉笙處將《倪寬贊》取回，本擬售去貼補醫藥，竟不可得。至小壩彭蘭處，未遇。返至何林處。至印刷所將稿子取回，即不交王姓再印。買《白國因由》一冊，三十元。《裴岑紀功刻石》一張，七十元。《成吉思汗傳》，六十元。又《謠言的心理》一冊，五十元。車錢一百六十元，三餐三百六十元，共七百五十五元。

二十六日　日曜

早餐，至南菁中學。參加中大實校校友會，隊員遊覽築竹寺，已先行，遂往西站乘車，中途拋錨，步行至黑林鋪，上山約八九里至築竹寺，與校友相晤。因覽觀寺中五百羅漢，俗稱唐楊惠之塑，實非。此寺相傳建於唐貞觀三年，今已幾成塵劫，翻造數四矣。寺中大殿西壁，有元朝白話碑，建於龍兒年，與大理所建白話碑，皆保護佛寺者。山門兩側有明朝正德成化萬曆各朝碑四座，蓋當時此地頗盛。其前有古柏三株，大可數圍，或亦元明時物也。

下午下山，乘車至西站，已將暮。至聞一多處。晚間與楚圖南、白塵、李何林等開文協出版

研究兩部會議。今日用錢四百四十五元。

二十七日　月曜

晨看舊生許寒生、葉景萱。至雲南日報館，買報二張。至新民處。遂赴汽車站乘車至呈貢，返校。講課一小時。夜月如畫。

二十八日　火曜

晴窗，補寫日記。近日左肩痛疼痠癒，頭腦亦爽適。上午作書寄彭蘭、白晚。下午收翟力奮函。

二十九日　水曜

寫〈近代及現代蒙古史導言〉，預備兩年寫就一書。粗具綱要，以後再加補充。下午講課兩小時。

三十日　木曜

寫〈近代及現代蒙古史導言〉，夜間完畢。

收校薪一萬一千七百九十五元。交下月膳費三千〇六十元，連舊存合計一萬四千五百元。

一九四四年

十二月

一日 金曜

晨與翁君同赴呈貢車站。朝霞微紅，日輪初上，景象甚美。至車站正七時半，即開行，稍遲便不及矣。至昆明，赴合作金庫為包白痕送書字一帖。過新民處，將〈蒙古史導言〉送去，托其購《王靜安全集》一書。下午至昆中演講。薄暮至蔣峻齋處。晚間開文協理事會，十時始散。夜寓五福巷。本日用去八百六十五元。

二日 土曜

買柴霍甫《海鷗》一冊，《內盟盟旗自治運動記實》一冊。《庫侖條約之始末》一冊。午至公樸處。晤陸君。光年云，以群轉來三萬元，由店撥交，即書款也。本日天氣甚寒。用五百五十元。

三日　日曜

上午訪彭蘭，即同其至小壩，頗暢談。下午返昆明。至新民處。晚間買中西文《新約》一冊，又《Life》一冊，《馬克思主義基礎》一冊，《群眾》一冊，用去一千零七十元。

四日　月曜

上午至辛志超處。十時半火車返呈貢，歸校。此次購買書籍七冊，計九百八十元。

五日　火曜

買雞蛋二百元。計餘款一萬一千六百五十五元。收方舟、王餘、白晚諸人函。下午講課一小時。氣候大寒。

六日　水曜

上午氣候寒。與魏荒弩赴呈貢小飲，用錢二百九十元。收教育部函。下午考試學生。夜讀《馬克思主義基礎》。

七日　木曜　放晴，氣溫略增。

讀《群眾》。下午五時赴孫福熙家飲酒晚餐。買松子二十元，出股份買菜二百元。

八日　金曜　氣寒。

午與同事醵資小飲。下午由呈貢乘公路車赴昆明。至葛墨盦處，將《蒙古調》原稿交與，付紙錢三千元。途遇舊生曾高舉，邀往冠生園茶點。至辛志超處談話。至文廟出席文協理事會。夜寓利滇工廠李何林處。

九日　土曜　陰，微雨。

上午至小壩彭蘭處，未遇。送其《學術雜誌》一冊。返昆明。至公樸家午餐。文光云，戰局甚劣，昆明富室權要，均準備逃遁矣。下午赴光華街修皮鞋。晤彭蘭，以馬氏基礎與之。晚間晤新民、昭倫等談時局近況，敵人志在奪取桂越交通線，與粵漢線平漢線東北日鮮，緊密聯絡，併吞沿海地區，尚無暇於滇黔川蜀也。晚間購一鋼殼表。此表戰前不過五元，今價六千八百元矣。夜宿工礦會。

十日　日曜　晴朗。

上午訪孫起孟，與之定期演講。遇楊春洲君，略談近來訓練學生，應付危局方法。過文明街，買謝彬《新疆遊記》一冊，二百元。過曉東街遇曾勉之，同進餐。下午乘車返呈貢本校。此次入城買表買書共計一萬元，來回車費三百五十五元，宿費一百元，青果四十元，各餐均係友人招待，故浪費甚少。

十一日 月曜

買雞蛋二百元。下午講課一堂。讀恩格斯《從猿到人》。寫存書目錄。舊有書籍為綏英還債，售去十之七八，此次秋天赴渝，又售去一部分，所存只有四五箱矣。

十二日 火曜

氣候寒，甚不舒適。晚間飲酒，讀《新疆遊記》。夜寢頗得安眠。出錢一百五十元。

十三日 水曜 晴朗。

上午讀恩格斯《從猿到人》。作書寄其炯、叔韞、立焜諸人。收何林函。下午講孟子兩小時，演述其民主思想。燈下讀王光祈譯俄國駐華公使廓索維慈著《庫侖條約之始末》。八時四十分讀畢。

十四日　木曜

上午讀《中俄邊境之新關係》。下午睡亦不成眠，起與翁君遊滇池邊，風濤甚大。讀《楚辭》離騷、九歌、九章、遠遊、卜居、九辯、招魂、大招等篇。

十五日　金曜　晴朗。

晨讀《南方草木狀》云：「菴摩勒，樹葉細似合昏花，黃實似李，青黃色，核圓作六七稜，食之先苦後甘，術士以變白鬚髮有驗，出九真。」此即滇中山野所產青果也。近日常食之。印度新哈告余，謂能益髮。其傳說蓋久遠矣。菴摩勒系梵語之譯音。

上午讀《荊楚歲時記》、《南方草木狀》兩書終了。洗浴周身。下午與荒弩赴車站，入城。請荒弩、白晚晚餐九百元。車票四十五元。夜在青年會開文協理事會，十二時始至何林處就寢。買《成熟》一冊，六十元。

十六日　土曜

上午至王聘處商量出會刊事，途遇舊書攤，買得《革命先烈傳記》一冊，《卡門》一冊，共價一百元。《卡門》為南國上演本，殊不經見，偶然得之。南國上演此劇後，遂被政府解散，田漢以後亦被捕入獄。黃芝岡任南國編輯，亦被繫獄頗久。張恩襲即張曙，亦被繫獄。民國二十七年冬，被炸死於桂林，余親理其喪事，今讀此冊，不禁感慨繫之。

午至公樸家進餐。下午取修理皮鞋，四百元。晚間至公樸處，與曾昭倫、羅努生等談時局關係。夜寓工礦會。與新民進餐二百元。買《英文動詞用法》一冊，一百元。交會金一百元。

十七日　日曜

上午至中央銀行蔣峻齋處。擦鞋四十元。午與峻齋、周定一、彭俊夫、李軼前、葉景萱、游凌霄聚餐於厚德福，小飲微醺。下午復同遊大觀樓，夕陽衰柳，湖水蒼茫，不禁去鄉之感。晚色照樹，始驅車歸。共用五百元。入城與定一遊書肆，買《葛氏神仙掌故錄》一冊，一百元。訪一多未遇。

十八日 月曜

上午至冀叁處，至白晚處買《中華省市地方新圖》一冊一千元，午餐三百元。下午買電影《春》【票】七十元，觀《塵世浮雲》一片頗佳。買鏟一把一百六十元。夜宿二礦會二百元。晚餐一百一十元，買小字筆一支一百元，買鴨蛋一個四十元。

十九日 火曜

晨起赴車站，車已開行，乘汽車返呈貢。天氣寒甚，手足僵凍。至小店進餐二百一十元，車票二百五十元。返校。此次入城，買書一千三百六十元，連其他共用五千元。

二十日 水曜 氣候仍寒。

下午講托爾斯泰及其著作。

二十一日　木曜　天晴。

作書寄葉景萱、彭蘭、薛誠之、胡惠生、田漢、程漠等。託翁君帶往昆明投郵。燈下讀《新約・加拉太書》。下午，天氣轉暖。昆明冬季，陰則甚寒，晴則煦和如春。同人中且有入滇池沐浴者。晚間敵機來轟炸。夜多夢魘，晨起頗晏。

二十二日　金曜　晴暖。

讀《漢文聖經譯本小史》終卷。新舊約之譯為華文，費去不少學者教士之精力，皆以虔誠之心出之，故極認真，與唐代翻譯佛經相似，而其影響於中國文學者亦至巨。任譯事者，大率為西人也。其中有施約瑟S.I. Scheres Chewsky者為俄籍猶太人，於一八五九年十二月來上海，一八六二年至北京，即開始翻譯《聖經》，於一九〇二年將《新舊約全書》譯成淺文理，華文印行。其人精通希伯來與希臘原文，入華後，勤習中國語言與文學，從事譯述。年復一年，單獨工作，無論健康或疾病，終不少輟，患癱瘓症，身體殘廢二十五年，僅能以一支手指，藉打字機之助，用羅馬字拼音譯成，亦卓絕之異人也。

見空中鶴群回翔，飛鳴遠行，神為之往。余安得一返故鄉乎。

下午開研究會議。晚間與邵鶴亭等閒談。歸室讀英文一小時始寢。

二十三日　土曜　晴暖。

晨讀英文。作書寄秀峰，並寄予五百元。買肥皂三十元，柿子卅五元，郵票一百一十五元，

糖果二十元，共用去七百元，收八九月米尾五千五百一十元，現餘八千三百六十五元。

赴呈貢寄書，腳磨一泡。下午二時，參加歡送青年從軍會。四時半全校聚餐。晚間與新哈、

林光燦、夏敬安等閒話。讀英文一小時，寢。

二十四日　日曜

晨餐後讀英文一小時。冬日煦和如春。下午寫文協成立經過報告一篇。晚間與樊星南等閒

談，十時寢。中宵夢醒，久不成寢。晨起得一聯云：孤衾似水風初定，亂夢如雲夜正長。真難耐

孤眠滋味也。

二十五日　月曜

上午重閱舊稿《漢唐之間西域樂舞百戲東漸史略》，此書之寫成，費時幾於十年，說文社云已排印，尚無消息。晚間與汪典存談音樂考古問題。

二十六日　火曜

上午寄葛白晚、袁其炯函。下午收盧建虎函。寄梅林、王餘函。

二十七日　水曜

上午讀英文一小時。寄聞一多、方國瑜、衛聚賢函。下午講課二小時。買《英文報閱讀舉隅》一冊，二百六十五元。晚間寫家信。

二十八日　木曜

寫詩一首〈人民的世紀〉。晚間與汪校長閒話，汪述麗江民俗甚詳。麗江多麼些人，自抗戰以後，富商乘機發財，農村亦臻破產，前者小康之家，今皆凍餒，而富者愈富矣。夜小飲。

二十九日　金曜

下午入城，車費二百五十元。晚間文協開會，議決發刊《西南文藝》、《西南音樂》，並協助劉思慕等。散會後，有空襲。至何林處。夜宿工協。

三十日　土曜

上午至公樸處。下午至尚健菴處，借得《蒙古史研究》一冊。遊各書肆，在健菴家晚餐。七時赴公樸處談話，夜宿工協。

健菴近研究中國古代農具的發展，對甲骨文及金文，頗為注意，已著論文兩篇。雲大學術思想，賴楚圖南、尚健菴兩人倡導，頗有活力，亦最得青年信仰。方國瑜君編《西南叢書》，亦有可觀。

三十一日　日曜

七時起身，七時半赴近日樓車站，與印度新哈、夏濟安、陳季倫等約同游西山諸勝。八時車啟行，過黑林鋪馬街子至蘇家村下車。登山上華亭寺，松蔭蒼碧，俯瞰湖光，群帆如畫，不覺已抵寺門。寺頗宏敞，據傳元為梁王避暑宮，近則十餘年前，重新修蓋者。小歇後赴太華寺，僧房食麵兩碗。山中氣候頗暖，玉蘭梅花山茶盡開。由此再西行，至三清宮，上龍門。此處皆道觀，龍門一道士，募金鑿懸崖十九年，方完成，下臨危壁，令人股慄。道士鑿龍門成，自投崖下死，俱此願力，亦不易也。由龍門下山，石階甚多，兩股無力，至滇池邊，乘小舟過大觀樓，稍徘徊，乃返昆明。除夜飲於汪校長家。席散過文明街，買《十三經》經文一冊。夜宿工協。以疲極頗得暢睡。寢中讀《易》《尚書》各一段。此童年所習，今多遺忘。自民國十一年離故鄉，至今二十餘年，棲棲靡定，誠東西南北之人也。

一九四五年

一月

元旦 月曜

上午至努生處，頗暢談。至下午二時，擬赴車站，遇陸逸君，云邀各週刊作者晚餐，遂候之。途中買《Life》三冊。在紅葉餐廳進餐，到黃新波、樓兆傑等六人，餐費一萬四千元，亦浪費甚矣。南屏街為銷金場所，各店均奢侈品，而無衣無食乞丐頗眾，途遇六七人，各給十元。夜與周新民等閒話，宿夏康農處。

二日 火曜

上午赴車站，返呈貢已下午一時。此次入城計用三千八百三十元。內買書一千一百八十元，赴西山一千元，早餐四次四百七十元，車費往返三百三十元，房金三百元，其他均係友人邀往進餐，故所費不多。然收入甚少，生活甚困難也。

三日　水曜

出膳費本月三千五百元，又手杖七百元，計存二萬三千三百元。收葉景萱、蕭波、白澄、銘竹函。晚間飲水過多，起小便兩次。夜失眠。

四日　木曜

晨起頗早，亦未頭眩，蓋身體較之舊日健康多矣。付買藥錢兩千元。買栗子錢一百元。下午作書寄盧建虎、金靜安、汪銘竹、田漢、陳白澄等。收呂劍寄來詩頁，〈今天與明天的分界〉詩已刊出。鎮日無事，而頭腦昏昏，不能撰述，年華空過，可歎也。

五日　金曜

寄陳保泰、白澄、銘竹函。收孫起孟、朱騮先函。下午與荒弩趕龍街子。日中為市，猶存古俗。買白雞一雙，賀孫福熙生子。買餳糖與鹽，買報，共二百八十五元。付遊西山錢三百元。晚間頭暈不適。夜讀《考古學零箋》。

上午，為荒弩、白痕、翁同文作字四條。

六日　土曜　晴暖。

作書覆朱騮先。收彭蘭信及家信兩封。下午寄車樸純、孫起孟、朱騮先、呂凝芬、王文萱、黃文弼等人函。赴呈貢寄出。買郵票、餳糖六十元。晚間發熱，服奎寧。天陰。

七日　日曜

下午，發寒熱，服奎寧。夜出汗，骨節疼，左半身不適，臥床半日。天陰，夜小雨。

八日　月曜　溦放晴。

熱退，稍好。燈下寫〈哀希臘〉、〈群鴿〉兩詩。夜失眠，至下四點不能成寐。

九日　火曜

晨起，以夜失眠，頭目昏昏，憎寒頭痛。下午又病，未晚餐，服奎寧。夜汗乃解。收其炯、白澄函。白澄云，重慶文協來函，要昆明文協款，盡行寄去，亦太固執自大，不通情理矣。聞一

多、楚圖南等均將出席力爭，願余亦到會云。

今晚七時，約定赴中華職業學校演講，因病未能往，亦未能通知，為之介介不安。

十日　水曜

再發熱，頭疼，服奎寧。作〈波蘭的再生〉一詩。

十一日　木曜

熱略減，頭暈，大便出血。下午又發大寒熱。夜大汗，多噩夢。

十二日　金曜

上午注射奎寧兩針，服奎寧兩粒。又發寒熱。至暮方止。頭痛舌苦。收盧建虎函及常秀峰寄來宋何氏十二娘墓墓拓片。又教育部發下教授證書及學校聘書。

十三日　土曜

又發寒熱，有亦疼痛。寄《真報》、《評論報》、景萱、星波各函。

十四日　日曜

能往演講。

晨起頭痛，鼻腔出淤血，腹瀉。下午發寒熱，達三十九度五。徹夜失眠。通知孫起孟君，不

十五日　月曜

發寒熱。

十六日　火曜

發寒熱三十九度五。

十七日　水曜

發寒熱。

十八日　木曜

晨作書寄蔣峻齋。發寒熱減至三十七度八。吾疾將愈矣。自五日始覺病，至今共十四日，兩週而解，蓋為昆明熱。

十九日　金曜

熱度全退，惟頭左則仍痛，精神尚須休息。今日讀《唐六典》盡三卷。收潘菽函。

二十日　土曜

今日較佳，仍耳鳴頭痛。讀《唐六典》盡第六卷。收五十年代書店寄來《希望》文藝雜誌第一期，頗好。徐愈寄來詩集《棄嬰》一冊。

二十一日　日曜

夜多惡夢，但已能睡。收慧端、尼迪函。

二十二日　月曜

胃酸多，不思食。燈下讀《顏氏家訓》至卅七頁。夜作金色的夢，夢見德明，醒猶歷歷在目。收何林書。

二十三日　火曜

晨起作〈金色的夢〉小文。午餐後，楊紀莊、王漢斌來談，帶來文光一信，云田漢不久將來昆明。收方舟、黃立焜、白澄函。國軍會師畹町，蘇軍攻佔東普魯士大部土地。病久鬚長，剃鬚。夜讀《顏氏家訓》至十時半寢。

二十四日　水曜

昨夜多夢，今晨頭痛。讀《顏氏家訓》終了。下午收呂劍、呂凝芬函。收王餘劇本及《新藝》一冊。讀《唐六典》。寄白澄、黃立焜函。燈下讀《中俄邊界之新關係》。

二十五日　木曜

寄郭尼迪信。夏濟安借去《甘地自傳》一本（已還）。收王餘劇本。蘇軍渡過奧得河，向柏林進擊。

二十六日　金曜

上下午俱開教務會議。寄呂凝芬、王餘函。

二十七日　土曜

上午赴呈貢理髮，精神較佳。將王餘劇本寄還，費五十八元。理髮一百一十元。買排骨三百元。讀《大唐西域記》。

二十八日　日曜

作書寄何林、白晚、慧端、李恩波表叔、良伍弟、法恭侄、黃歸雲及中華全國美術會會陳曉南等。精神近來較佳。付聚餐費二百元。又柴錢一百元，洗衣錢二百元。精神漸較日前為佳。下午整理書籍。夜讀《大唐西域記》僧伽羅國傳說兩段，即錫蘭國。

二十九日　月曜

精神頗佳。上午赴呈貢郵局，為王文萱寄去《西南邊疆》九本一零五元，匯重慶中華全國美術會會費五百元，共用去七百四十五元。下午服鎖發得拉美藥片。收王餘函。〈昆明的文協〉一稿，登於《星期快報》。銘竹詩集《紀德與蝶》出版，送來一冊，即讀畢。其中頗有好詩。夜讀《中國俗文學史》。

三十日　火曜

寄還胡榮身稿件。收米尾二千四百五十元。服鎖發得拉美藥片。收教育部函，《民俗藝術考古論集》一書，得獎金二千元。此書價一冊，即二百元，獎金如此，真無聊之至也。將〈人民的世紀〉一詩，錄寄孫望。燈下讀《大唐西域記》，其中傳說，多與中土相通，如月中有兔及神龍嫁女等。

三十一日　水曜

收薪金八千五十元。服鎖發藥片，存現款兩萬零四百七十元。一句話：政府給我們的愈多，我們所得的卻愈少了。最近物價又漲一倍，米已經賣到一萬六千元一公谷了。夜讀魯迅《中國小說史略》。

二月

一日　木曜

服鎖發藥片。讀《中國小說史略》唐宋傳奇話本各章。作書寄徐仲年。寫〈日本史〉散文一篇交樊星南。買排骨三百元。夜讀《中國俗文學史》宋金的雜劇詞、鼓子詞與諸宮調兩章。

二日　金曜

服鎖發藥片。付燒排骨柴錢一百元。作書寄朱騮先。下午赴呈貢，買芝麻片一百五十元，鞋帶一雙八十元。送趙生結婚賀禮五百元。收學校米代金萬元。夜讀《中國俗文學史》。

三日　土曜

服鎖發藥片。讀《中國俗文學史》。下午作書寄宗白華。夜讀《鐵托元帥自傳》，述南斯拉夫解放經過。夜風雨打屋，久不成寐。

四日　日曜

寄葛白晚、宗白華函。服索發藥片，今已六日，尿中仍有白色顆粒狀排泄物，每一尿壺沉澱約一酒杯。自去年今日至今，久不能癒。今服藥胃口亦壞，遂停止。

上午天氣復晴。撰〈人民的新世紀與新世紀的人民〉散文，燈下寫完。作書寄劉典文。停止服藥，胃酸上沖。

五日　月曜

劉典文函寄出。

六日　火曜

赴昆明。由呈貢乘一美國運輸車至飛機場下，改乘馬車，午餐後至中華職教社。晚間演講，即宿該校。用九百五十元。

七日　水曜

訪陸逸君、由稚吾。赴牙醫就診，用三千五百六十元。

八日　木曜　降雪。

訪公樸、建庵。下午診牙。晚間演講。用二千零六十元。

九日　金曜

訪聞一多，在其家午餐。用二千五百三十元。

十日　土曜　天雨。

上午至蔣峻齋、陳志良處。志良搜集伏羲女媧、盤古傳說不少。近年喜研討此一問題者，為聞一多、芮逸夫、志良與余。昨晤一多，觀其所集資料亦頗多，對此問題，細心搜討，將寫成一書云。

買毛線衣一件，七千【元】。下午看電影。晚間演講。上午至李寶泉處，觀其所購筆記書多種，內有綠君亭合刻《洛陽伽藍記》、《洛陽名園記》四冊，頗為可愛。綠君亭即汲古閣另一刻書名也。昔葉德輝聞此書，未曾見之。李得自湘人羅喜聞處云。

本日用去八千九百五十元。

十一日　日曜　微雨。

赴車站，途中見售茶花、佛手、香緣、大花團者頗夥，又屆舊曆年終矣。因購佛手、香緣，以資新歲點綴。至王聘處，與林詠泉同午餐，小飲酒二兩，三人皆醉。下午買戒子一個，八千四百元。赴車站乘二時車歸呈貢，人極擁擠，立車中甚不適。途中又雨，返校已五時矣。本日用九千八百二十元。此次入城，共用二萬七千八百七十元，其中購買用物，所費頗多。內《Life》一冊，《日本歷史教程》一冊，《日本政治研究》一冊，收演講路費一千五百元，

共七百五十元。筆、墨、信封、刻字七百七十元，褲子兩條，毛衫一件，襪子一雙，茶杯一個，湯匙一個，鐵筒兩個，一萬一千九百五十元，菴摩拉、佛手、香緣、松子二百八十元，金戒八千四百元。治牙二千元，共二萬四千一百五十元。其他三千餘元，為飲食、交通、洗澡等用費。

交王聘代送陸逸君稿一篇。返校收到彭蘭、葛白晚及南方書店函。

十二日　月曜　昨夜雨，上午晴。

收呂凝芬函。下午補一周日記。今日為舊曆除日，出添菜費三百元。計存現款八千二百二十元。夜讀《日本政治研究》終了。作書寄白晚、放勳、徐愈、歸雲，又王聘、何孝達報各一份。

十三日　火曜　又陰，訪沸入於雨季。

作書寄袁其炯、常秀峰，以南方印書館稿費一千零四十三元贈秀峰。今日為舊曆乙酉年元旦。送工人錢三百二十元。下午赴呈貢將信投郵，郵局亦未開門。呈貢民俗，人家於除夕送歲，以瓦缽盛皂角、燒過磚石子、頭髮一團、桃條（多者七根）等物，以木炭燃火，由室送置溪水邊或大道旁，家家如此，殆亦拔除不祥，猶大儺之所為也。人家

或以松針撒地，或植小松于門前，幼女多乘鞦韆為戲，易新衣，食元宵、餌塊（即年糕）。元日休工作，放爆竹，與吾鄉大同小異。

十四日　水曜　天又陰，氣候甚寒。

上午抄〈哀希臘〉一詩。下午，天雨。讀《日本歷史教程》至室町時代。自昨晚起，又服鎖發藥片，每次四粒。

十五日　木曜　半陰，氣候無昨日寒冷。

服藥。作書寄教部、許恪士。夜讀《日本史》。

十六日　金曜　晴朗。

與莫醫生下午入城。教部函寄出。訪傅錦衣云，美國新聞處【消】息，重慶將開各黨各派會議。國民黨與中共與美國代表，先行開一會商，討論承認敵後人民政權云。此蓋美軍登陸之先兆也。

至梁道安醫士處補一磁牙，價五千元。至新民處。訪王聘，將《山莓》稿與之。此《春天的戀歌》一小冊，內多公式化，略選數首。至公樸處。夜宿何林處。

十七日　土曜

上午至羅努生處，談至午，在其家午餐。下午赴汽車站。過書店，買《天下一家》一冊，二百五十元。候車至三點始成行。計來回交通費八百七十元，餐費三百七十元，郵費一百元，計用一千五百九十元，又付牙錢三千元。

十八日　日曜　晴朗。

午收翟慧端信。下午移居後面樓上，較寬敞。夜讀《天下一家》。

十九日　月曜

上午開學。下午講課一小時。服藥。校《蒙古調》。晚間作書覆凝芬、慧端、白晚、法教，並寄胡風。腰痛。

二十日　火曜

信寄出。為學生改習作。收說文社信，《漢唐之間西域樂舞百戲東漸史稿》排竣，可付印。下午講課一小時，並將新雜誌借與學生閱讀。晚餐。學校請客。燈下改習作。夜。鼠子滿室跳跟，失眠。晏起，收《中央日報》稿費五百元。付買排骨三百元，柴一百元。

二十一日　水曜

晨覆說文社信，彭蘭信。寄信重慶淵海閣，詢問去年所裱惲冰女士花鳥立軸。晚間注射霍亂防禦針。夜發寒，腹痛拘攣，甚為不適。

二十二日　木曜

終日臥床上，肢體痛楚，不思飲食，遂未進食，僅食藕粉少許而已。夜間，病略解。收徐愈函並兩千元。收李天真《綠葉集》一冊。

二十三日　金曜

身體略好。收潘菽函及現代週刊社特約編輯函。晚間為學生修改文卷。張英駿述汪校長意，請余任東方語言專教務主任，余辭之。夜讀《天下一家》。

二十四日　土曜

為學生修改文卷畢。收法信，家中欲為法蘊訂婚，因急函力持不可，必須俟法蘊高中畢業後，方能議此事也。

下午赴呈貢寄王餘《龍宮牧笛》歌劇稿，寄李天真《蒙古調》一冊，寄徐仲年函。以舊有陰丹士林布製一長衫，十餘年未著本國式服裝矣。今抗戰八年，衣服皆敝，乃製此最廉之衣，工價六千元也。晚間月色甚好，讀《天下一家》。夜氣候轉寒。

二十五日　日曜

作書寄良伍，並附寄法欽、法蘊一箋。離家八載，其時法欽與法蘊，尚在孩提，今皆讀書高中矣，作書勉之。天氣甚寒，手亦凍僵。作書寄汪辟疆先生。

午，天晴，復暖。收《中華論壇》創刊號，章伯鈞兄主編。收《人民週報》社約撰稿信，新民、何林等編。收王文萱、彭桂蕊信。燈下讀翦伯贊著《論王莽改制及其失敗》，以史實反映目前社會，筆意雙射，是善於論史者。

學生何啟述滇西龍漕潤遭征緬國軍蹂躪情形，及武裝走私奴役人民各事，使人痛心。徐生志英述本地舊曆新年迎神會，神為五姑太子，包括有太子、田公、地母、卯酉（兔雞）二神，連同龍王、夜叉、山神、土地，稱為九神。夜叉即藥叉，亦即度神傳來者。又在正二月之間，有一種類似花燈之戲，名曰唱朵，演人多以彩布裹頭，互相跳躍，表演男女種種私情，其唱辭與京戲中小放牛相類。小放牛亦地方花鼓戲演變者。

美軍連日進擊硫磺島，損失死傷頗重。若克硫磺島，則日本本土無寧日矣。夜讀《天下一家》。付買雞蛋十個三百五十元。

二十六日　月曜

上午為彭桂蕊書字一條，並覆其來函。致辟畺先生及良伍、彭蘭函付郵。連日精神仍不佳，夜更失眠。下午為左夢芹、張英駿書字三條。開學生成績審查會，六時始散。今夜為正月十五夜，月明如晝，出外散步，樹枝映地上，歷歷如圖畫。十時歸寢，也眠頗佳。讀《天下一家》終了。

二十七日 火曜

早起，精神爽適。上午借來《楚辭》、《困學紀聞》各一部。注射Strychnine Nitrate。下午講課兩小時。讀《困學紀聞》。夜讀《日本史教程》。

二十八日 水曜

早起，精神爽適。注射司妥寧。還《困學紀聞》。下午講課兩小時。收入校薪兩萬一千零六十元。買打鼠機一個三百元，以室內多鼠也。計存現金二四四八○元，存銀行一一一五○元，未付印書費一三五○○元。本日存下月餐費四千二百元，共用去四五八○元。轉眼之間，二月又盡，生活甚為閒散，暇時雖多，但未曾撰文，四處文債積累，未能清理也。

三月

一日　木曜　曇天，氣候寒。

早晨整理書籍。房東混蛋之至，又來囉嗦，使人精神不快。下午赴呈貢農民銀行，取來教部獎金兩千元。新製長衫一件，手工一千元。修皮鞋五百元。買糖一百元，延菱一把二十五元。請許布祿加帶美國乳油，交五千元。晚間參加學生晚會，十時始寢，夜失眠。買郵票一百元，共用六七二五元。

二日　金曜　晴暖。

注射司妥寧，右臂痛漸愈。收回餐餘四百元，加付乳油錢三百元。近以百物騰貴，美國乳油亦漲價。收衛聚賢函。晚間與沈來秋商談學校前途，恐將毀於汪懋祖之手，因汪亦不負責也。借來朱傑勤《南洋學報》三冊。

三日　土曜　天晴暖。

注射司妥寧。寄衛聚賢、王文萱及教部總務司函。洗衣。開始吃乳油。下午收黃歸雲、周定一及昆文協、渝美術會函。三時赴滇池沐浴。湖濱柳色森綠，水波尚不甚涼。夜讀《南洋學報》「印度化時代之南洋」，燈盡始寢。

四日　日曜

左臂彎又痛，注射司妥寧。連日痔又下血。午收許恪士、法教、王家祥函，及彭蘭寄來《學術雜誌》。覆黃歸雲函。下午讀《印度化時代之南洋》。晚間作書覆許恪士，關於法國向我政府交換漢學教授事。

五日　月曜

上午紀念週，演講琵琶東傳歷史、中國與波斯印度文化交通關係。下午收劉溶池函。晚間作書寄徐仲年，並覆劉溶池。

近日百物又復騰貴一倍，米每公谷二萬餘元，雞卵每個五十元，陰丹士林布，每尺一千元，他物稱是。今日報載，軍人模樣匪徒在安寧碧雞關劫客車五輛，又大板橋劫客車一輛。昆明近郊，尚復如此，何以聊生。社會經濟，如不改變，將自崩潰，敵不擊而自破也。今日報載赫爾利、魏德邁均返美府報告，想與中國政局必有重大關係。國共談判決裂，此其主因乎。

六日　火曜

寄陸逸君、王聘函。午讀《楚辭》集一聯云：紉秋蘭以為佩（離騷），聽潮水之相擊（悲回風）。下午講《九歌》兩小時。服鎖發藥片。晚間讀《招魂》、《大招》等篇，再集一聯云：獻歲發春，皋蘭被莖。高堂邃宇（一作經堂入奧），孔雀盈園。夜寢頗遲，與荒弩等小飲，用錢二百二十元。今日天氣頗暖，煙氣濛濛，恐明日氣候將變矣。

七日　水曜

昨夜天氣遽然轉寒，今晨寒氣瑟瑟，忽如隆冬。服鎖發藥片。讀《史記》。下午講《九歌》兩小時。痔疼。晚間頭暈，燈下讀《大宛列傳》有云，軍非乏食，戰死不能多，而將吏貪，多不愛士卒，侵牟之，以此物故眾。古今如出一轍，可為一歎。此次戰爭，兵士餓死者甚多，而軍中

官多貪鄙自肥，國家大吏，鄉里富人，亦乘機大發國難財，遂使社會經濟紛亂如此，苟不改革，崩潰無疑矣。

八日　木曜

晨，託荒弩帶與葛白晚兩千元。午收劉典文函。下午赴呈貢匯與陳曉南六千元，匯費郵票二百元，其中五千元送徐悲鴻，並慰問其患病。一千元裱一小立軸。書舊作小詞一首，作為此次美展出品。寄張安治、陳曉南一函，衛聚賢一函。買柿餅一百六十元，線三十元，蘿蔔兩個一百元。上午天復晴暖。讀《史記》。本日用去八四○元。

九日　金曜　天氣溕寒。

為學生田九疇改文一篇。作書寄徐愈、法教。朱傑勤來談，贈我《南洋學報》一冊。晚間與沈來秋談話。

十日　土曜　氣候寒。

徐愈函寄出。午收翟力奮、岑學恭信。晚間作書覆力奮，彙印成冊，名曰機密，實則無機密也。國人奔走鑽額，皆希望團結禦侮，早退敵寇，似此為期尚遠耳。夜為鼠子驚醒，失眠。連日服鎮發藥片。

十一日　日曜　晴，氣候頗溫和。

力奮函寄出。為中法交換教授事，托學校上一保薦呈文與教部。收方舟函，陸逸君函及《真報》。

十二日　月曜　晴暖。

腰痛又發。上午赴呈貢縣黨部參加紀念孫中山先生逝世二十週年紀念會，只有陳達演說較好，云讀《延安一月》頗為感動，前過莫斯科時，訪顏惠慶大使，曾詢蘇聯革命特點，顏云：蘇聯革命者，當革命前，多被流放西伯利亞，受盡苦難，故革命時，惟努力達其志願，不愛金錢，不愛享樂，甚至不圖虛名，其精神專注於革命，故有革命精神。若吾國雖云創造民主共和三十餘

年，實僅虛名，並無革命精神云。陳研究勞工問題，從事調查，云雲南佃農，僅居十分之一二，而四川佃農則甚多。若欲做到中山先生「耕者有其田」主張，則需要二十三年云。下午趕龍街，形形色色，人眾擁擠，猶存原始社會狀態，所謂日中為市，交易而退，於此猶見古風也。午餐及零物三百九十元。夜讀《新約》。

十三日　火曜　晴。

上午為魏荒弩修改《愛的高歌》譯稿。下午講《九歌》兩小時。晚餐後赴呈貢散步。燈下讀報，今日報載政府裁撤停辦機關甚多，或亦有意於刷新政治耶。今日買一十行本，備此冊用盡時，即以續寫日記。紙張不及此冊遠甚，價已漲至四百元。米價亦上漲，今米每谷一百三十斤，已售至三萬元，限價價必更貴。政府與奸商土劣三位一體，實有以助長之。

上午寫國父逝世二十周年紀念文未畢。

十四日　水曜　晴暖。

下午舊生許興波來，擬舉辦音樂會。講課兩小時。收李克竸函。為印度師天僕錄舊作，書立軸一條：

座中酒客皆年少，一笑酕顏各解衣。半日豪情成放浪，四筵雄辯有從違。輕舟泊岸樓陰靜，遠市初燈樹色微。緬想澄平歌舞盛，只餘風月送人歸。

此詩作於民國十七年，曾經王伯沆師為易數字，回首匆匆，已十餘年矣。夜風雨雷電，氣候驟變。失眠。

十五日　木曜

汪校長請任教務主任職務，允暫代。天陰，午大雷雨，降冰雹如蓮子大，氣溫亦下降。作函寄孫福熙。收平原社《五人的夜會》詩集，內容甚可愛，皆青年詩作者。收法教函，文協函及郵局公函。下午為華吉三書立軸一，為楊金蘭、蔣箴予各書立軸一。作書寄箋予、金蘭及徐悲鴻。作書寄箋予、金蘭及徐悲鴻。

十六日　金曜

左目發炎。悲鴻函、金蘭函寄出。出聚餐費三百元。

十七日　土曜

上午入城，乘十二時火車。下車過墨盒處小坐。赴大光明觀《出使莫斯科記》電影，甚佳。本片根據德威司（美駐蘇大使）原書攝成片，前並有德氏親自演講。晚間至公樓處，交會費三百元，與曾昭倫坐談小時。至翠湖北路出席文協理監事會。夜宿翁同文處。天大雷雨。與包白痕進餐九百元，電影二百四十元，擦鞋五十元。

十八日　日曜

晨買報五十元。訪王聘，途遇張目寒，彼帶來張大千、謝無量字畫各百幅，擬開書畫展。至其寓所觀大千畫數幅，皆雅靜可愛，中國當代畫人，無出大千右者。過李寶泉家，取回楚鏡兩枚。進餐二百六十元。買朱竹坨《金石文字跋尾》一部兩冊，五百元。《鄭成功傳》一冊，一百八十元。《Life》一冊，三百元。《旅行雜誌》一冊，一百二十元。目寒贈我《蜀中遊記》一冊。下午至汪校長家，在其家晚餐。晚間訪陳廩、倉亞。夜至李竹年、何林處，即在利滇工廠住宿。

上午曾訪聞一多、汪典存，並遊各書肆。

十九日 月曜

上午至寶泉處，欲租其空屋為文協會所，未晤。訪青年會辛志超，未晤。在荒攤上買彎刀一把，三百元。修皮鞋二百元，與鞋匠共坐陽光中。讀《金石文字跋尾》約半小時。在新南食店要粥糊一小碗，二百元。在牛菜館進午餐二百三十元。買小湯匙一個三百元。郵票二百元。乘十二時火車返呈貢，車票來回一百八十元。此次入城用去四千八百七十元。收教部函，及漢唐百戲史校樣。張英駿還來四千三百元，餘存一零二九五元。

二十日 火曜 晴暖。

校《漢唐之間西域百戲東漸史》排樣十張，寄說文社。下午講楚詞兩小時。

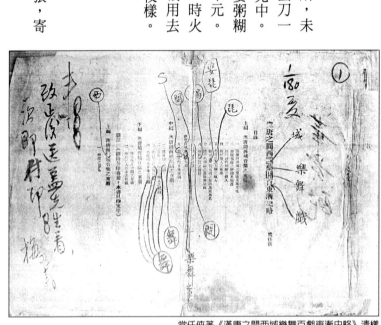

常任俠著《漢唐之間西域樂舞百戲東漸史略》清樣

二十一日　水曜　晴暖。

校稿。下午上課兩小時。腰痛。晚間苦悶之至，中宵失眠，旋復入寐。夢日記為人污損，氣憤之至。醒時已八時矣。

二十二日　木曜　晴暖

校稿寄說文社。夜失眠，精神甚痛苦。

二十三日　金曜

上午召學生談話。午收徐悲鴻、陳百達函。下午赴呈貢縣中校長晚餐。收米尾三千七百元，補繳膳費一千元。

二十四日　土曜

寄說文社校稿。買郵票三百元，排骨四百元，磺銨劑一千元。下午，收呂凝芬函，即覆之。讀《延安一月》、《印度現代史》。夜參加學生晚會。失眠。

【一九四五年三月二十五日至六月十九日日記原缺——編者注】

六月

二十日　水曜

上午領得薪津七萬元。下午赴呈貢車站，將存校各物，均運城中，付挑力一千二百元，並請其飲食一千六百四十元，桃八個二百元，茶一百廿元，車票二百十元。下車赴五福巷五十九號宣仲超家。挑力八百元，車資三百元。晚間訪新民，取來信件。歸途至文明街，買玉璲一個二千五百元。魯參來談，並送來一函。逾十二時始寢。

二十一日　木曜

買《Life》一冊，二百五十元。腳跟走破，痛甚。赴航空公司車資一千三百元，購航空票及行李票一萬二千三百二十元。晚餐一千元，報八十元。看電影四百元。遇陳季良君，立談良久。返寓車三百元，買草紙十元。灼腳令水泡消滅。

二十二日　金曜

上午赴航空公司，至機場候機。下午三時乘一〇七號機起飛，未暮即達重慶。付行李錢二百，轎錢五百，車錢六百。暫憩中國文藝社。訪沈鈞老，交其信函並暢談，在其家小餐。復至伯鈞處，暢談。夜宿其家。出車錢四百元。重慶較昆明為熱，流汗不止。

二十三日　土曜

與伯鈞至觀音岩，晤子為、振文、清揚等人。買雨傘一把七百元。今日降雨，溫度下降。下午至航空公司取哢嘰布，納稅七千二百十五元，往返車費六百元，沐浴四百元，理髮三百元，交伙食費五千元。晚餐後晤申甫等人。訪黃任之、冷禦秋。至文協訪梅林暢談。晤茅盾、以群等人。夜一時始寢。買十行日記本五百元。

二十四日　日曜　曇天。

早起，補寫數日來日記。上午至兩路口乘滑竿上山至伯鈞處晤西曼、外廬、正飛、冰公諸人，在其家午餐。下午參加茅盾五十壽紀念會。文化界及文藝作家皆到，濟濟甚盛。晤馬寅初、

柳亞子、鄧初民、邵力子諸老、及梓年、乃超、雪峰、水拍、克家、亞平、駿祥、子農、彥祥、白楊、瑞芳、文哉、胡繩、寶權、蘇聯友人費德林、伊三克等人。沈鈞翁主席，余亦代表昆明文協致辭。散會後並聚餐。計滑竿錢六百元，汽車六十元，祝壽費五百元。步行至關廟街米亭子，詢舊書價，均昂貴，與昆明相若。乘人力車返美術會，一百五十元。

二十五日　月曜

上午赴教部訪杭立武、趙太侔，談東方語專事。訪袁其炯、楊治全兩同學。下午存款中農銀行五萬元。晤王休光，同至其寓。晚間將�串嘰布送至伯鈞處，談至夜深始寢。山上晚間頗涼。買麵包七十元。

二十六日　火曜

上午遊上清寺各書肆，買《玉台新詠》一部，一千二百元。《溫飛柳詩集》一部，一千元。買十行紙十張五十元。下午草擬一改革東方語專計劃要點，往訪楊治全、萬紹章、朱駺先，並晤蔣復璁。赴蘇大使館訪費德林克，借其《蘇聯東方學》一冊，《陸機研究》一冊，頗暢談。晚間晤休光、秀峰。晚餐二百元。早餐一百二十元。訪羅紫微。乘車一百元。

二十七日 水曜

痔出血已數日，大概飲酒之過。作書寄凝芬、慧端。上午赴教部訪朱經農次長，為學校公米事探詢部中規定。晤總務司長賀師俊、科員章文彬等。赴中央圖書館訪蔣復璁^{蔚堂}。下午收文協及翟力奮函。四時赴文協，晤一虹等。梅林邀晚餐。晚間茶會，報告昆明文協情形，到茅盾、乃超、乃昌、芝岡、荃麟、以群、力揚、雪峰等。歸寢已十二時。

二十八日 木曜

早晨買報四十元，擦鞋四十元，早餐二百元。赴中央圖書館訪蔣蔚堂，商談中國藝術史學會開年會事，並談東方語專情形。返全國美術會午餐。車錢一百四十元，刻圖章二百八十元，補襪子三百元。

晚間與徐仲年往看電影，車錢五百元。下午訪黃任之，暢談。訪沈鈞翁，未晤。訪黃歸雲，未晤，聞歸雲新得古物不少也。買儲蓄券一百元。寄凌純聲、翟力奮各一函。

二十九日　金曜

晨與羅子為訪朱文山，與孫寶雲等四人午餐。下午遊古董肆，買扇面一個，一千二百元。唐鏡一面，三千元。鏡文曰：「花發無冬夏，臨台照夜明。□□□意，能照美妝成」。買《作風》一冊，偽滿康得七年十月印，八百元。買《圖書季刊》一冊，五十元。收《再生》一冊。車錢二百元。洗衣四百六十元。寄陳季倫函。買手巾三百六十元。

三十日　土曜

上午訪沈鈞翁，請其書扇面。訪黃歸雲，觀其新購各古物，一玉蟬甚佳，蓋漢代物。另有六朝鎏金佛二具，帶鉤十餘具。帶鉤多速格泰文化遺物形式，其鎏金小銅印一個，為余夙愛，今復見之。至上清寺一書畫古玩店，遇張效良舊友，同上半山新村小坐。下山至三新池沐浴，極暢適。午餐二百六十，早餐二百二十，車至半山新村來回六百四十，又六十元。下午赴星六處，與諸友晤面，並談話二小時。到公敢、平山、衡山、白筠、春濤、真如、乃超、小梅、青楊、黎明、初明、順笙、紉芝等。散後至領事巷呂霞光處，觀其新購漢以來陶器銅器約百件，多小品，其中有玩具多種頗可愛。七時至說文社，詢問付排之稿《漢唐樂舞百戲東漸

一九四五年

史》情形。返文藝社晚餐，一百八十元。慧端來，未晤。即往訪之，至藥王廟街十八號與端晤見，端發育更苗條，思想亦更進步矣。十一時返寢。來回車錢二百六十元，信紙信封一百元。

七月

一日 日曜

上午至觀音岩參加座談會，到十餘人。下午印中國藝術史學會通知，於八日上午在中央圖書館開年會。將《蒙古調》一百五十本，送交讀書生活出版社。至梓年處談良久，並在其處晚餐。晚間至公敢處，談良久，返文藝社寢。買扇面一個八百元，《蘇聯憲法》一本，《群眾》兩本，共二百六十元。收黃芝岡稿一包。

《蒙古調》書影

二日　月曜

上午至中央圖書館訪蔣蔚堂。將中國藝術史學會召開年會函發出，計馬衡、金靜安、胡小石、宗白華、陳之佛、秦宣夫、徐中舒、徐梵澄[17]、梁思永、梁思成、董彥堂、岑家梧、李霖燦、商錫永、許寶駒等十餘人。與張殿賢同學同訪蔣君章。返文藝社午餐。來回車錢三百一十元，早餐二百六十元，報四十元，補衣八十元。下午至教部轉至和園訪黃琴，未晤。由上清寺返，車錢二百一十元，茶四十，報二十元，郵票五十，麵包七十。晚間至衛聚賢處，未遇。赴唯一看電影。車錢二百六十，影票三百五十。

三日　火曜

上午赴教部訪楊治全。買《俄國文學史》一冊，一千六百元。午過中蘇文協，訪張西曼，在其室午餐。下午乘公共車至小龍坎，訪宗白華先生，在其家晚餐。與許士騏、陳劍恒等閒話。晚間訪凌純聲，談東方語專問題，云已定姚枏任新校長。夜訪水叔，略談。宿於心理系預備室。

四日 水曜

晨訪繆鳳林，購其所著《中國史綱》二冊，價八百元。水叔邀早餐，餐後渡江，至徐悲鴻處聚餐，到宗白華、顧一樵、陳之佛、傅抱石、司徒喬、呂思伯等三四十人，多藝術界人士，談笑甚歡。夜宿中國美術學院。

五日 木曜

悲鴻五十壽誕，參加慶賀，到吳蘼若、喬大壯、黃君璧等三四十人。午飲酒過量，昏然遂醉。下午臥數小時，以昨夜亦失眠也。撿理寄存此間竹箱兩個，木箱三個，皮箱一個，又藤包兩個，內藏書物，日久未曝，有生菌者矣。兩日皆微陰，天氣較涼爽。

六日 金曜

晨攜書渡江，乘小輪船返重慶。計去時車錢二百一十，返舟資一百六十，又人力車二百，修面一百，晚餐二百五十。四日交聚餐費一千五百元。上月三十日所取萬元，已用罄矣。

下午交洗衣費一百元。赴座談會聽取議論。至晚餐始散。張效良、張西曼來訪。收盧蔚民、魏荒弩、呂凝芬、凌純聲、王餘、黃歸雲函。

七日　土曜

晨應陶行知邀赴冠生園早點。上午赴特園訪張老先生、范樸齋，談一小時。遊上清寺各舊書肆。赴教部訪楊治全。過書肆買《京本評話小說》一冊，二百五十元。車錢一百六十，午餐二百六十，給貧民三十五元，七七兒童捐七十元。下午訪馮乃超、蔡儀。訪金長佑談《原野》雜誌事。晚間至育才參加仲夏晚會，觀秧歌戲，蓋由民間小調發展而成者，調頗簡單，多用《銀紐絲》小調，為淮以北所習聞云。夜作書至下一時寢。

八日　日曜

夜受風。晨起即病，頭昏四肢無力，勉強赴中央圖書館開中國藝術史學會，至午均未至。發熱至三十九度半，實不能支，因雇車返中國文藝社，即偃臥，昏然至暮，未進飲食。

九日 月曜

上午仍病，左半身不靈活，不能進飲食。下午頭目昏眩，強起赴猶莊史良處，略談即返。訪黃琴，在其家小息，身體實不能支，乘轎上坡，返文藝社。

十日 火曜

上午赴銀行取來萬元。頭眩欲嘔，買一西瓜，七百七十元，重七斤，食之而甘，熱遂下降。下午略能食麵。四時赴特園，燠熱之至，真如、平山招宴，到約三十人，皆一時之選也。孫哲生亦來與會，座中議論縱橫。余未發言，席間體不能支，屢起離座。散席歸時，搖搖欲倒，勉強乘公共汽車，至觀音岩下，返室頹然遂臥。

十一日 水曜 曇天。

氣候涼爽，精神較佳。昨日寄荒弩、季倫、蔚民等各一函，告述在此與教部接洽經過。下午，甘雨降。晚間訪鍾憲民。

早餐二百五十，晚餐二百三十，與王稼祥飲茶九十，補破衣三百八十，洗衣一百，肥皂一百四十。

十二日　木曜

上午作書寄譚雲山。赴教部訪朱騮先、楊治全，接洽雲南大學事。下午身體略好。晚間呂凝芬來。買西瓜、甘李，共一千元。夜大雷雨，冷爽。

十三日　金曜　天雨。

上午至文協，晤梅林、一虹、以群、艾蕪等，在文協午餐。下午赴霞光處看凝芬，坐一二小時。晚餐後與凝芬看電影，散後送之返。此女淑善，頗愛之。

十四日　土曜　天仍陰。

上午，乘車至李子壩，上半山新村，在伯鈞處午餐，將布取回。下午至鼎新街，與衛聚賢、

李化民等品茗。晚間至聚賢處，觀其所購麟鳳楚鏡一面，又伏羲女媧錢一品，皆不易得。收荒弩、季倫函。

十五日　日曜

上午詢布價。下午至讀書生活社，訪萬國鈞。赴鼎新街品茗。至謝估處，見一澄泥硯，頗欲得之。步回頗倦。收王餘函。王舜生來訪，未晤。夜雨。

十六日　月曜　雨。

收尚健菴函，覆荒弩函。下午寄中央圖書館詩集。至生活書店，為吳晗詢問《撿餘集》出版事。至米花街再看昨日所見小硯，有字云「觀奕道人珍玩」，鳳灘綠研，硯蓋字頗可愛。至鼎新街吃茶，遇聚賢。晚間同至其家。顧頡剛約於二十二日開史學會。夜十二時返寓。夜雨。

十七日　火曜　天雨。

午至銀行取款萬元。訪呂霞光、翟慧端。至盱眙劉君處看古董銅器三件、瓷器一件，又古錢

多品。晚間訪王舜生、譚平山，在譚處談良久。收呂凝芬函，沈鈞儒、史良請簡。夜讀《俄國文學史》。

十八日　水曜　陰涼。

上午至教育部詢問雲南大學事，晤楊治全、萬紹章等。步行至半山新村，晤伯鈞。下午，由李子壩乘車返。至上清寺，一百五十元。三新池洗澡，三百七十元。魁順晚餐，七百六十元。至黃琴處觀其所藏古玉三件。返文藝社，收尚健菴函，劉王立明請簡[18]，又王餘寄來《歌劇藝術》數冊。晨收呂凝芬函，即覆一函。收張英駿一函，覆一函。

十九日　木曜　天氣又熱。

下午赴猶莊史良處，彼與沈鈞儒邀午餐，到成都袁坊、樸齋等三人，及特生、伯鈞、舜生、空了等。肴饌精好。撤席後談話一小時始散。至黃琴處，觀其所藏古鏡等物，借來玉玦一

18 劉王立明（一八九六──一九七〇），安徽太湖人。抗戰期間與丈夫劉湛恩全力投入抗日救亡工作。劉湛恩被日偽特務暗殺後，繼續從事愛國民主工作。在國民參政會上堅決主張抗戰，曾被國民黨當局撤銷參政員資格。

枚。至鼎新街品茗。晚間至萬國鈞處取來五萬元。赴曹家菴訪辰冬，旋返。定二十四日上午追悼鄒韜奮。

二十日　金曜　大熱。

夜失眠，起頗遲。上午夏明帶來西藏、古宗、麼些、麗江各地土俗壁畫織物及墓碑花紋拓片數十種，對此甚感興趣。蔣碧微來談良久。收汪懋祖一函。下午收夏濟安函，云譚雲山邀余赴印度國際大學任漢學教授，願即辦出國手續，不須遲延云。劉王立明邀晚餐，到袁坊、舜生、伯鈞、初民、伯鈞夫人、王小姐、劉女士等，在嘉陵賓館進西餐，肴饌甚豐。散席後在劉莊坐月間話，九時返。

二十一日　土曜

早餐二百元。赴教部訪治全、紹章。午餐四百五十元。買《甌香館集》一冊，五百元。訪寄梅未遇，聞其帶回敦煌壁畫照片甚多。訪芝岡，談中國戲劇史，至午始返。姚枬來，未晤。飲冰牛奶一杯二百七十五元，買《圖書季刊》一冊四十五元，買筆四百元，在郵票社觀郵票，筆失去，再買一支三百五十元。晚餐下午盛成來談。天熱頭眩。金長佑來函，將啢嘰布取去。

三百八十元，茶三十元，兩次車錢四百元，因頭目昏眩也。給兩乞人二十元，共用去三千○五十元，又釘鞋八十元。

二十二日　日曜

上午赴說文社開史學會，到徐旭生、顧頡剛、黎東方、黃奮生、羅香林、蔣復聰、鄭逢源、譚彼岸等十餘人。觀衛聚賢所藏古器物，並在其家午餐。下午訪朱文山。晤光明甫、朱子帆。步過南區馬路，遇老友吳健及張德秀，彼邀往進點心，因獲暢談數年別況。由凱旋路上教場口，返文藝社。買恐龍後齒化石一塊，四百八十元。

二十三日　月曜

上午赴兩浮支路三民主義叢書編纂委員會，演講昆明古代文化，並觀黎東方所得新疆舊籍，及其所藏古錢，在其家午餐。晤陳北鷗等。東方贈我新疆古錢兩枚，甚可寶。歸途遇張肇融，十年不見矣。至其家坐一小時，返文藝社。凝芬曾來過。下午六時又來，即同往進餐觀電影。此女婉淑，頗相愛。樊德芬曾來談。王蕙芳與劉王立明之女劉小姐來，未遇。

二十四日　火曜

上午赴白象街西南實業大廈，參加杜重遠、鄒韜奮逝世紀念會，到沈鈞儒、沈雁冰、張袁坊等數百人。午至商務書館買《蘇門答剌古國考》一冊，《元代經略東北考》一冊，《元朝怯薛及斡耳朵考》一冊，一千四百五十元。又《隋唐制度淵源略論稿》一冊，三百五十二元。寄金長佑函，寄姚枬函及《民俗藝術考古論集》一冊。下午八時凝芬來，同遊巴蜀小學，夜十一時歸寢。

二十五日　水曜

晨，王家祥來，夏明來。下午收陳季倫函。赴特園參加座談會，到本市及成都友人十餘位，在鮮宅晚餐。散後，赴張申甫處，贈我《圖書季刊》二冊，又《英文提要》一冊。大熱歸寓。收姚枬函及《古代南海史地叢考》一冊。李仲三來，黎東方來，已寢。早餐二百六十，茶九十，午餐六百四十。買拖鞋一雙，一千六百元。沈逸千失蹤事，捐贈其妹一千元。

二十六日　木曜　大熱。

上午李仲三來，與之同早餐。赴呂霞光處，晤凝芬，談一小時。與霞光赴鼎新街米花街古董肆，買得鳳灘綠沉泥硯一個，觀奕道人珍藏，為錢竹汀故物，甚可寶也，價八千元。復至新生商場紫泥山館，見一田黃小章，頗可愛，價二萬元，未購。赴冠生園飲牛奶一杯，三百八十五元，食包子稀粥，四百二十元，入浴六百五十元，晚餐素食，三百八十五元。赴冠生園飲牛奶一杯，三百八十五元，食包子稀粥，四百二十元，入浴六百五十元，晚餐素食，三百八十五元，擦鞋四十元，報二十元。買筆墨五百元，共用去一萬零六百元。途中遇郁風、許敦谷，皆云將赴昆明。夜訪楊德魁，談頗久。下一時歸寢。宵夜吃稀粥二百二十元。買紅豆一粒，一百元。

二十七日　金曜　大熱。

晨，過江乘車赴南溫泉小住，一洗塵俗。七年未來，此地業已改觀，較往日繁盛多矣。寓清華旅館，室外多青桐，溫泉即在室前也。早餐五百六十，車七百，報二十，船一百二十，茶一百六十，冰糕一百二十，汽車五百，房金九百，茶九十，午一百八十，麵九十，西瓜八百一十，洗澡一百，晚餐四百六十，船四十，共用四千九百三十元。

二十八日　土曜

下午遷寓冠生園招待所。

二十九日　日曜

晨晤李飛鵬舊同學，與之同訪李吉行，與吉行亦多年不見矣。在吉行家午餐，始歸。芬已來室，候久殊不懌，慰之。薄暮，鄭曾祜、鄭慧兄妹來，鄭慧能彈古琴、琵琶及新疆樂都塔耳、壇普耳，欲赴印國際大學習舞蹈，故來就商。晚間邀其麵點。送凝芬歸政校，與鄭等同品茗，夜深始寢。

三十日　月曜

上午理髮，遇高植，游泳。下午乘汽車返海棠溪，歸重慶，體倦之至，彷彿如病。收到昆明轉來信件，有凝芬、鄭慧、杭立武、尚健庵、秀峰、王放勳、王餘、魯參、林路、金長佑、汪典存、法嶽、文青社、孫望、劉杜谷等函。晚間至呂霞光家，觀其新購古器物多件。

三十一日　火曜

晨寄王餘一函。印度譚雲山一函，請國際大學寄聘書來，即赴印度。赴中農銀行兌來七萬五千六百三十元。至五十年代社收來布錢十三萬元，尚欠我十萬元。此二十萬元，係為宣仲超購藥物之用。晤金靜安，略談近況。遇聚賢於途。歸，姚枬曾來，未遇。曾昭倫、俞大絪來。與曾同訪伯鈞，即赴中蘇文協晚餐。夜觀《會師柏林》影片。買一皮包，價六千五百元。

八月

一日　水曜

上午訪曾昭倫不遇。下午至特園。薄暮至鼎新街古董肆，李化民攜來磁器數件，一宋白磁盤甚可愛，其他嘉靖、宣德、萬曆各磁亦佳。晚間至霞光處，詢凝芬歸未。寄李開物、夏濟安、陳季倫函。

二日　木曜

上午與霞光同往陝西街，存入華府公司二十萬元，月息大一分。渝市近日銀根奇緊，兌錢多付本票。下午買一西瓜七百元，一氣吃盡。至鼎新街晤楊大鈞、衛聚賢、王國源、申硯臣、黃琴、李化民、鍾可托等古董迷，大鈞擬出琵琶叢書，邀余作琵琶考，已應之。晚間訪楊德翹，取

來一龍骨化石章，明日將為喬大壯求刻印。收萬紹章函。買《俄國史》一冊，《博士物語》一冊，七百元。又汗衫一件，五千元。

三日　金曜

上午作書請吳兆洪同學帶交莫斯科胡濟邦。往訪沈鈞儒先生，沈為徐悲鴻之委託律師，與蔣碧微辦離婚手續，擬為調解。訪黃琴又是大談古董，六時始返。收王蕙芳、王休光函。覆萬紹章函。訪昭倫、大綱、紹傑，觀紹傑藏品。晚間取來舊裱惲冰女史花鳥立軸一幅。去年工價一千三百元，今年已漲至五千元矣。

天雨。晨遇胡彥久，云亦將赴國際大學。

四日　土曜　天雨。

摩挲新得鳳灘綠硯，甚愛賞之。余已有七硯，一得自徽州屯溪，金星大品極可愛；二得自南昌，金星方硯，曾借與沈尹默，刻詩其上；三得自武昌一刻字人處，有篆書款識曰「百廿硯齋第二十七品」，蓋為金冬心故物，端質極宜墨；四得自長沙大火前三日，瓜形銀星歙石小硯，與翁大年刻何紹基小章同來，亦為何子貞故物；五為一小端硯，民國十一年得自南京文昌巷（花牌

樓）一古董肆。時余甫入初中讀書，隨身用之廿餘年，之北京、青島、普陀、匡盧，之日本京都東京，皆未常去身，戰後攜以俱來，與余共事最久，惟此硯矣。沈尹默為刻思元室小銘於背，思日本妻前野元子夫人也；六為端硯，以賤價得自重慶鼎新街古董肆，石質甚佳；七為此鳳灘綠硯，沉泥質，為錢竹汀故物，紫檀蓋，刻鐘鼎文亦佳。除舊有思元室小硯，此十年亂離中，凡得六硯，如能寶之勿失，亦足以自娛矣。

下午赴沙坪壩，訪各舊書肆，未見佳書。至沙坪新村訪喬大壯。至中大遇劉銳、王家祥兩生，共往進晚餐。至潘菽處，略談。晚間訪許恪士、金靜安，夜與靜安作長談。宿教育學院心理系。

前記鳳灘綠硯為錢竹汀物，殊誤。觀奕道人為紀曉嵐，竹汀為之題款，非十駕齋中物也。

五日 日曜

晨由中大渡江，至磐溪徐悲鴻處，為之商洽與蔣碧微離婚條件，畫一百張，款一百萬元，悲鴻已允，惟精神未復元。畫須分期繳付耳。

下午取存古物一籃，舊書一包，攜之渡江，乘輪返渝。晚間至霞光處，談良久。裱舊藏惲冰畫一張，暫存霞光處。

一九四五年

六日 月曜 雨。

上午腳痛未出門。午，霞光來看古物，贈一西藏佛燈，一宋磁杯請其修補。晚間與凝芬看電影，一氣看畢唯一國泰兩家，並送之返領事巷。夜一時寢，贈凝芬雙紅豆、一小玉豬。

七日 火曜

晨，作書寄蔣碧微，勸其與悲鴻和平解決離婚事件。訪沈鈞老，並以此意告之。暢論愛石子、愛化石之癖，因與鈞老有同嗜也。至黃琴處，邀同來寓，彼愛我一明磁片藍花罐，一蜀窯小壺，因言定與之易一玉玦，一海獸葡萄鏡。玉玦業已取來多日，懸之腰間，漸變色澤矣。下午赴五十年代社取錢，過商業場問市價。買郵票兩枚，八十元。將前購汗衫易一較大者，再付三千元。至鼎新街吃茶看古董，遇吳頌堯君，同至其寓，觀所藏古器，多可愛精品。一小秦印（圓形，「寸志」二字）、一漢印（「典軍校尉」四字）、一玉佩、一小璧、六小玉件、一秘戲錢、一鎏金甲紐、兩有年代小銅佛、一寶石藍小瓶、四鼻煙壺、一苗人用四鬼壓勝錢、兩伽南沉香杯、一明人刻杏核（刻「秋胡戲妻」），皆使人把玩不釋。吳君好蓄古錢，近以二十七萬

元，購王原祁山水一幅，頗自賞也。由林森路返。晚雨。收王蕙芳函。本日用錢五千二百元，存一萬五千九百五十三元，又票據三十萬〇一千元。

與同往吾君處汪君夏君，亦古董迷也。夏君名青浦，遼寧人。

八日　水曜

晨起頗涼爽，小雨。上午赴華僑實業銀行取來六萬七千元。早餐三百五十元。遇徐愈於途，同往進午餐。買哈密瓜幹三百元，線袋三百五十元，銀盧比一元八百元，羅斯佛總統紀念郵票一張三百元。晚餐四百六十元，付洗衣錢五百五十元。入浴遇傅況麟，代候【付】澡錢外付擦背二百元。買早報晚報八十元，共用三千三百九十元。

晚間金靜安來看鳳灘綠硯，此硯為紀曉嵐物，錢大昕為刻款識，紫檀蓋刻金文，出於林佶手，佶為王漁洋入室弟子，曾寫刻《漁洋詩集》，以善書名於當時。此硯萃聚三名家，靜安亦愛玩不置，至可寶也。夜觀夏青浦所藏書畫古磁，一錢竹汀對聯甚可愛。

下午與吳頌堯至吳澍之處觀古物。

九日 木曜

昨日盟軍以原子彈炸毀日本廣島，今晨蘇聯突然對日宣戰，戰事有急轉直下之勢。上午舜生、昭倫約同往特園午餐，到者二三十人，集一時之盛。婦女界有劉王立明、劉清揚、于立群、史良等參加。午後至張申甫處，取來《圖書季刊》五冊，此為申甫主編，頗有價值。寄王蕙芳函，《印度日報》【社】書一冊。

十日 金曜

晨，以文藝稿交曾昭倫轉聞一多。寄陳季倫、魏荒弩、張英駿、李開物函。

上午訪夏青浦君，觀其所藏書畫古磁玉銅等件。玉無足觀者，一舊磁花插，頗似元以前物，因其上繪極樂鳥一對，與越器相同也。夏君藏扇面多張，有李鱓、鄭板橋、陳師曾、梁啟超等。一文徵明賺蘭亭圖卷，一姚姬傳書立軸，一董玄宰山水畫卷，均可愛。又唐人寫經兩卷，皆敦煌石室舊物，卷軸猶存。其所藏數百件，以此為精品矣。

下午赴鼎新街古玩鋪，途遇張西曼，約往晚餐。至鼎新街品茗看古董，遇呂霞光云，宋磁小碗已代補好。返張西曼處晚餐，餐後，王炳南君來中蘇文協打電話，云有一最好消息，即日本已

無條件投降矣。聞之喜極，猶疑信參半。逾十分鐘，街上人聲漸喧鬧，又小時，爆竹滿街繁鳴，人人歡呼，九年戰爭，至此結束，安得不樂。西曼欲借吾所借來費德連克《蘇聯東方學》一冊，吾亦借西曼處董作賓著《殷曆譜》一部，此近年學術之巨著也。抱書而歸，途人為塞。晚間至鍾憲民家，憑窗而望途人歡呼情形。夜十二時始寢。

十一日　土曜

昨夜出三次號外，初云日本投降，猶欲保留天皇，繼則盟國人民，各地騰歡，根絕法西斯情形。

上午至沈鈞儒處，送其古生物化石一塊。至黃琴處，均未晤。至特園聚會，史良、沈鈞儒邀宴，飲酒盡醉。同醉者有伯鈞、外廬、樸齋、冰公等。酒後聞座中激昂發言。睡一小時酒始解。下午雨，微爽適。走訪傅斯年未遇，返文藝社，西曼來取《蘇聯東方學》去。買戈順卿《七家詞選》四冊一部，一千元。

十二日　日曜

收陳季倫、魏荒弩函。寄沙樹勳函。上午赴黃琴處，借來四蟬漢玉勒一個，海獸葡萄鏡一

個。在其家午餐。下午吳頌堯君來約同往看鄭君所售扇面，以十八羅漢桃核及潘金蓮大鬧葡萄架桃核出與一觀，吳亦極讚美。至鄭君處觀扇面，多不佳，僅選李瑞清書扇一、王鹿公畫醉飲人物一，未即購。至鼎新街觀古董，見一唐小海獸葡萄鏡、一唐極樂鳥鏡、一漢君宜高官鏡，尚屬舊物。晚間至大雅堂中國藝文館兩處觀扇面。至五十年代社，至鑿山骨齋陳敬先處，與居迺鵬君論國樂，頗欲習三弦，苦無指授也。晚間收呂凝芬函、楊瑞琳[19]函、中國文協函。買《延安歸來》一冊。

十三日　月曜

晨起頗早，讀《殷曆譜》。上午鄭慧來，此女秀美可愛，擅古琴及新疆樂，欲赴印度習舞。與之同午餐始去。下午陳樹人來談云，東方語專新任校長姚君梓良甫接事，頗有倦勤意，亦可笑矣。下午赴都郵街，購夏布汗衫兩件，二千八百元，可云廉價。歸途遇以群等，云將赴青年路火炬遊行，以今日八一三紀念日，日本簽降書也。與秀峰侄同往，晤冶秋，與同品茗。至十時仍不見廣播日本投降消息，即返文藝社。買皮篋一個八千元。今日用去一萬二千三百元，餘六萬○六百八十二元。

十四日 火曜

接王蕙芳電話，云將來文藝社。此女甚美，而思想復清晰。寄楊瑞琳函、吳晗函。早餐麵一碗二百八十元。補助美術會茶水費一千元。交會費五百元。讀《殷曆譜》。下午，日本正式無條件投降號外發出，此歷史大事件，法西斯將永久消滅矣。王蕙芳來，蔣碧微、傅抱石來。伴蕙芳出晚餐，看電影，冷飲，送之返嘉陵新村。歸文藝社，夜讀《殷曆譜》，寢頗遲。

午餐五百七十元，晚餐六百六十元，電影六百元，冰牛奶六百三十元，共用四千二百四十元，又汽車一百二十元。

十五日 水曜

晨起為粟蘇兩生作書致吳伯超。

十六日　木曜

上午赴鼎新街晤吳頌堯君，即至其寓，取來清道人扇面一，郭嵩燾扇面一，又《天津第一博物館》半月刊全訂本全份四冊，共價一萬三千元。下午赴中國銀行兌取自昆匯來十四萬二千六百元。銀行現鈔奇緊，即此款亦撥不出，取得八萬，存入六萬。

十七日　金曜

晨四時即起，赴千廝門乘船赴北碚，參加學術團體聯合會，上船時，特檢人員，頗無禮貌，即面斥之。午抵北碚，寓華善公寓。赴陳倚石處，請其作一秘戲圖扇面，因倚石精繪人物也。倚石留午餐，餐後並伴同赴各拍賣行覽觀，並無可愛之物。

十八日　土曜

上午參加學術會議開幕式。下午未去會場，參觀西部科學博物館，館員梁白雲君，中大藝術科畢業，招待頗周至。館內化石及土壤、陳設頗完備。

十九日 日曜

上午參加會議，並赴禮樂館訪楊仲子、楊蔭瀏。至蔡鍔路訪老舍，談甚久。下午至陳倚石處，取回《仇十洲畫冊》一本，倚石借此冊去，二年餘矣。與倚石遊公園，觀民俗陳列室所陳漢磚等物。晚間遊故書肆，買《苦茶隨筆》一冊，四百元。夜聽音樂會。

二十日 月曜

上午乘舟赴北溫泉，與劉奇上山至何毅吾家，觀所藏古物，即在其家午餐。下山晤楊家駱、鄧少琴、何敘甫等，談諏甚暢。夜寓中國旅行社，半夜睡夢中，有警察打鬥甚厲，可惡之極。

二十一日 火曜

中午楊家駱招宴。晚間鄧少琴招宴，並浴溫泉。夜雨。楊贈《縉雲山志》一冊，內有吾舊文一篇。

二十二日　水曜

中午，何敘甫招宴。晚間何毅吾招宴。夜李清悚招待看《大足石刻》電影。夜雨。何敘甫贈我瓦當拓片四張，又扇子一把。此行得四扇面，顧頡剛代書一扇面，柳詒徵代書一扇面，陳倚石代畫一扇面也。

二十三日　木曜

何毅吾交來悲鴻畫五張，托為代售。上午八時煙雨濛濛中，乘小舟至北碚，取衣物及倚石所畫扇面。上輪舟，與柳詒徵、繆鳳林、何敘甫等同來渝，下午至。薄暮至鼎新街。沐浴。

二十四日　金曜

上午赴華府公司提款，存入金城銀行二十萬元。下午付吳頌堯古物錢一萬三千元。赴中蘇文協看司徒喬畫展。歸遇王家琳舊生，家琳服務《大剛報》，頗暢談。收吳晗、王九餘、尚鉞、陳融海、王蕙芳、呂凝芬函，覆九餘、蕙芳、凝芬各一函。

二十五日　土曜

晨，唐光晉來，邀其早餐，用一千四百元。悲鴻畫三張，託其代售，與之赴澡堂，即邀其來寓，買去悲鴻畫馬一幅，僅作價四萬元，現已售價十餘萬元矣。邀德翹午餐，用五千二百元。下午赴郭沫若家，沫若自蘇聯歸來，精神甚好。晤馮乃超及孩子劇團數人，談兩小時。赴鼎新街轉至鄒容路，在五十年代社小坐。至上清寺，轉至沈鈞儒、黃歸雲處，返寓。夜與司徒喬君論畫，十二時始寢。收盧蔚民函。凝芬來未遇。在北碚聞曾國藩贈妓大姑一聯云：大抵浮生若夢，姑從此地銷魂。

二十六日　日曜

上午至領事巷看凝芬，在其寓午餐。下午赴五十年代社取款，約定竟不見人。晚間再至凝芬處，小坐即歸。

二十七日　月曜

上午寄薛誠之、宣仲超函。早餐六百元。買傘一把一千四百元。譚雲山來函，催速往印度國

際大學講學。下午訪楊德釗，與之商談，彼亦主張我往。四時至楊大鈞處，彼邀我聽其彈琵琶。

此君為一代名手，對於學理亦喜研究，因余研究琵琶史，故特邀往一談云。

二十八日　火曜

報載赫爾利往邀毛澤東來渝商討國事，今日下午可以抵此間。此誠國家一大事也。

上午凝芬來，與之遊南區公園，商談良久。早餐二百八十元，報四十元，買《剿奴芻議》一

冊一百五十元，糖二百元，午吃甜食七百元。

二十九日　水曜

上午天熱之至。下午赴中蘇文協聽郭沫若、丁燮林赴蘇聯參加科學會報告。晚間與凝芬看

電影。

三十日 木曜

上午赴西南大廈參加文協劇協歡迎丁、郭兩人會議。午至商務購《摩尼教流行中國考》一冊，《佛遊天竺記考》一冊，一千三百元。下午至金長佑處取來兩萬元。晚間至凝芬處，談至夜深始寢。何敍甫所贈扇失去。收王蕙芳函。

三十一日 金曜

晨赴領事巷凝芬處約其出遊，步行至林森路，疲乏之至。冷飲一千八百元，過江一百二十元，南岸乘滑竿上黃桷埡一千六百元，午餐三百元。日暮始渡江返重慶。飲茶食地瓜四百元，晚餐九百元。早餐車錢三百元，早餐七百元，渡江二百元。今日共用六千二百二十元。

九月

一日　土曜　昨夜雨，天氣轉涼。

上午赴教育部訪高教司岳科長，知赴印度國際大學任教手續已辦妥。赴中央圖書館訪徐梵澄，未遇。赴中印學會小坐，即歸。早餐二百七十，報四十，午餐五百四十。下午作書寄王蕙芬、鄭慧、翟慧端、王餘。訪凝芬，至其門未入室。歸至中蘇文協，見人頗眾，始知慶祝中蘇新約，舉行雞尾酒會，各文化界各首長皆至，毛澤東先生亦蒞臨也。在中蘇文協觀舞至夜深，始歸寢。晚餐九百元，車錢一百五十元。

二日　日曜　陰寒。

上午至凝芬處。報載日本簽字降書，明日將定為勝利節。司徒喬借去《西域考古記》一冊。

三日　月曜

上午精神殊不佳。李仲生來，同出觀慶祝遊行行列，參加者極眾，自七星崗至陝西街，途為之塞，兩旁觀眾亦擁擠，魚龍漫衍，獅子作遊藝，猶古百戲也。至陝西街，與仲生飲酒微醺，三時半返寓。約凝芬來，遂同出觀夜間提燈會，夜深始返。作書寄黃芷秀南京。

四日　火曜　天氣復熱。

買短褲二千二百元。午王芃生來談。下午張西曼來談。晚間與凝芬等往觀煙火。

五日　水曜

上午赴特園開慶祝勝利大會。下午至凝芬處，約往觀劇，其弟同往。演《寶蓮燈》、《打嚴嵩》等劇。用一千六百元。

六日　木曜

晨邀孫宗慰等早餐，一千八百元。下午黃歸雲來觀所藏惲冰畫。晚間赴德和古玩鋪觀趙撝叔所畫花卉立軸。同張蒨英學舞。

七日　金曜

晨應羅努生之約，赴嘉陵賓館早餐，往返車資九百元。下午王蕙芳來電，明日下午六時來。

八日　土曜

買《漆器考》一冊，二百元。買《希臘文化東漸史》一冊，二百元。下午《漆器考》讀畢。下午王蕙芳曾來閒話，至公園小坐。

九日　日曜

上午至凝芬處。至郭沫若處，遇翰笙、乃超，沫若出未歸。赴鼎新街遇衛聚賢，同往午餐。

下午看聚賢古物展，中有一道光年製磁鼻煙壺，上繪番船圖，輪舟激水而進，另一面則繪洋人朝進，頗為可喜。惜索價五萬元，以其過昂，未購。遇吳頌堯君，往看陳樹人畫展。一荔枝小幅尚好。赴鼎新街遇唐光晉品茶，同往晚餐。今日兩餐皆食牛肉，腹為之漲。晚間再至郭沫若處，遇杜國庠，與論治學之方，言談甚暢。十時始歸寢。夜雨，天轉寒。

十日 月曜 陰雨。

上午至黃歸雲處，擬以悲鴻畫換其楚鏡及海馬葡萄鏡，未成交。寄董德鑑函，為凝芬謀工作。下午楊德翹來，凝芬來，胡風來，楊允元來。薄暮，為司徒喬寫批評畫展一文，燈下寫畢。夜雨。

十一日 火曜

晨抄寫畫評付人帶交司徒喬，將副稿送交劉白羽。早餐二百七十元，午餐三百四十元，晚餐三百四十元。上午買紀念冊七千五百元，買扇面五百元，買一同治年白壽山【石料】五百元，買花生一百元，報四十元，茶一百四十元，共用九千七百三十元。午至五十年代社金長佑處取來欠款一萬四千元。長佑云買黃金美鈔為華僑銀行所累，近將破產。翁伯贊來吵稿費，遂辭去。赴金

一九四五年

城銀行兌來五萬元，以缺現鈔，只得三萬元。赴鼎新街品茗看古董，遇鍾可托、吳頌堯等。步歸，微雨。夜與徐仲年等每人聚資二百元，飲酒。寫日記。

十二日　水曜

送陳之佛五十壽三千元。送吳茂蓀尊人喪禮三千元。見徐文鏡處有一小田黃尚均刻紐，作臥馬式甚佳，又雞血十餘方，徐求售二十萬元，云為李仙根物，徐製搋木手杖多根，售價均昂。

十三日　木曜

上午乘公共車赴沙坪壩，為陳之佛祝嘏，到藝術界人甚眾。下午至喬大壯先生處，求其寫一冊。至宗白華先生處，談至月上始去。晚間宿初中同學朱佑祥處，與朱夜話，更深始寢，計民

【國】十一年同學，今已二十餘年矣。

十四日　金曜

上午至中大潘菽處，取來存物《吳騷合編》一冊，又元子手製雛人形及信札一小箱。下午渡

江至磐溪中國美術院，整理書物，取出金冬心硯一方，及書數十冊。夜宿磐溪。

上午過陳之佛處，之佛取出《王湘舟畫冊》求題，為題〈錢塘問渡圖〉一絕句云：

昔日錢塘問渡船，西湖路盡接秋煙。
披圖又見千帆過，塵夢茫茫已十年。

十五日　土曜

在磐溪整理書物，合為四箱，又古物一小籃。晚間與悲鴻閒話，談國際大學生活狀況。

十六日　日曜

上午求悲鴻畫貓於錦冊中。與蒨英同入城。為司徒喬所寫畫展批評，已在《新華日報》中登出。下午為吳茂蓀尊人弔喪。足破爛，不良於行。遇王昆侖、吳健，略談。晚間訪徐梵澄。

十七日 月曜

上午醫足瘡，二千元。晚間進餐七百元。邀凝芬等看電影，一千五百元，車五百元。至教部交涉出國事。遇金靜安，同往吃茶。遇黃秉中，詢語專情形。茶資四百元。

十八日 火曜

上午赴夏青浦處看手卷四卷，以錢舜舉一幅最好。以惲冰畫託其出售。買舊紡綢褲一條，一千八百元。與之佛進早點。下午凝芬來，坐談一小時，以文學書《安娜・卡列尼娜》、《表》等二十冊與之。送之同至通遠門始別。晚間回看漫鐸、獻猷均未遇。看西南邊疆文物展。

十九日 水曜

上午訪王休光未遇。訪楊允元，同進早點。訪傅孟真未遇。欲入浴，各澡堂均停業。凝芬來談。下午以天熱未出門。夜失眠，復未午睡，頭目昏昏，不思做事。閱《苦茶隨筆》終了。付早餐午餐麵錢五百二十元，伙食費六千五百元，送工人節錢一千元，車錢五百元，報錢四十元。

二十日 木曜

今日舊曆中秋。買酒菜二千元，攜赴磐溪徐悲鴻處賞月。下午凝芬來，因事未能共往，五時至磐溪。晚間來聚者五六十人，月下起舞，夜深始寢。

二十一日 金曜

昨於沙坪壩途中遇閣詩貞女士，婉媚猶昔。途中買得英文《中國雜誌》八冊，價一千元。其中一冊收集墓俑頗多。下午為萬庚育女士畫冊題一絕句云：

萬舞翩躚搖玉枝，驚鴻顧影正芳時。
惟憐今夕團團月，照出人間絕世姿。

王芃生君亦題〈好事近〉一詞，應齊人之請也。薄暮乘王芃生汽車渡江，至小龍坎，換車入城。在三新池沐浴。

二十二日　土曜

上午腳爛不良於行。赴沈尹默處，求其寫冊頁一，作為赴印紀念。下午赴呂霞光處，霞光遊峨嵋新歸，過蓉購得漢墓俑彈琴人一，側耳聽琴人一，虎一，馬首一，銀釉瓶一，皆精品。虎尤少見。與霞光同赴陝西街，因過聚賢處，未遇。至鼎新街。晚間於茂蓀處晤薛葆鼎同學，述法勇侄在江西軍中死事頗詳。法勇以日寇來侵，激於愛國義憤，自故鄉跋涉來漢口，入戰幹第三團，旋開拔至吉安。勇兄法廉，投入李宗仁部戰幹團，奉派打游擊，與法勇通信，信為其政指員許太空所得，許一殘害青年之奸賊也，向為暗探特務，以勇兄打游擊，遂疑法勇，謂其不良，日加凌虐。法勇臥病，既不為醫治，且不為令休息，即友好同情法勇者，亦令與法勇相隔離。法勇遂被許賊殘害而死。嗟乎，以一純潔青年，竟為奸賊所害，愛國者所遭如此，誠可慟也。勇死前，薛曾與之相見，囑以怨情告親故，今始相遇，得聞其略。余自恨將其送入惡賊之口，遂被犧牲也。吾兄有子三人，此次抗戰，皆令獻身為國，法勇乃其所愛，乃遭匪類如此。薛云其隊長呂某亦一奸類也。

二十三日　日曜

昨夜通宵腳痛，今晨放出膿液，不良於行，遂未出門。天亦燠熱如盛夏。晚間乘車赴唯一觀《戰地交響曲》一片，頗佳。往返車費六百，票錢三百。

二十四日　月曜

作書寄楊德翹、王休光、宣仲超等。晚間晤凝芬，談良久。

二十五日　火曜

上午候徐梵澄來，與之同赴教部，接洽赴印情形，並同往品茗，用去四百五十元。早餐三百六十元。午鄭曾祜君來，囑約鄭慧來城一晤。餐費四百元。下午入城買十行本一冊，五百六十元。柚子二百五十元。遊夫子池觀夜市地攤，與昆明文明街相似。往返車錢三百五十元。共二千三百八十元，又水錢五十元。

二十六日　水曜　昨夜雨，今晨天氣仍燠熱。

補寫自二十日以來日記。上午候鄭慧未出門，讀《蘇聯憲法》終了。下午與曉南至外交部，接洽辦護照。轉至鼎新街。江鶴笙來談。晚間腳痛。觀《風雪夜歸人》一劇。夜雨。

二十七日　木曜

晨至德翹處，同至德文齋，復同至美倫照相，出二千元。下午返文藝社。薄暮鄭曾祜來談。

二十八日　金曜　雨。

上午赴教部，訪周鴻經司長，商談赴印度講學事。雨傘在教部會客室被人偷去。王蕙芳來函，已移轉其他機關。傅抱石為畫冊頁一。晚間遇陳季倫於途，帶來一萬二千元教務長特別辦公費，此為最後一次得錢矣。與季倫同赴勝利大廈，參加中大校友慶祝勝利大會，到吳有訓新校長及朱家驊、朱經農等四五百人，宴後舞蹈，夜深盡歡始散。付聚餐費二千，代季倫付二千。

二十九日　土曜　陰雨。

足痛不良於行。作書寄陳子展、劉杜谷、常法嶽、王翠鑫、方舟等。晨唐光晉來。下午徐梵澄來。陳之佛為畫一扇面，繪秋鶉圖，秋意滿紙，合作也。

三十日　日曜　陰。

上午醫腳。收夏濟安函。下午赴羅漢寺看佛教文物展覽會。至衛聚賢處小坐。晚間買麥片一盒，三百五十元。為李彝作讀畫詩兩絕：

我生亦有凌雲志，願化秋鵑搏九霄。
俯瞰奸貪爭腐鼠，霜空直下撲群獠。

豆棚瓜架月遲遲，露濕絡緯夜暗時。
回憶故園風景異，披圖惘惘動秋思。

十月

一日　月曜　陰雨。

晨，徐梵澄來，云教育部派赴印度公文已發出。因未收到，即赴教部詢問，由高教司第四科查至收發室繕校室，始知誤寄雲南呈貢。梅姓科員，竟不負責，辦事糊塗，可為一歎。至下午始從新繕補一份。訪梵澄，並至說文社領取護照，託為保證。赴照相館取照片，並加印六張，三千元。夜與梅林觀茅盾《清明前後》一劇，趙丹演技頗佳。散劇後出見劇院青年館門外臥無衣貧民兒童多人，此輩無人過問，門內門外，苦樂如此，可為一歎。

二日　火曜　晴朗而不燠熱，可謂第一佳日。

收譚雲山函。醫腳。上午乘車赴外交部辦護照，車資三百元。途遇舊生陳振榮君，立談片

時。赴魚市口買紅毛拔毒膏藥，三百二十元。車費二百元。午餐三百五十元。至鼎新街買一唐鏡，一千元。至米亭子買《物觀日本史》一冊，一百五十元。《華英會話文件辭典》，五百元。《基本英語留聲片讀本》，一百五十元。印名片一盒，八百元。下午餐六百七十元。至郁文哉處取來《中蘇文化季刊》兩冊。訪張西曼。歸文藝社，始知凝芬昨日下午曾來，不知住何處，姑往張家花園與領事巷一尋，均未在。與霞光談至十時始別。食饅頭九十元，共四千五百三十元。

三日 水曜

晨買報四十，擦皮鞋五十，麵包九十。遇鄭君同進早餐。買羊毛氈一條，一萬二千元，以昨夜甚寒，無以覆蓋也。午買饅頭九十元，下午理髮四百元，沐浴四百元，晚餐五百一十元，共一萬三千五百八十元。途遇葉守濟。

四日 木曜

晨，陳季倫來。買報四十，早餐二百九十元。上午候霞光來，未出門。下午赴外交部警察局接洽護照。至鼎新街吃茶。遇黃琴，同遊故物地攤，買得秦磚硯一方，上有銘文云：「是磚余妙宗大令宰襄城，得自今武山中，其地相傳為楚懷王子孫夜台，洵秦物也。咸豐辛亥冬，春橋先生

得之，屬杏君錢侍宸志。」銘文作隸書，甚古厚可愛。硯背有四葉文樣，與楚漆器銅鏡紋相同，謂為秦楚古磚，殆屬可信。歸來把玩不置。硯遇識者，亦硯之幸也。至粹華將名片取來。至霞光處，以名片一照片一，交迆英轉凝芬。歸遇霞光於途，約明日上午來。午餐一百，車費二百，晚餐四百元，買硯九百元。

五日　金曜　晨霧。

六時起作日記。摩挲昨得古硯。上午雨。凝芬來。霞光來，取去《中國雜誌》一冊，悲鴻畫五軸。下午訪張道藩，未晤，與商討查尋日人劫去古物璧返問題，留信而去。訪黃洛峰。晤李公樸，略談別況。夜眠甚寒，失眠半夜，傷風。起甚早，讀英文。買《中西曆年表》一冊。

六日　土曜

上午至洛峰處，與萬國安君同出為宣仲超購美國花旗參九兩七錢，十五萬四千元。又衣料三件，三萬六千，再造丸十二個，一萬元，共計二十萬元。了卻一椿事務。洛峰云，明日希孟回昆，可帶去。因託其將大衣帶來。早餐二百七十，擦鞋五十，地瓜六十，車資二百元。下午看秦威畫展，關良畫展。訪朱家驊、杭立武，談赴日收回國寶事。午餐三百六十元，晚

餐三百一十元，又買糖五百元。本日除購物二十萬元，共用一千七百九十元。結存銀行款十萬元，現款五千九百九十元。

上午寄傅抱石一函。收陳行素、翟慧端函。燈下檢視漢昭容鏡，在皮包中被打碎，甚懊悔。

三月來均睡地板，昨夜睡床，眠甚好。

七日　日曜　陰雨。

早餐二百七十元。下午郭志嵩^{秉中}來談，與論赴日調查接收古物藝術品甚詳。郭並請介紹此項工作人材，因為介紹郭沫若、葉恭綽、金祖同、丁士選、胡兆椿等，連傅抱石共六人。赴陝西街訪衛聚賢，未晤。晚餐五百九十五元。取來照片半打。途中忽然頭眩。乘車一百五十元。

返寓。收力奮、行素函。

八日　月曜

早餐二百七十元。天晴。午凝芬來。買饅頭肉絲一千元。凝芬怕我寒冷，送來被一，單被一。下午至外交部，護照仍未發出，至保安路警總局詢問對保情形，亦無下落。吾國官廳辦事機構如此，可為一歎。覆力奮、行素函。看動物五十元，買糖娃娃四十元，買「平等新約」郵票

二百元，又郵票二百元。訪新民、欽墀等，遇楊大鈞，至其家小飲。晚間與之同訪荷蘭高樂佩，未晤。返寓，車資三百元。

九日　火曜　晴朗而不燠熱。

早餐三百五十元。寄法嶽、鄭慧各一函。晚間至說文社。赴霞光處閒話，將所借《中國雜誌》取回。

十日　水曜

今日國慶雙十節，滿街甚熱鬧。

下午楊允元君來談。至兩路口觀西北藝術展覽，與主持人雷震談良久，見其中敦煌壁畫及古石刻關於琵琶資料及舞蹈者頗多，如北魏壁畫，第三百洞裝飾畫，經變圖中十二樂女壁畫，茂陵佛座石刻等，均有彈琵琶圖，又有宋代壁畫一，飛天抱琵琶，作橫抱式，與唐代同。

晚間訪譚雲山，暢談甚久。歸途頭眩早寢。唐光晉取去抱石所作《赤壁圖》。陳善來談。

十一日　木曜

晨起，左半身仍不適。與顧頡剛、司徒喬赴安樂餐廳早餐。寄鄭慧函三通，因彼欲往國際大學習舞，已獲成功。上午至金城存款八萬，係霞光送來悲鴻畫款。至外交部催護照。買《世界漢英辭典》一册，四千七百元，碘酒二百元，磺氨藥片一千元。參加勝利大廈同學聚餐，二千五百元。未得午睡，頭昏返寓。晚間與趙先生閒話，趙之先世為蒙古人，云其祖先神像，皆以皮製成，肖其生時，此則所未聞也。又其祭器各亦不同，每族皆有特獨之形式云。

十二日　金曜

早餐三百元，報四十。頭眩身痛，不適。收凝芬、休光、放勳、健菴等人函。下午打電話給凝芬，久不見來。遂出門至上清寺，遇汪漫鐸，至一茶店飲茶，坐談一小時。過舊書攤買《東亞文化之黎明》一册，《人間詞話‧人間詞》合刊一册，共一百五十元。至楊大鈞處，與同訪譚雲山，談一小時。晚間約大鈞吃麵，用九百元。夜文藝社跳舞，因精神不佳，早寢。陳季倫來談。

一九四五年

十三日　土曜　天雨。

早晨失眠。鄭曾祜來談。下午凝芬來。晚餐後，遊夫子池夜市，買抗戰勝利郵票四張六百元，明信片一張一百元，蔣主席就職郵票一套三百元，林主席紀念郵票一百元。凝芬愛集郵，因以贈之。送之歸寓，步歸甚倦。乘車二百五十元，晚餐六百元，沐浴九百元，共用三千元。

十四日　日曜　雨，微寒。

上午何毅吾來，取去九萬元。午至太華樓街福民公司，應何毅吾之邀請，午宴甚豐，座有高級軍官數人，蓋軍官與資本家合作，經營此項事業者。餐後即返文藝社，約凝芬來談。

十五日　月曜

上午赴外部取護照，仍未能得。考其原因，則警局對保，仍未送來。至警局查問，緣余與梵澄兩人，外部皆囑取保，我保已對，彼保未對，乃警局竟張冠李戴，誤以彼有保而我無保，竟將公文退返外部，誠混蛋之至也。其實教部已有公文囑外部發護照，外部原無再取商保之必要，取

保矣而又令警局對保，對保已妥，又復錯誤，遷延時日，已將四閱月，辦法不良，皆是混蛋。如此政治機構，陷於癱瘓神經錯亂之中，何云效率。嗚呼。

下午與孫宗慰訪譚雲山。赴國府路訪荷蘭高樂佩，未遇。歸途公共汽車候車者，行列極長，而汽車數輛，均停路旁不開，任人站立甚久，此亦混蛋現象之一也。

鄭慧及其兄來約，於後日同訪譚雲山。買《明代倭寇犯華史略》一冊，一百元。

十六日　火曜　雨。

上午赴外部將護照取來，並至漢宜渝防疫處注射防疫針。下午作書覆雷震、林士詒，並寄朱經農詢汪典存地址。

十七日　水曜　雨止。

下午與鄭慧往訪譚雲山，候至晚間始返，即為介紹晤談。鄭慧欲赴印度國際大學習樂舞，譚亦願其前往，惟出國甚不易也。

十八日　木曜

上午渡江赴南岸英國領事館簽字。至下午二時始填表。領館中人云，須俟五星期後，方能通知簽字，索然而罷。步行至敦厚上段國立北平故宮博物院辦事處訪馬叔平先生，候至六時，馬始返，相與暢談，並以陳之佛所繪扇面，求其書字。在彼晚餐後，趁月色歸重慶。

十九日　金曜

下午與李鐵民同赴白象街西南大廈紀念魯迅先生逝世九週年，到者甚眾，較之去年今日，與特務鬥爭情形，大不相同。晚間過凝芬處，與之同看電影，夜深踏月歸。寄王家祥函。

二十日　土曜

上午寄《中央日報》一稿，金靜安一函。陳季倫來談，同往小食。晚間訪譚雲山、辛志超、陸欽墀、劉王立明、羅隆基等，劉擬辦一國際學術研究所中國研究部，邀余主其事，已漫應之。夜深踏月歸。

二十一日 日曜

晨訪譚雲山，贈以《中蘇文化季刊》兩冊，《學術雜誌》一冊，其中各有我所著之論文一篇。訪公樸略談。午應李鐵民邀請，飲酒微醺。收楊瑞琳函，即覆一函。

晚間金滿成來談南京情況。譚雲山來，送之至黃任之處。至文協參加易名晚會，有老舍、郭沫若、葉聖陶、周恩來先生等演講，飲酒盡歡而散。

二十二日 月曜

晨，老舍來談。馬叔平將扇面寫就送來。蔣碧微來談。下午至漢宜渝檢疫所種牛痘及傷寒霍亂針，轉至鼎新街遊古董肆，見一玉劍隔，索價三千元，又《漢簡彙編》一冊，索價一萬八千元。近以賦閒，頗窘於資，均未購。遊各拍賣行及地攤，以衣敝不堪更著，著之已十年，欲得舊衣一襲，但亦非七八萬元不辦，終未購成。往看凝芬，小坐，即歸晚餐。洗衣。作書寄沈鈞儒索扇面，寄郭沫若一函，詢中蘇文協研究部事。夜讀《甌香館集》。

早餐二百七十，地瓜八十，郵七十，報四十。午餐二百七十，柚子二百。晚餐三百十，共一千二百四十元。

二十三日　火曜　夜雨。

晨金靜安先生來談，並約赴半雅亭早餐。下午六時赴勝利村晚宴，到廿餘人。夜深始散。

二十四日　水曜

上午赴教部，遇徐梵澄，邀往午餐。同訪譚雲山略談。天雨。至中央圖書館休息。四時至劉莊，談國際文化合作事。在彼晚餐，十一時返寓。

二十五日　木曜　雨。

上午赴教部訪周綸閣，為購去印度外匯事。至黃琴處，已去長春，返寓。下午至中蘇文協看柳亞子、尹瘦石書畫展，晤藴山、新民、初民、銘樞諸人於會場。訪洛峰，詢昆明帶來書物否。訪道藩談赴日本清查古物事。至鼎新街，買一古玉劍隔，一千八百元。以康熙五彩小杯及均窯朱砂志水盂交古董肆寄售。

【鈞】

晚間訪凝芬不遇。自七日至今，十九日共用三萬六千元，餘十萬元。

二十六日　金曜　陰寒。

上午赴教部訪杭立武不遇。下午再往略談，云赴日名單，無余在內，即此小事，而爭竟者亦極多。清查古物與熟悉日本情形，兩者須兼於一身，方克有濟，惜此中即抱石亦不被邀致，可怪也。作書寄張道藩。

晚間心緒不佳，打電話給凝芬，前往思與一談，又不晤，痛苦之至。獨自遊行售故衣攤處，因寒冷買一舊毛衫，就燈下一視，則已被蟲蛀，無錢時又丟去五千元。我真該交破衣的命運了。

買石刻照片四張一百元，糖一百元，晚餐二百元，午餐七百七十元。

二十七日　土曜　陰。

晨打電話給凝芬，約其來談。收黎緯璧、趙凌、宣仲超函。宣將我之手提，已託人帶來。覆黎趙宣各一函。下午凝芬來，與同晚餐。寄羅香林一函。

二十八日　日曜

上午候凝芬不至。為劉王立明撰〈國際文化中國學社緣起〉一稿。晚間訪茂蓀，以手杖贈之，彼亦將舊手杖贈我。茂蓀明日至上海，並託代為謀一文化工作。訪張道藩，仍談赴日清查古物事。訪洛峰。訪韁山、新民，至陝西街，夜深始歸。與新民等未晤見。

二十九日　月曜

上午至漢宜渝防疫所注射防疫針，三次完畢。將證書發出。至鼎新街看古董。至新運小學候凝芬，忽遇舊生龔德明，去年病中，猶作文念此女，思之七八年，忽然見之，風貌娟美猶昔，回思往事，已十餘年矣。明云亦曾見〈金色的夢〉一文，當時另有實中女生周明嘉，亦通信多年，是溫柔好女子。〈金色的夢〉中之明，則龔德明也。今回思惜情，猶為眷眷。與凝芬遊各拍賣行，因無錢故未購買。至米亭子，買《漢英大辭典》一部，一千五百元。《古中國的跳舞與神秘故事》，三百元。至鼎新街買明磁蘭花瓶一個，一千五百元。本來無錢，又復不能自禁癖好，行將挨餓，如何如何。收胡俠虹轉來法恭來函。

三十日　火曜

晨，金靜安來，請其進早點，用八百八十元。至中蘇文協看黃君璧畫展，一梨花白鸚鵡尚佳。遇唐光晉來寓，以龔晴皋書畫手卷求跋。光晉邀午餐，至其寓，又為題冊頁一。下午至劉莊王立明處，未遇。至章伯鈞處，談兩小時。向鄧初民借來《中國通史簡編》中卷一冊。再至王立明處，談創設國際文化中國學社事，在其家晚餐。七時下山返寓。買柚子二百五十，菊花一朵四十，手電泡一百，車錢一百五十，共用一千四百二十元。收陳曙風轉來家書良伍信、法廉信各一通，云家中甚安，子瑜伯已得玄孫矣。

三十一日　水曜　終日雨。

早餐二百九十，買花一百六十。打電話給凝芬，未能來。下午作書寄良伍，附去照片三張，一給法韞。寄潘水叔、萬紹章各一函。修改〈國際文化中國學社緣起〉稿。午餐二百二十八，付老周治餐費二千，郵票二百元。檢查存款，僅餘八萬零五百元。不能不事節儉，因更無來源也。

十一月

一日　木曜　陰雨。

上午作書寄法廉、雷震、蔣峻齋、葛白晚等。今日開始令老周治餐，又交錢一千元，買郵票二百元，橘子四十元，襪子六百元。下午至教部訪周鴻經不遇。至中央圖書館訪徐梵澄不遇。赴劉莊應王立明之約，到英文化聯絡員蒲竹風，法葉理夫，巴西大使Goaquin Eulalio、土耳其文化專員，瑞典文化專員等，商談國際文化中國學社事。在王立明處晚餐。昏暗中下山，訪譚雲山不遇。

二日　金曜

寄方舟、法恭、法援各一函。上午訪周鴻經、萬紹章。下午陳善來。凝芬來，因受委屈，臥懷中流淚，撫慰始已。晚間看司徒喬畫展。今日用一百元。

三日　土曜　晴。

買饅頭六十，報四十。收沈嗣莊函。吃麵二百一十，橘子四十，擦鞋五十。下午赴教部訪萬紹章。赴中央圖書館訪徐梵澄，同往小飲，買花生六十，豬肉一百。訪譚雲山未晤。買古刻照片四張，一百元。歸寓車錢一百五十。晚間赴巴蜀小【中？】學工商管理學校講課兩小時。賀若愚送來紙兩張，扇面兩個。本日用錢八百元。

四日　日曜

上午訪郭沫若、陶行知俱不遇。下午凝芬來，徐梵澄來。與梵澄觀司徒喬畫展。買影宋本《孟子》一部三冊，一千元。至鼎新街品茶，看古董。吳頌堯邀晚餐。

五日　月曜

上午訪郭沫若、陶行知。陶未遇，與郭略談關於國際文化中國學院事。途遇徐悲鴻，亦與談此事，均邀為發起人。訪英大使館文化專員蒲樂道，請其通知領事館簽字護照。下午赴中國銀行

取來存款三萬元。至譚雲山處，譚云已可簽字護照。至劉莊訪劉王立明，在其家晚餐。訪徐梵澄，告以明晨渡江往簽字。今晚精神暢適。

六日　火曜

晨，梵澄來，約同往簽字。在小食店遇陶行知，與談國際文化中國學院事。同梵澄渡江至英領事館，簽字畢。渡江返陝西街，訪聚賢不晤。至鼎新街買十二辰鏡一面，五百元。買美金十元，一萬五千元。買印度盧比十五元，四千五百元。早餐一百，渡江五百六十元，午餐四百八十元，車錢二百五十元，茶五十元。本日用錢一千四百四十元，購物二萬元。又購《蘇聯見聞》一冊，二百元。

七日　水曜

上午赴蘇聯大使館慶祝蘇聯二十八週年十月革命節，到者甚眾。下午赴青年館中蘇文協紀念會。前作〈蘇聯十月革命頌歌〉一首，已在《中蘇文化》上發表。約凝芬來，晚間來寓密談，十時始去。

八日　木曜　天雨。

上下午未出門，為抱石畫展寫一長文。晚間赴工商管理專科學校講科【課】兩小時。收沈嗣莊函，何遂函，雷震函，法嶽函。

九日　金曜

上午赴江蘇同鄉會看傅抱石畫展，在現代中國文人畫中，抱石頗有獨到，與張大千可稱二傑，黃君璧輩，不足論也。赴新華報館，將稿送去。至讀書生活出版社結算《蒙古調》售價，售去八十七本，得洋七千六百二十元。至洛峰處，取來由昆【明】運至手提箱一，大衣一。歸來開箱一視，所寶愛之六朝鳳紋磁盒已打碎，又一楚小鏡紐亦破，可惜之至。赴呂霞光處請其修補磁盒。遇凝芬，贈我刺繡枕套一，鐲一，襪一，照片二，又三萬元。觀抱石畫展。一日賣得一百五十萬元，識者頗不乏人也。為光楣、仲源結婚紀念冊題一詩：

同心帶綰愛源長，喜溢門楣皎夜光。
仲子折檀還種玉，菊花天氣賀新郎。

又為肖蘇、郁芬紀念冊題一詩：

能詩頗肖蘇長公，芬芳美酒醉千鍾。
起看明月大如斗，郁郁花氣撲簾櫳。

買《俄法小字典》一冊，一百八十元。

十日　土曜

上午赴教部交涉買盧比事。徐梵澄已批准，援例亦不可得，甚為不平。遇葛君，邀午餐。下午赴抱石畫展會場為照料，遇高樂佩，邀星【期】一晚至其家進餐。晚間小飲，頭昏，早眠。夜大雷雨。

十一日　日曜　雨。

上午為抱石照料會場。為賀若愚、唐光晉書字各一條。收中蘇稿費一千八百元。晚間赴勝利

大廈同學會進餐，遇舊同學伊朗大使李鐵錚新返，即與暢談伊朗情形。出聚餐費二千五百元，車錢三百五十元。

十二日　月曜　陰，雨止。

上午訪譚雲山，云已去成都。今日為孫中山先生八十誕辰，滿街遊人甚眾。至米亭子，買《印度民族運動概論》一冊，二百元，《印度文學》一冊，二百元。《中國商業史》一冊，一千六百元。買鎖發迷丁十粒，五百元。體頗不適，有如傷風。晚間與李清悚應荷蘭高羅佩招宴，高居日本八年，能彈中國古琴，極富中國日本趣味，好收藏中國古畫，且喜篆刻，與談至九時始返。

十三日　火曜

晨起頭眩。收稿費二千元，付與老周治餐。晚間赴小十字為唐光晉送所索立軸，並觀所得山水冊頁十六開，頗佳。來回車錢三百元。

十四日　水曜　晴。

上午赴教部，請外匯事仍未辦，官僚可惡之至。歸來身體疲敝之至，臥至午，食燒餅一百八十元，食烤麩一百元。下午至米亭子，以《被開墾的處女地》一冊，《颱風及其他》一冊，交雙江書屋代售。至劉典文處診病。買磺胺一千六百元。往看凝芬，為其買眼藥一千元，加印照片一千四百元，晚餐七百四十元，買報一百八十，飲茶四十，車錢五百，共五千七百四十元。

十五日　木曜

上午赴教部。晚間講課一小時。

十六日　金曜

上午訪凝芬不遇。下午赴鼎新街，有玉三件，不喜愛，讓與古董鋪，得三千元。買一舊玉璜，一千元。胡秋原請晚餐。夜赴劉莊王立明處，商談國際文化中國學院事。十時返。收聞鈞天函。夏明贈明代麗江麼些人碑拓片二十種。

十七日 土曜

下午至教部，毫無結果。訪譚雲山，未返。晚間看凝芬，慰其病。夜講課兩小時。

晨油條八十，車二百，車四百，茶一百一十，車一百五，餐三百五十，糖四十，車二百，又一百五，又一百五，餐八十，又十元，共用七千四百三十元。

十八日 日曜

打電話給凝芬，云已外出，甚念其病。吳作人來談。作人遊青海西康等地，歷時二年，在邊地寫生，作畫頗多，與司徒喬在新疆寫生所得，皆藝術上之收穫也。黃芝岡來談，並還書三冊。

十九日 月曜

晨訪凝芬，不遇。再往，與之看電影七百元，送之歸寓。

晨邀陳行素早點六百七十元。晚間赴商專夜校講課。大雨，歸寓鞋襪盡濕。

二十日 火曜 陰雨。

寄宣仲超、黎韋璧、王文萱等各一函。

此昔年為綏英所購，不料中途背義負信而去，重見此物，每為憫然。至兩路口，遇徐梵澄，同往觀手杖展覽並品茗。連車資二百元，又一百五十，茶錢一百元，橘子五十，花生四十，餅乾三百六十，午餐二百七十五，共一千五百七十五元，收稿費一千二百元，寄信一百元。

下午至劉莊劉王立明處，將〈國際文化中國學院緣起〉送去。

寄宣仲超、黎韋璧、王文萱等各一函。赴呂霞光處，為其嫁女送禮，贈紅絲綢旗袍料一件。

二十一日 水曜 晴。

上午伴凝芬醫病，針錢四千，藥錢二千。將照相機交公信行售賣。下午赴教部領款，竟無所得。官僚機構，辦事如此，使人望而生畏。午餐五百六十，飲開水一百元。共用六千六百六十元，又擦鞋六十五元。

二十二日　木曜　陰。

上午赴教部，款未領到。至陳德貞處，將畫冊取回。下午伴凝芬看病，並伴同遊拍賣故衣行。晚間至商科夜校講課，下課後，至川師訪司徒喬夫人馮伊湄，十時歸寢。醫費四千元。

二十三日　金曜

下午至鄒容路晤何毅吾，並伴凝芬診病。近日經濟復艱困，如何如何。為一教授，生活如此，真過不了。

二十四日　土曜

晨至翟端處，詢其是否帶錢赴印度。上午看凝芬病。下午聽甘歌利教授演講中印關係。散後，伴凝芬到劉醫生處診病。晚間至漫鐸處，欲將外匯賣去，為凝芬診病。商之漫鐸，漫鐸欲假款相助，遂別。夜至商專上課。至梅林處閒談。歸寢。

上海《大公報》載赴日調查古物人員已決定，有伍蠡甫、張天方、朱家濟【滔】、張政烺、

向達、張道藩、徐森玉等。余與抱石均未列入，去者無一留日學生，不通日本社會情形，教部派人用非其才，可謂荒謬之至。

二十五日　日曜　晴。

上午翟端來，邀往大三元午餐。下午，至中印學會，歡迎甘歌利，由戴季陶主席。散後，伴同甘歌利至中央圖書館參觀善本書。散後，至勝利大廈參加楊寶琳、呂迺茵婚禮，座有法人高朗節（Andre Granger）、荷人高羅佩，頗為健談。餐後因呂氏族人多，未及與凝芬談話即歸。翟端還來書十一冊，交譚雲山書十冊，送國際大學。

二十六日　月曜

上午至教部。下午尋凝芬看病不遇。寄宗白華、陳樹人、盧蔚民等函。

二十七日　火曜

寄還章伯鈞《蒙古史研究》一冊。寄梅林、龔德明等《蒙古調》各一冊。以書九冊送凝芬。買《劇談錄・前定錄》一冊四百。

二十八日　水曜　天雨。

早晨至吳作人處，觀其所畫西康青海甘肅等地景物，及所臨敦煌壁畫。下午至文運會參加歡迎甘歌利教授茶會。晚間作人為繪《犛鬥圖》冊頁一。張西曼邀晚餐。夜傅抱石操琴唱戲，十時始寢。夜氣頗寒。

二十九日　木曜　雨。

上午至中央銀行取來教部所贈飛機票錢四萬三千五百元。至教部領來匯印盧比一千二百盾。下午陪凝芬打針，並與之看電影，晚餐後送之返寓。凝芬怕我夜來冷，交來錦被一條。晚八時赴商專講課一小時。計用去車錢三百，又二百五十，診病一千，電影一千六百。晚餐四百九十，橘

子一百，買《中國雕版源流考》一冊，三百。交凝芬一萬元。燈下為吳作人寫冊頁一，李奕寫冊頁一。共支出一萬四千〇四十元。收陳樹人、法廉各一函。

三十日　金曜　寒雨。

早餐一百元，赴藏坪街車錢二百元。下午至上清寺，車錢一百五十元。國民外交協會內招集一會議，不知何人所主持，通知中國藝術史學會，云有要事商討，故代表前往參加。至則正值孔庚演講，大呼打倒黃炎培，因念此與中國藝術史學會毫無關係，即退席赴中央醫院診病，已過時。即返中國文藝社，閱牆之爭方熾，此種會以不參加為宜。收方舟函。今日方寄與方舟《蒙古調》一冊。收工商專科學校薪金一萬九千八百元。晚間仍陰雨。買肥皂二百六十元。晚間，胡彥久在半雅亭招宴，肴饌甚豐美，到有譚雲山、陳介、黃少谷等。

十二月

一日　土曜　寒雨。

上午凝芬來，云病漸癒。午餐三百四十，車錢二百五十，茶錢一百。晚餐五百二十元，買報八十，買《蒙古青史》一冊，一百八十。

二日　日曜

上午至劉醫生處，候凝芬不至。至韋家園壩訪之，與之同出吃麵。芬請我食水餃。天雨，返寓。下午訪梵澄。

三日　月曜

上午同梵澄至教育部，請其代辦機票申請書。下午至來龍巷航檢所，將申請書送去，並託范伯椐君代為早日辦成，以目前社會，非人事不可也。陪梵澄買箱子，並至新生商場小食。晚間講課兩小時。

四日　火曜

晚間講課兩小時。夜為作人寫畫展評論。

五日　水曜　上午天晴。

至凝芬處送藥，一千二百元。至劉醫生處。買上海《大公報》一份，《中央日報》一份，三百元。至江蘇同鄉會參加武訓紀念會，捐五百元。下午赴中央大學，車資六百四十元。至潘菽處，將手提託其保管。訪小石師及初大告、龔啟昌、朱浩然。龔邀晚餐。夜宿中央大學集會所。在嘉陵江上，旁有石堡，當松林崗最高處。中夜夢醒，作詩一首云：

石門水落江流急，古堡燈昏鐘韻清。

似有微寒侵淺醉，夢回枕上聽雞聲。

六日　木曜

晨，水叔邀早餐。至文學院研究室，與小石師談話。渡江訪徐悲鴻，取來存物兩包。渡江乘汽船返重慶，車船費一千一百元。下午訪梵澄。赴唐光晉處，以《倪寬贊》請其代售。光晉贈《故宮週刊》兩冊。

七日　金曜

上午與梵澄赴來龍巷詢飛機【時間】。再至南區馬路航空公司，頗承范伯榘、吳茂先幫忙，定十一日可以成行。下午三時，凝芬來，談至燈上，送之歸。為購藥四千二百元，以桃核雕十八羅漢與之，以凝芬甚愛此物也。至洛峰處小坐。收王夢樓函。昨日收馬衡、何遂、羅香林函。晚間至呂霞光處，遇吳作人談小時。返文藝社。秦宣夫來談移時。

八日　土曜

覆諸友信件。

九日　日曜

凝芬愛我之至，送來兩萬元，備購機票應用。將所得美硯與古磁，送存凝芬處，裝兩藤包。

十日　月曜

提取金城所存一萬元，芬又送來一萬元。晚間至凝芬處，約明晨來送行。愛芬淑善，實難分離，但亦無如之何也。晚間與芬至唐光晉處，將《倪寬贊》取回，交存芬處。

十一日　火曜

芬絕早即來，五時即赴機場，遂晤梵澄。芬邀我早餐，愛情難捨，無可如何。得此嘉藕，願

已足矣。九時機起飛，芬送我上機，回顧惘然欲涕，不能攜之俱行，我之過矣。

機上升初入茫霧中，過貴州境，從雲隙下窺，漸見紅色土地，大好山川，增人愛戀，此行不

知何日再來，恐不易再過西南山地矣。

連天烽火走征程

──常任俠和他的戰時日記

常任俠先生是我國著名東方藝術史與藝術考古學家、詩人，長期從事學術研究和教育事業。

他於一九〇四年一月三十一日誕生於安徽省潁上縣東學村。一九二二年入南京美術專科學校，開始從事詩歌戲劇活動。一九二八年入南京中央大學文學院，研習古典文學及日本、印度文學。一九三一年畢業後，任中央大學實驗學校高中部主任。一九三五年春赴日本留學，入東京帝國大學文學部大學院，研究東方藝術史，曾在上野帝國學士院作漢學報告。一九三六年底返國，繼續在中央大學實驗學校任教。抗日戰爭爆發後，積極投身抗日救亡運動，參加中華全國文藝界抗敵協會、中國民主同盟等組織。歷任中央大學、國立藝專、東方語專、印度國際大學等校教授。出席中華全國文藝工作者代表大會。中華人民共和國成立後，先後任國務院華僑事務委員會委員、中華全國歸國華僑聯合會常委、國務院古籍整理出版規劃小組顧問、國家文物鑒定委員會委員、中國考古學會理事、中國民間文藝研究會

理事、中國根藝美術會名譽主席、中央美術學院教授兼圖書館館長，北京大學、北京師範大學等校兼職教授。

常先生勤奮鑽研東方藝術，著作宏富，主要有《中國古典藝術》、《中印藝術因緣》、《漢畫藝術研究》、《東方藝術叢談》、《印度與東南亞美術發展史》、《絲綢之路與西域文化藝術》、《中國舞蹈史話》、《常任俠藝術考古論文集》、《海上文化藝術交流》等專著及《東方的文明》、《日本繪畫史》、《中國服裝史研究》（均為合譯）等譯作。在國內外學術界享有極高聲譽。他在古典文學與詩詞上有很高的造詣，畢生以詩紀事抒懷，歌頌光明，鞭撻黑暗。其新體詩有《毋忘草》、《收穫期》、《蒙古調》等，舊體詩有《櫻花集》（詩文）、《紅百合詩集》，所作戲劇集有《田橫島》、《祝梁怨》、《媽勒帶子訪太陽》等，文學價值與歷史價值俱高，那愛恨分明、感情深摯的詩篇，展現了作者高尚的品格與深厚的藝術修養，是留給世人的寶貴精神財富。

常先生終身以「勤能補拙，儉以養廉」為座右銘，性格正直耿介，溫和樸質，淡泊名利，筆耕不輟；所學所研，涉獵領域十分廣泛，留下大量的著述與未刊文稿。他在一九八五年所作的七律《生日述懷》中寫道：「著述豈為升斗計，育才翻忘鬢毛蒼。無功報國空伏櫪，欲藉魯戈揮夕陽。」真可謂忘身報國，志在千里，獎掖後學，壯心不已。一九九六年十月二十五日，常任俠先生因病在北京逝世，使我國文化界與社會科學界失去了一位聲望卓著的活動家。在他去世後，我

們遵照作者的遺願，對這些遺稿進行了搜集、整理和編輯工作，目前已編就《常任俠文集》六卷本，由安徽教育出版社出版。

這本一九三七年至一九四五年的日記，是從常先生六十餘年的日記中精選出的一小部分，記錄了作者自東瀛返回祖國到抗戰勝利這一時期坎坷的生活經歷。通讀全文，我們感受最深的首先是作者強烈的愛國主義精神，這種抗戰必勝的堅定信念，一以貫之。「七七事變」爆發不久，他即參加抗戰話劇《盧溝橋》的演出。一九三八年春，率領中央大學實驗學校學生輾轉遷徙到湖南長沙後，又與田漢、廖沫沙等編輯《抗戰日報》。旋暫別講席，至武漢國民政府軍事委員會政治部第三廳六處從事音樂、戲劇編審工作。他熱情謳歌民族復興，積極投身抗戰洪流之中，以筆做刀槍，撰寫詩文、發表演講、倡導詩歌朗誦和戲劇運動，創作出《後方醫院》、《亞細亞之黎明》、《海濱吹笛人》、《木蘭從軍》等劇本，發表了大量新舊體詩作和散文、評論，痛斥日本帝國主義發動侵華戰爭，呼籲和平民主，主題鮮明、感情豐富，在當時產生很大影響。他以歷史上的民族英雄事蹟來激勵教誨學生，使許多學生毅然加入到抗日最前線，甚至為國家獻出了年輕寶貴的生命。

其次是他堅持不懈的治學態度。在戰火紛飛的年代裏，他冒著敵人的炮火，仍然從事學術研究，並將研究重點放在中國與西域文化的交流上，發前人未發之言，撰寫了《漢唐之間西域音樂

20　《常任俠文集》六卷本，由郭淑芬、常法輦、沈寧編，安徽教育出版社二〇〇二年出版，收錄了作者自一九二〇年代以來從事學術研究的專著、論文及詩詞、回憶錄等，共計二百餘萬字。

舞蹈百戲東漸史略》及其相關論文。一九三九年後，他受重慶中英庚款董事會資助，擔任藝術考古研究員。其間，為保存中國古代文化遺產，喚起國人的文物保護意識，他與郭沫若、衛聚賢、金靜庵、胡小石、馬衡等人共同主持對重慶江北漢墓群的考古發掘，寫成《民俗藝術考古論集》等專著。同時與滕固等恢復了中國藝術史學會的活動。他治學態度嚴謹，為了研究的需要，緊衣縮食，購置了大量參考書刊，從那些書海覓珠的記載中，可以看出一位知識份子的精神與物質上的追求，也為我們瞭解、研究中國圖書出版和流傳史提供了寶貴的資料。他的這種堅忍不拔的治學態度，為他畢生從事的各項研究並取得卓越成就奠定了基礎。

第三是日記中真實地記錄了作者的生活經歷和思想變化過程，使我們多層次地看到一位有著愛恨分明、充滿俠義色彩的學者常任俠，和一位感情豐富、柔腸似水的詩人氣質的常任俠。為更好地瞭解、研究他的學術成就和人格魅力，提供了一份不可多得的自身寫照。日記內容涉及了當時社會的政治、軍事、經濟、文化諸多方面，於中國抗戰史、文化史、教育史、圖書史等領域的研究有著重要的參考價值。其中尤以反映這一時期相關社團組織、學術活動、人物交遊等情況最顯珍貴，不但記錄了許多鮮為人知的逸聞佳話，還可據此提供的相關資料，彌補訂正一些學術研究著述中因材料短缺而造成的史料失實和空白，成為可供繼續發掘和探究的許多線索。那些看似瑣碎的生活開銷賬目，也如實地記錄了戰時環境下普通智識份子的貧困窘迫的生活現狀。在這國破家亡、天災人禍的抗爭中，以自己的病弱之軀肩負起民族解放的重任，正反映出一種民族自強不息的精神風貌。這無疑也是當時社會政治經濟盛衰狀況的縮影。又因作者的國學根基雄厚，文

筆典雅，或激揚文字，或吟詠感懷，用辭遣句，行雲流水；記錄見聞言簡意賅，描繪山川詩意盎然；其中保存的大量題詩，或可補充《紅百合詩集》所闕遺。正可謂融史料、文學於一體，極具可讀性。從這個意義上講，相信本書的出版，將對學術研究產生積極意義，能夠受到廣大讀者的歡迎。

常任俠先生從早年讀私塾時就開始養成寫日記的習慣，目前所存見的有系統的日記起於一九三二年，止於一九九六年九月，即去世前的一個多月，凡六十餘個春秋。這些日記歷經戰爭烽火和政治運動，雖略有損毀丟失，但絕大部分都完整地保存下來，成為一份不可多得的文化遺產。作者本人對這些日記有著特殊的情感，時相翻閱，追懷往事，並據此寫下許多從事藝術活動、懷念親朋故友的文章。我們在整理中，基本保持了日記的原貌，力求內容上的完整，對作者觀點和行文中的習慣用語和譯音用法，一仍其舊。對由於種種原因造成的日記原文不清楚的地方，盡可能做了復原，並重新標點。日記的內容側重於反映作者學術活動和交流，對涉及作者本人隱私和不宜公開的人事、生活瑣記，適當做了刪節。為方便讀者閱讀，對與作者關係較為密切的人物和事件做了簡要的注釋。限於我們的知識水平和生活時代的差異，在整理過程中難免存在疏漏，懇請得到研究者、親朋好友及廣大讀者的不吝賜教。

最後，我們對海天出版社的領導和責任編輯在此書的選題、編輯、排印等方面給予的大力支持和付出的辛苦努力，表示由衷的謝意。這套「當代文化名人日記選刊」的出版發行，將為推動學術研究和出版事業的向前發展起到積極作用。

今年正值常任俠先生誕辰九十五週年，抗日戰爭勝利五十四週年和中華人民共和國成立五十週年紀念日，在這個特殊的日子裏，我們借助此書的出版，對那些在反對侵略戰爭、爭取民族解放和推動民主運動中流血犧牲，為人類文明和國家興盛做出無私貢獻的人們獻上我們的景仰之情。

郭淑芬　沈寧　一九九九年四月於北京

史地傳記類　PC0194

常任俠日記集
——戰雲紀事·下（1943-1945）

作　　者 / 常任俠
編　　注 / 沈　寧
整　　理 / 郭淑芬
主　　編 / 蔡登山
責任編輯 / 鄭伊庭
圖文排版 / 邱瀞誼
封面設計 / 陳佩蓉

發 行 人 / 宋政坤
法律顧問 / 毛國樑　律師
印製出版 / 秀威資訊科技股份有限公司
　　　　　114台北市內湖區瑞光路76巷65號1樓
　　　　　電話：+886-2-2796-3638　傳真：+886-2-2796-1377
　　　　　http://www.showwe.com.tw
劃撥帳號 / 19563868　戶名：秀威資訊科技股份有限公司
　　　　　讀者服務信箱：service@showwe.com.tw
展售門市 / 國家書店（松江門市）
　　　　　104台北市中山區松江路209號1樓
　　　　　電話：+886-2-2518-0207　傳真：+886-2-2518-0778
網路訂購 / 秀威網路書店：http://www.bodbooks.com.tw
　　　　　國家網路書店：http://www.govbooks.com.tw
圖書經銷 / 紅螞蟻圖書有限公司
　　　　　114台北市內湖區舊宗路二段121巷28、32號4樓
　　　　　電話：+886-2-2795-3656　傳真：+886-2-2795-4100

2012年4月BOD一版
定價：1600元（全套上中下三冊不分售）
版權所有　翻印必究
本書如有缺頁、破損或裝訂錯誤，請寄回更換

國家圖書館出版品預行編目

常任俠日記集：戰雲紀事 / 常任俠著. -- 一版. -- 臺北市：
秀威資訊科技, 2012. 04
　　冊；　公分. -- （史地傳記類；PC0190- ）
BOD版
ISBN 978-986-221-863-1（上冊：平裝）
ISBN 978-986-221-913-3（中冊：平裝）
ISBN 978-986-221-929-4（下冊：平裝）
ISBN 978-986-221-941-6（全套：平裝）

1. 常任俠　2. 藝術家　3. 傳記

909.887　　　　　　　　　　　　　　101001930

讀者回函卡

感謝您購買本書，為提升服務品質，請填妥以下資料，將讀者回函卡直接寄回或傳真本公司，收到您的寶貴意見後，我們會收藏記錄及檢討，謝謝！如您需要了解本公司最新出版書目、購書優惠或企劃活動，歡迎您上網查詢或下載相關資料：http:// www.showwe.com.tw

您購買的書名：＿＿＿＿＿＿＿＿＿＿＿＿＿＿＿＿＿＿＿＿＿＿＿

出生日期：＿＿＿＿＿年＿＿＿＿＿月＿＿＿＿＿日

學歷：□高中 (含) 以下　　□大專　　□研究所 (含) 以上

職業：□製造業　□金融業　□資訊業　□軍警　□傳播業　□自由業
　　　□服務業　□公務員　□教職　　□學生　□家管　　□其它＿＿＿

購書地點：□網路書店　□實體書店　□書展　□郵購　□贈閱　□其他

您從何得知本書的消息？

　□網路書店　□實體書店　□網路搜尋　□電子報　□書訊　□雜誌
　□傳播媒體　□親友推薦　□網站推薦　□部落格　□其他＿＿＿＿＿

您對本書的評價：(請填代號　1.非常滿意　2.滿意　3.尚可　4.再改進)

　封面設計＿＿＿　版面編排＿＿＿　內容＿＿＿　文／譯筆＿＿＿　價格＿＿＿

讀完書後您覺得：

　□很有收穫　□有收穫　□收穫不多　□沒收穫

對我們的建議：＿＿＿＿＿＿＿＿＿＿＿＿＿＿＿＿＿＿＿＿＿＿＿

＿＿＿＿＿＿＿＿＿＿＿＿＿＿＿＿＿＿＿＿＿＿＿＿＿＿＿＿＿＿＿

＿＿＿＿＿＿＿＿＿＿＿＿＿＿＿＿＿＿＿＿＿＿＿＿＿＿＿＿＿＿＿

＿＿＿＿＿＿＿＿＿＿＿＿＿＿＿＿＿＿＿＿＿＿＿＿＿＿＿＿＿＿＿